故宫藏本术数丛刊

绘图

地理五诀

郑 同◎点校

〔清〕赵九峰◎著

华龄出版社

责任编辑：薛　治
责任印制：李未圻

图书在版编目（CIP）数据

地理五诀／（清）赵九峰著；郑同点校．—北京：华龄出版社，2011.3
ISBN 978-7-80178-808-5

Ⅰ.①地…　Ⅱ.①赵…②郑…　Ⅲ.①风水—研究—中国—古代
Ⅳ.①B992.4

中国版本图书馆 CIP 数据核字（2011）第 048953 号

书　　名：地理五诀
作　　者：（清）赵九峰 著
出版发行：华龄出版社
印　　刷：九洲财鑫印刷有限公司
版　　次：2011 年 5 月第 1 版　2019 年 5 月第 11 次印刷
开　　本：787×1092　1/16　　印　　张：21.50
字　　数：417 千字　　印　　数：37001～43000 册
定　　价：48.00 元

地　　址：北京市东城区安定门外大街甲 57 号　邮　编：100011
电　　话：(010) 84044445　　传　真：84039173

自　序

　　予于乾隆十五年祖父归窆之后，三年内，先君子以壮年去世，且遭多故。说者谓祖茔有碍。因遍访地师覆验，类皆指画空谈，不能直断祸福。窃思地理之学当不如是之无凭，遂自买形家书数十种反复研，穷三四年。其间虽有一知半解，犹从未能得其细领。最后见《直指原真》，又嫌其人出于近时，其讲论将龙、穴、砂三者尽皆抹去，惟池，池于水法，与古书又多不合。惟其论子山午向、壬山丙向"水出巽巳，为冲破临官，犯杀人大黄泉，主丧成才之子"等语，其山向与吾祖新茔相合，断验亦行应。然亦以为一节偶中，不甚介意。后见《四弹子》、《孝思集》、《泗马溏泡》、《地理正宗》、《堪舆一贯》诸水法，因又与《原真》相矛盾，因思理惟一致，事无两可，必欲求其真诠。遂将亲友家旧茔山向水口一一记清，归而与吾里中亲友孙子成豹、贺子会执志书时证，则《原真》之吉凶验，而诸书有验有不验也。乃着意细阅《原真》，方知其说本人于《青囊》《玉尺》等书。其不能尽验者，又以坟比坟参，以形家龙、穴、砂之断验，泛流溯源，而诸书之真诠尽得，四科之作用了然矣。第怨一邑之管见难以概之海内，顷后宦游四方，见夫高车驷马出入朱门、人人称为今天下之曾杨廖赖者，卑礼而就正污，率皆大言欺人，毫无实据，只云另有密传，其实心无把握。近官西蜀，每见山环水抱，吉地甚多，而吉坟甚少，不觉慨然叹息。适因居丧之暇，同王子庸弼、张子含章结庐彭邑丹景山之阳，著为《地理五诀》。其龙分生旺死绝，穴看阴阳真气，砂辨得位失位，水详进神出煞。又立一《向诀》，以为四科统属。复著《向向发微》，能令阅者触目了然。并将罗经层数、作用一一注释详明，理真言浅，使人一见便知。不敢钩深索隐，以自夸秘密。今幸书已告成，因历叙始末于篇首，以见予尽自阅历中得来，非同关门著作者比也。

时嘉庆十一年八月朔一日
直隶广平府磁州西乡南贾壁村赵廷栋玉材氏自叙

序

　　自古言地理者三：日家、形家、法家。三家之学，各极精微，如合一辙。其于吉凶祸福，靡不如响斯应。顾天星躔度，时人未易推求；而五星转变，俗眼乌能遽识？所可知者，惟法而已。第近今之法，多无把握，如论龙有穿透盈缩，论穴有某龙某向，论砂有挨星卦例，论水有辅星纳甲之类。立法种种，各持一家，是分门愈多，而道理弥晦也。地理失真，曷足怪哉！吾师玉材赵公独得杨、曾心法于千百世下，理悉归一，言有实征，尽洗近今支离之说，是诚地理宗工哲匠也。甲辰秋，余与应泰张君同受业门下，亲炙之余，始于前贤诸书得分真赝，又适吾师委任松维，未能卒业。乙巳冬，家居不禄，张君失恃，而吾师亦丁太夫人艰。守制之暇，更相讨论研穷，遍拣诸书，而见疵类纷然，实为世病。吾师因慨然有救施之心，爰率张子与余，尽所秘而笔之。越七月而卷成，颜曰"五诀"，盖是书特为前人著述艰深，滋世迷误，故言期显易，一见能解。然持是法以相地，如规矩在乎物，无所遁其方圆。是诚法家不传之秘，而非同日家、形家之微奥难知，以致惝恍无凭也。是为序。

　　时乾隆丙午菊月上浣重阳日
　　四川成都府彭县受业王庸弼梦亭氏谨识

简　目

予有《地理五诀》一部，共八卷；《阳宅三要》一部，共四卷。但地理条目甚繁，殊难尽录，今仅开其大端已耳。

凡 例

一、是书遵郭景纯《葬经》、杨救贫《青囊经》、刘秉忠《玉尺经》、卜则巍《雪心赋》、刘青田《披肝露胆》、谭仲简《一粒粟》。或祖其意而为之发明，或直述其语，然皆未一一注明出自某氏某书，以免剞劂之繁。

二、是书于《玉髓经》、《天玉经》、《青乌经》、《黑囊经》、《黄囊经》、《仙婆集》、《孝思集》、《琢玉斧》、《顶门针》、《天机会元》、《人子须知》、《一贯堪舆》、《三才发秘》、《司马水法》、《地理正宗》、《地理大成》、《四弹子》地学诸书皆有所采择，均未注明引用姓氏，以省枣梨。

三、是书只求通俗易晓，不敢舞文惑世，故说无伦次，且多重复。

四、地理诸书，多论鼎甲封拜大地以炫耀耳目。予是书论大地颇略，而于财丁之地独加详焉。盖体杨公救贫之遗意，而欲人人尽获其福。然观者苟能从流溯源而诀诀留心，则看大地之法，予亦何尝隐而未宣也？

五、地理诸书，多图载古来名地，甚有一地而诸书俱可载，其讲论却相矛盾者无论，学者不能亲至其地而一一辨明，且明知其已发之地而为之断验，自然言之吻合。予是书只将看验旧茔之法备细说明，使学者临场自验，当必触景生情，不致按图索骥。

六、是书于要紧处用连圈，于法窍处用尖圈，以便阅者触目留心。

客问九条

一、客问予曰："先生不惮烦劳，而著《地理五诀》者，是谓地理有准也。常见回人不讲地理而富贵有之，汉人则家家论矣，而其中亦多败绝，何也？"

予曰："子以地理之道为虚诞乎？无论相阴阳，观流泉，古之圣人业已言之，即此眼前之物，植于此地则易生，于彼地则绝无者，谓非关于地气乎？况典籍中，每曰两间闲气，山岳钟灵，是前人已信之多矣，予又何疑焉？回人虽不讲地，而遇美地自不能不发；汉人虽家家讲地，然亦视其所延之地师何如耳，不得以人之盲目而委罪于地之无灵也。"

二、客曰："信如先生言，则地理有准矣，富贵可求矣。则凡欲求大富贵者，寻大地以葬先灵，富贵即可操券而得乎？"

予曰："足食福嗣，平安之地，可以人力求。至于封拜，大地多有奇形怪穴，鬼神呵护，以待有德，非人力可求也。"

三、客曰："信如先生言，是阴地不如心地矣！吾今只积德行仁，又何必问地之吉凶乎？"

予曰："子之言固是也，若夫既业地理之学而欲行道于时，则当随地大小为人造福。若亦曰'阴地不如心地'，则人又焉用彼为哉？"

四、客曰："穿山透地、纳甲挨星、峦头理气之法，前人多津津言之。而先生独不论及，岂前人之妄言而实无其理乎？"

予曰："理之有无，予实不知，但试而未验者，予不敢笔之于书以误后人。历试而历验者，方敢公诸同志，予之书传信而已。"

五、客曰："形家之说，岂亦不足重乎？"

予曰："富贵在龙穴，形家之说固未可轻也，然必'龙真穴的'，则富贵可期。稍有差错，难免败绝。况形势美者，非有力者不能辨。予之书大地小地咸宜，贫人富人可用，取其便于人也。"

六、客曰："人每言《青囊经》非杨公之书，观其卷首'杨公养老看雌雄'之句便知，而先生深信之，何也？"

予曰："如子言，则《论语》开首即'子曰'二字，是《论语》亦非孔子之书乎？盖孔子之书，及门所记；杨公之书，其徒曾文遄所述也。地理颇详悉，又皆屡试而屡验，予焉得不深信？"

七、客曰："先生书中，多载复验旧茔之法，何也？"

予曰："地理之道，应验迟久，凡略知一二者，每皆胡言妄议，昧己欺人。予不得已，故于覆验验旧茔之法反复言之，俾人人有所把握，庶不为大言欺人所惑。"

八、客曰："先生于四科中既增'向诀'矣，而又有'向向发微'论，毋乃过多乎？"

予曰："'向诀'中只言水归正库，宜立向不宜立向，而过宫不及之法则未论及。虽人知'过宫不及'，俱主不发；而过一宫与过数宫，其吉凶之大小，岂能一辙？且有同一向、同一水口而吉凶天渊者，不得不条分而缕晰也。多言之诮，予知不免而亦不敢辞也。"

九、客曰："先生是书出而天下遂无贫乏绝嗣之人乎？"

予曰："不然也。夫古圣贤法言遗行满天下，而不能使举世尽为君子，况予一技之微乎！然苟能信予书而一一如法扦葬，亦可以上安先灵而福荫子孙也。"

目 录

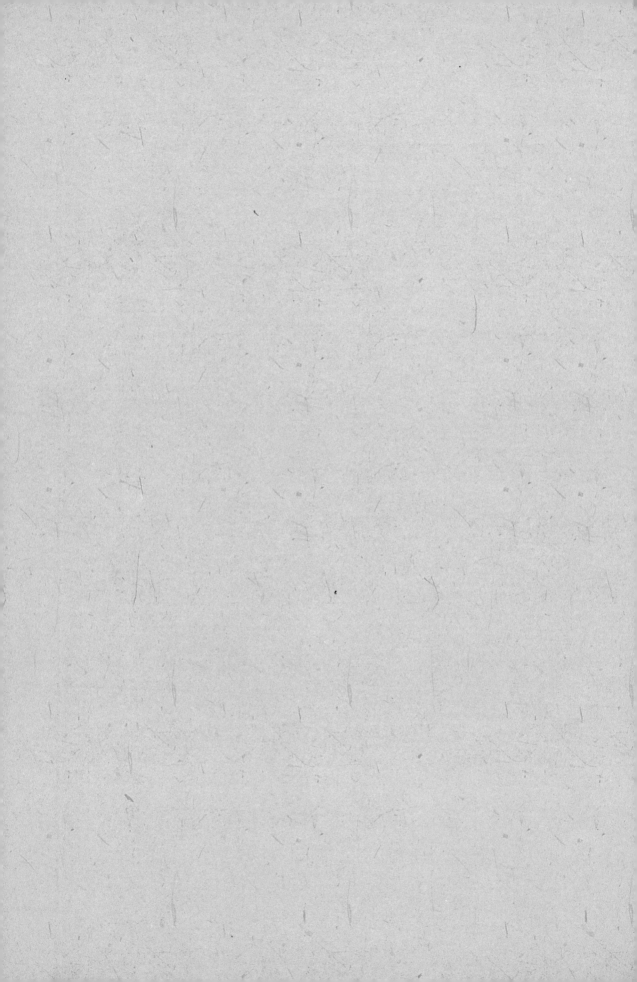

地理五诀卷一

五行总论

五行之名甚多，所用之法不同。书云："四经审脉遵三合，三合元①空真妙诀。"又云："四生三合是天机，双山五行全秘诀。"夫五行之理一也，何以有四生、三合、四经、双山、元空、向上之分乎？盖其用法不用，故其取名亦异。

如木、火、土、金、水，是为五行矣，然木东、火南、金西、水北，各有其位，惟土居于中宫，而地理家或用坐山，或用向上，不用中宫，是五行实四行也，故曰四经五行。

若三合者，即四经之中，以类为合而得名，如寅午戌合成火局，巳酉丑合成金局，申子辰合成水局，亥卯未合成木局，生旺墓三方品合，名曰三合五行。

又以四隅只有四长生，故曰四生五行。

若夫双山者，两字同宫，合干支而言也。如：艮丙辛合寅午戌，为廉贞火；巽庚癸合巳酉丑，为武曲金；坤壬乙合申子辰，为文曲水；乾甲丁合亥卯未，为贪狼木。二字合为一宫，故曰双山五行。

至于元空五行者，生入克入，生出克出，定吉凶而得名也。元者，神明变化之谓；空者，无所倚著之谓。立穴定向，全凭虚灵之水法以取用，水性元空，故曰元空五行。

向上五行者，乃杨公救贫之秘诀，盖以水口定长生，则水非吉水而不可用，故立化死为自旺。绝处逢生之法，即以向上起长生，故名曰向上五行。

以上四经、三合、双山、元空、四生、向上，名虽不同，其理一而已矣。学者能将此六个五行熟烂胸中，用以收水立向，包括已尽。外虽有宗庙洪范、穿山透地七十二龙、峦头理气五行，种种名色，不下十余家，或得或失，殊难概执也。

正五行

东方木，南方火，西方金，北方水，中央土。

① 避圣讳故书"玄"皆"元"字代之。

三合五行

亥卯未，乾甲丁，贪狼一路行，木局。寅午戌，艮丙辛，位位是廉贞，火局。巳酉丑，巽庚癸，尽是武曲位，金局。申子辰，坤壬乙，文曲从头出，水局。

卯水长生在五行

甲木，长生在亥；丙火，长生在寅；庚金，长生在巳；壬水，长生在申；俱左旋顺起，是论水。

乙木，长生在午；丁火，长生在酉；辛金，长生在子；癸水，长生在卯；俱右旋逆起，是论龙。

双山五行

壬子　癸丑　艮寅　甲卯　乙辰　巽巳　丙午
丁未　坤申　庚日　辛戌　乾亥

元空五行

丙丁乙酉原属火，酉坤卯午金同坐。
亥癸艮甲是木神，戌庚丑未土为真。
子寅辰巽辛兼巳，申与壬方是水神。

向上五行

向上者，以向上起长生也。如立寅申巳亥自生向，即从向上起长生；如立子午卯酉自旺向，即从向上起帝旺。不必拘定本局水口，止以向上作主，或衰方禄存、或沐浴、或胎方，俱为借库消水，不论归正库不归正。

元关同窍歌①

知妙道，元关一诀为主要；识其情，元上天机窍上分。

———————————————
① 元者，向也；关者，龙也；窍者，水口也。

漫说天星并纳甲，且将左右问元因。

先观水倒向何流，关元造化窍中求。

内外元关同一窍，绵绵富贵永无休。

一窍通关作大媒，元中交媾亦堪求。

若是元关俱不媾，局堪图尽没来由。

重重生气入关中，连逢三五位三公。

转关一节逢生旺，便知世代出豪雄。

不论阴阳纯与杂，犹嫌墓气暗相攻。

其间造化真元奥，时师何可不知道！

论八方天马方位

东方震宫，为青骢马。南方离宫，为赤兔胭脂马，又为天马。西方兑宫，为金马，又为白马。北方坎宫，为乌骓马。乾为御史马，又为天马。艮宫为状元马。坤宫为宰相马。巽宫为抚按马。

借马法与借禄同

丙借巽为禄马场，壬借乾为禄马乡。

甲借艮为禄马位，庚借坤为禄马当。

自生自旺，借正局之马，主发富贵迅速。

四局马例

申子辰，马居寅。亥卯未，马在巳。

寅午戌，马居坤。巳酉丑，马在亥。

生、旺、墓、养，并自生、自旺，先看本局有马无马。有马山，主速发富贵，名催贵马；如本局无马，即借马，亦主速发富贵。其最准者，乾、离二马，催贵最速。

贵人例

甲戊兼牛羊，乙己鼠猴乡。

丙丁猪鸡位，壬癸兔蛇藏。

庚辛逢马虎，此是贵人方。

正禄例

　　壬禄在亥，癸禄在子，甲禄在寅，乙禄在卯，丙禄在巳，丁禄在午，庚禄在申，辛禄在酉。禄山丰满，或尖圆、方正，为禄山现，见主发横财，又主食禄万钟。

三吉六秀并催官贵人

　　亥、震、庚为三吉方①，艮、丙、巽、辛、兑、丁为六秀②，辛、丙、丁、庚四山秀丽，为阳催官贵人；巽、兑、艮、震四山秀丽，为阴催官贵人。若龙从此三处来，即是三吉六秀催官龙。

贵人方位

　　甲山，丑未为贵人。乙山，子申为贵人。丙丁山，酉亥为贵人。壬癸山，卯巳为贵人。庚辛山，午寅为贵人。

　　乾山，丑未卯巳为贵人。坤山，子申卯巳为贵人。艮山，酉亥为贵人。巽山，寅午为贵人。

　　子山，卯巳为贵人。丑山，午寅卯巳为贵人。寅山，丑未酉亥为贵人。卯山，子申为贵人。

　　辰山，子申卯巳为贵人。巳山，午寅亥酉为贵人。午山，亥酉为贵人。未山，子申亥酉为贵人。

　　申山，午寅巳卯为贵人。酉山，午寅为贵人。戌山，亥酉寅午为贵人。亥山，丑未卯巳为贵人。

　　催官贵人，禄马山起峰，主荐福如雷。譬如，立壬山丙向，丙禄在巳，临官亦在巳。寅午戌马居申，丙丁猪鸡位，若得亥兑巳申四山起峰，为贵人禄马出现，谓之催官局。若星壬癸龙入首，壬癸兔蛇藏，卯巳为贵人，或再合化命之贵人禄马山，名为真福星贵人，主速发科甲。再得艮丙峰交应，又为天禄贵人峰，又名生旺官禄文峰，又为六秀荐元峰，能向向照此取用贵人，则发福无疑矣。余照此向同推。

　　① 此处丰满秀丽，主发富贵极品，福禄寿俱全。
　　② 巽荐辛、艮荐丙、兑荐丁，为荐元峰现，主贵人荐拔，又名拱富贵人星。为官多得权，发鼎甲，出巨富。再得马山相应，为催官贵人出现。

九宫水法歌

生　养①

第一养生水到堂，贪狼星照显文章。

长位儿孙多富贵，人丁昌炽性忠良。

水曲大朝官职重，水小湾环福寿长。

养生流破终须绝，少年寡妇守空房。

沐　浴②

沐浴水来犯桃花，女子淫乱不由他。

投河自缢随人走，血染官灾破败家。

子午方来田业尽，卯酉流来好赌奢。

若还流破生神位，堕产淫声带锁枷。

冠　带③

冠带水来人聪慧，也主风流好赌奢。

七岁儿童能作赋，文章博士万人夸。

水神流去最为凶，髫龄儿童死不差。

更损深闺娇态女，此方停蓄乃为佳。

临　官④

临官位上水聚积，禄马朝元喜气新。

少年早入青云路，贤相筹谋佐圣君。

最忌此方山水去，成才之子早归阴。

家中寡妇常啼哭，财去空虚彻骨贫。

帝　旺⑤

帝旺朝来聚面前，一堂旺气发庄田。

① 即贪狼星。
② 即文曲。
③ 即文昌。
④ 即武曲。
⑤ 即武曲。

官高爵重威名显，金谷丰盈有剩钱。
最怕休囚来激散，石崇富贵不多年。
旺方流去根基薄，乏食贫寒怨上天。

衰①

衰方观局巨门星，学堂水到发聪明。
少年及第文章富，长寿星高金谷盈。
出入起居乘驷马，宴游歌舞玉壶春。
旺极总宜来去吉，也须湾曲更留情。

病　死②

病死二方水莫来，天门巽户不为乖。
更有科名官爵重，水若斜飞起大灾。
换妻毒药刀兵祸，软脚疯瘫女堕胎。
必主其家遭此害，瘠瘵蒸损瘦形骸。

墓③

墓库之方怕水临，破军流去反为祯。
阵上扬名反武贵，池湖停蓄富春申。
荡然直去家资薄，欠债终年不汀人。
水来充军千里外，三男二女总凋零。

绝胎④

绝胎水到不生儿，孕死休囚绝后嗣。
纵使有儿难保养，父子分情夫妇离。
水大女人淫乱走，水小私情暗会期。
此方只宜为水口，禄存流尽佩金鱼。

① 即巨门。
② 即廉贞。
③ 即破军。
④ 即禄存。

九宫水法补遗

生养水

生养本吉水，朝来怕地支。少丁防损折，长房定绝嗣。

沐浴水

沐浴须安静，禄存可放流。地支不宜犯，淫乱实堪羞。

冠带水

冠带本吉水，最怕病死冲。酒色多淫荡，肠断白头翁。

临官水

病死冲临官，失血又吐痰。高才夭并败，二房受祸先。

帝旺水

甲庚丙壬朝，房房俱得力。若犯地支来，小房美不足。

衰 水

衰方有斜流，奢淫事不休。任他官宦子，也应犯盗偷。[1]

病死水

病死本凶水，墓向却无妨。风疾临门日，富贵集祯祥。[2]

墓 水

墓水招横财，富贵人兴隆。地支如冲射，三房却有凶。

绝胎水

胎绝可放水，朝来却不祥。更怕地支拱，长二两房殃。

[1] 若有小路亦然。
[2] 因病死之后，学堂、帝旺水齐到也。

罗经盖面

（右起竖读）乾六天五禍絕延生　坎五天生延絕禍六　艮六絕禍生延天五　震延生禍絕五天六　巽天五六禍生絕延　離六五絕延禍生天　坤天延絕生禍五六　兌生禍延絕六五天

罗经之用，从来尚矣。周公仿指南车之遗意而作指南针，以定南北，只有地支十二字，后贤又添四维、八干，遂成二十四字。其偏左子癸盘系廖公缝针，偏右子壬盘系杨公缝针。历代诸贤，又添至三十余层之多，坊间《罗经解》，亦可谓注释详明矣。现在《协纪辨方》亦只用十三层，其讲解发古来未发之秘，故予于此不敢妄加臆说。今书内所载罗经十层，只不过适于阴阳二宅之用，非敢立异也。

双山五行二十四向分金

立巽巳向　用丁巳丁亥　辛巳辛亥分金

立丙午向　用丙午丙子　庚午庚子分金

立丁未向　用丁未丁丑　辛未辛丑分金

立坤申向　用丙申丙寅　庚申庚寅分金

立庚酉向　用丁酉丁卯　辛酉辛卯分金

立辛戌向　用丙戌丙辰　庚戌庚辰分金

立乾亥向　用丁亥丁巳　辛亥辛巳分金

立壬子向　用丙子丙午　庚子庚午分金

立癸丑向　用丁丑丁未　辛丑辛未分金

立艮寅向　用丙寅丙申　庚寅庚申分金

立甲卯向　用丁卯丁酉　辛卯辛酉分金

立乙辰向　用丙辰丙戌　庚辰庚戌分金

甲、庚、丙、壬、乙、辛、丁、癸八干，用迎禄、借禄分金；四维无禄可借，可迎阴借阳、阳借阴，即以本宫兼用可也。

伏羲八卦图

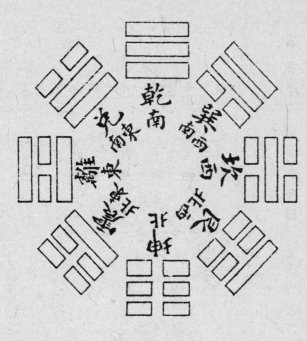

文王八卦

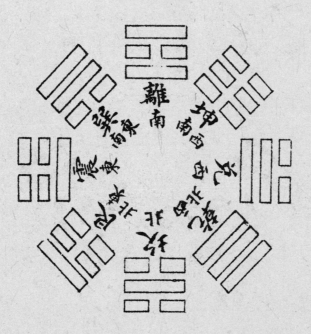

河 图

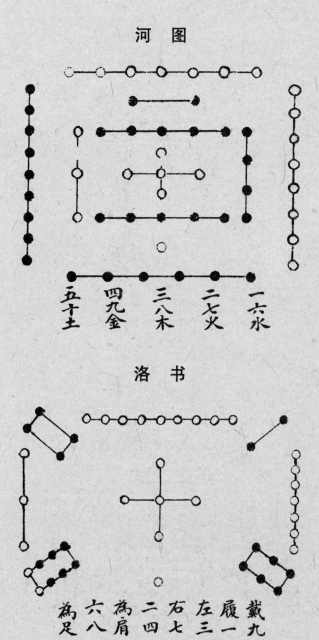

五十土　四九金　三八木　二七火　一六水

洛 书

為足　六八　為肩　二四　右七　左三　履一　戴九

订正水旱罗经十层式

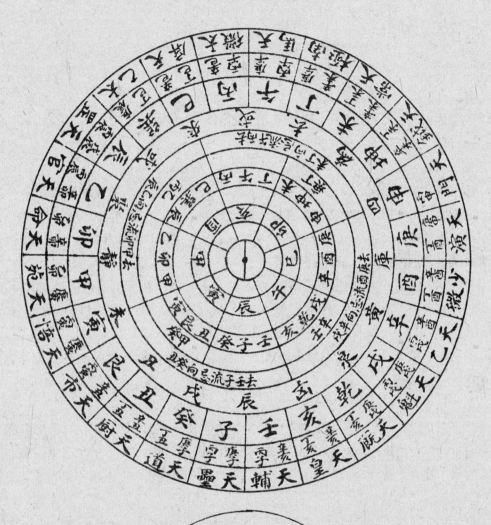

罗盘正中谓之天池，针居于中。红头向午，即南方；黑头向子，即北方，故曰指南针。

第一层，文王八卦。分四阴四阳。

第二层，龙上八煞。坎龙坤兔震山猴，巽鸡乾马兑蛇头。艮虎离猪为煞曜，冢宅逢之一旦休。

坎龙不立辰向，坤龙不立卯向，震龙不立申向，巽龙不立酉向，乾龙不立午向，兑龙不立巳向，艮龙不立寅向，离龙不立亥向。

第三层，十二阴龙，十二阳龙。

第四层，为内盘。二十四山格龙，并看阳宅。为正针。

第五层，去来杀人，救贫八大黄泉。水法，立甲庚丙壬向，有乾坤艮巽临官水来，为救贫黄泉；如从向左乾坤艮巽临官位上放出，为杀人大黄泉。立乙辛丁癸墓向，左水倒右，出乾坤艮巽四绝位，为救贫黄泉；如右水倒左，从乾坤艮巽来，水向上当面出去，为绝水倒冲墓库，是杀人大黄泉。

第六层，立乙、辛、丁、癸、辰、戌、丑、未八向。右水倒左，出甲庚、丙壬、子午、卯酉而去，为向上冲禄位小黄泉。丁禄居午，辛禄居酉，癸禄居子，乙禄居卯，故凶。

第七层，辰戌丑未来去，为冲动地支，犯来去黄泉。若停蓄，犯静聚黄泉，俱主凶。

第八层，为外盘缝针。立向收水用。

第九层，缝针分金。六十花甲子，除甲、乙、戌、巳、壬、癸不用之外，如子午向、癸丁向，止用庚子、庚午、丙子、丙午、丁丑、辛丑、丁未、辛未分金。每一空中俱有天干地支。止录火金，因火能克金，可以分金银铜铁，其余皆不录，止有空道无字。

第十层，排列二十四天星。书云："上应天星，下照地穴。"金木水火合局则应吉，不合局则不应吉。屡试屡验。

风水论

地理之道，首重龙。龙者，地之气也。水界则聚，乘风则散。然水之用，有吉凶两端，而风之害，实为阴宅大忌。故虽龙真穴的、砂环水抱，而一经风吹，纵不至为弃地，亦难免破败矣。

风有八风：前有凹风，则明堂倾卸，案砂无有，堂气不收，牵动土牛，主贫穷败绝。后有凹风，则臂寒，必是无鬼无靠，穴星不起，主夭寿、子孙稀。左有凹风，必是龙砂软弱无情，长房伶仃孤寡。右有凹风，必是白虎空缺不护，小房败绝夭亡。两

肩有凹风，则胎息孕育之方受伤，焉有好地？必主败绝。两足有凹风，则子孙朝拜进贡之所低陷，非冲射堂局，即水口斜飞，荡家败产，有必然矣。

其风中之最恶者，艮风为甚。以寅宫有箕星，箕好风故也。即龙水生旺，难免风瘫癫狂之疾，若再元窍不通，则又败又绝，其害尤甚也。

八山总论

乾为天柱，乾山高大肥满，在穴后，主人寿高。其形如天马，催贵最速，又主贵人寿高。

坎、离二山为阴阳始分之地。坎山高大肥满，出入诚实富贵，忠孝贤良。若坎山低陷，北方寒风吹动，多贫苦，不利于财；若在穴后，主穷主寿夭。若在龙砂，长房有人无财；若在虎砂，小房劳苦不利。离为目，有山高大肥满，多主眼目之疾；又为中女，妇人更不利。

艮为天市，又为少男，有山高大肥满，主富，人丁大旺，小儿不生疾病，贸易人主发横财。此处低凹，多生疯疾。

震山高大肥满，多生男，少生女，出武士，主人性直。此处低陷，人丁不旺，多生女，少生男。若在龙砂，主长房寿夭，人丁不旺，无后者多。

巽山高大秀丽，出入清秀，发女贵，发科甲，为六秀催贵山。此处低凹，主妇人寿夭。远山清秀，主出贤婿，发外甥。

坤为老母，山高大肥满，主妇女寿高，人丁兴旺，多发富。

兑为少女，三吉六秀之方，山高大，出文武全才之士，科甲最利。又主其家多出女秀，有才有貌，又富又贵。此处低陷，妇女寿夭，多女少男。

凡坐正北，向正南，禀水气，离山高大压穴，主瞽目之灾。坐正东，向正西，禀木气，兑山高大压穴，并有水来朝，出跛脚之人，多生腰腿疼痛之疾。四维、八干山，俱肥满清秀高耸，主出魁元科甲。

学地理入门法

初学时，强记五行，将正五行、三合五行、向上五行、双山五行一一记清辨明。四局中，生旺墓养四大水口，全不相混。某是木局之生旺，某是水局之生旺，某是火局之生旺，某是金局之生旺，务要一见了然，全不相混。再将罗盘层层熟记胸中，层层讲究清彻，会使会用。知龙之形象生旺死绝，龙之理气生旺死绝。穴之阴阳真气，砂之贵贱、得位、失位，水之吉凶、进神退神，一一辨别清楚。每到一地，看龙之生旺死绝，水口在某字上，或是天干，或是地支，或天干几分、地支几分，务要定准。

看高峰，或得某峰、某贵人，旺山旺水，生山生水，临官有峰无峰，二十四字，用线一一牵开看过，照二十四图中立一向，或生、或旺、或墓、或养、或自生自旺，则葬千坟万冢，断无一家不发。

覆验旧茔法

凡到一旧茔，先将左右、前后皆看遍，再到穴前看大水、小水归何处，不可惜劳苦。要去水口上看清，先立一高杆。次到穴上墓顶正中下一罗针，用外盘缝针看穴前内水口，两水交于何处，或归库，或不归库。用长线牵开，看天干字上几分，地支字上几分，或全出天干，或全出地支，犯流动去来黄泉否。次看或是地支向，或是天干向，生旺不生旺。次看龙自某字入首，是生龙，是死龙。龙水配不配，通窍不通窍，或单是龙通窍，或单是水通窍，或合元关通窍。次看贵人在天干，或在地支，合某贵人得位不得位，则知有前程无前程。看生方有山无山，有水无水，则知有人丁无人丁。看旺方有山无山，有水无水，则知有财无财。看天柱山高低，则知有寿无寿。将十二宫、二十四字、四维、八干用十二条长线，周围皆一一看遍，在天干几分，地支几分，形象好不好，或是贵穴，或是富穴，穴暖不暖，风吹不吹，案眠弓不眠弓，有下砂无下砂。然后照《五诀》书中图形，吉者断吉，凶者断凶，断无不准。若只图简便，不细细留心，则断旧茔，必然不准；葬新地，定是害人，慎之慎之！

予见过富贵大家故茔，往往玉穴之前后左右遍筑圆墙，以图壮观。殊不知，龙以生动活泼为贵，一筑墙垣，则龙身受制，气脉阻塞，闭而不通，名为"囚龙"，即有兴旺之气，莫能为力。大地小发，小地不发，势所必然，断未有龙已受囚而发富贵仍然如故者。且各坟立向，总以眼见水口为定，或放正墓，或出绝位，或消文库，自有元窍相通一定不易之法，乃因墙垣遮蔽，每致穴内看去模糊，将水口变在别位，无论坟之原向合局与否，总之，凶者未必变吉，而吉者立可变凶，其害为尤甚，而人毫不知觉，阴受其累，殊堪悯惜。予特表之，惟望后之学地理者，各留意焉可也。

看大地法

大富贵地，总要龙真穴的。何为龙真穴的？廉贞发祖，辞楼下殿，开帐起伏，忽大忽小，穿帐过峡，曲曲活动。中心出脉，到头一尖圆方正，穴星持起。龙砂虎砂，重重环抱，外山外水，层层护卫。前案眠弓弯抱，水如玉带金城。禽星塞水口，去处之元有情。前后左右，并无一砂一水反背。千里来龙，千里结作；百里来龙，百里结作；十里来龙，十里结作。喝形取象，名类万端，总不外乎此也。

看小地法

吉凶在砂水，每到一地，不论龙生旺不生旺，亦不论穴之阴阳，砂之贵贱，即平坦之地，全无气脉，只要照予书二十四图中。立一向，不犯死绝，不犯黄泉冲生破旺大煞，包管不发凶、不绝嗣。极而言之，不过是不发富贵足矣。若稍有气脉，犹不失为温饱之家。

地理总论[①]

三　纲

一曰气脉为富贵贫贱之纲。

赵梦麟注曰：郭景纯《葬经》曰：葬秉生气，气即脉也，脉即龙也。贵龙则发贵，富龙则发富，贱龙则主贱，贫龙则主贫。古云："富贵在龙穴。龙脉是根本，砂水是枝叶，但求坐下十分龙，纵少前砂亦富贵。坐下若无真气脉，面前空叠万重山。"又曰：土者气之母，有土斯有气，土肥则气壮，气壮则脉真，万物土中生。又曰：有气无气，专看过峡。过峡一线短又细，蜂腰鹤膝龙束气，龙若无气束不来，束得气来方结地。要识束气不束气，万物结果先有蒂。要知结龙不结地，诸君单看吹响器。入气孔大气则散，入气孔小气愈聚。聚则能响散不响，方知结地不结地。又曰：起不能伏伏不起，此龙气弱无力矣。起而即伏伏即起，此龙气壮力无比。贵龙重重穿出帐，贱龙无帐空雄壮。贫龙多自穿心出，富龙只从旁生上。帐幕多时贵亦多，一重只是富豪样。仓库箱柜并盏箸，排列穴中必发富。且问贫龙是若何？无缠无护龙虚度，风吹脊露又孤单，左右凹风气脉散，前堂倾卸无关拦，水直木城穴横过，牵动土生主贫寒。故曰气脉为富贵贫贱之纲。

二曰明堂为砂水美恶之纲。

注曰：明堂乃众砂聚会之所，后枕靠，前朝对，左龙砂，右虎砂，正中曰明堂。书曰：登穴看明堂。又曰：砂证明堂水证穴。明堂如掌心，家富斗量金。明堂容万马，水口不通舟。又曰：先看明堂管气不管气，明堂要管气，富贵足千秋。藏风聚气为管气。夫地之明堂，如衙署大堂前之拜台也。后有大堂、抱厅、暖阁、二堂、三堂，如明堂后穴星靠山、少祖一帐也。拜台前左有吏、户、礼，右有兵、刑、工，即明堂前左右有龙虎砂，层层环抱，重重护卫，开帐开手也。前有仪门、大门、照墙，如明堂

①　地理有三纲五常四美十恶。

前有毡唇余气，对案朝山也。衙署外有城池、四门，如明堂外有罗城、四维、八干，如队伍也。故曰明堂为砂水美恶之纲。

三曰水口为生旺死绝之纲。

注曰：水口者，辰戌丑未四墓库也。四局之生旺死绝，出水口而定。古云："先看金龙动不动，次审血脉认来龙。"辰为亢金龙，戌为娄金狗，未为鬼金羊，丑为牛金牛。如水口在戌，则生在寅，旺在午，死在酉，绝在乾，为乙丙交而趋戌。如水口在辰，则生在申，旺在子，死在卯，绝在巽，为辛壬会而聚辰。如水口在未，则生在亥，旺在卯，死在午，绝在卯，为金羊收癸甲之灵。如水口在丑，则生在巳，旺在酉，死在子，绝在寅，为斗牛纳丁庚之气。故书云："入山观水口，有地无地，先看下手砂。逆水必有大地。"又曰：好地多是无下砂，蒙昧世人不识得。逆水砂决不虚生，逆水一尺可致富。下砂收尽源头水，儿孙买尽世间田。又曰：上砂宜开阔，去水宜之旋，之旋流去反为祯。又曰：禽星塞水口，身处翰林。印浮水面，焕乎其有文章。华表捍门，蜚声科甲。狮象把门，状元及第。日月水中，公侯将相。游鱼上水，科甲连登。故水口为生旺死绝之纲。

五　常

一曰龙，龙要真。

赵白麟解注曰：龙要真。何为真？廉贞发祖。书云："好地若非廉作祖，为官永不至三公。"个字中抽，辞楼下殿，穿帐过峡，蜂腰鹤膝，仓库旗鼓，文笔衙刀，罗列峡中，缠护重重，迎送叠叠，忽大忽小，转东转西，曲曲活动，束气起顶，尖圆方正。左右两大水交合，环抱有情。即是真龙。

二曰穴，穴要的。

注曰：何为穴的？试看后龙。古云："龙真穴便真，此诀值千金；龙的穴便的，富贵无休息。"又曰："富贵在龙穴，识龙要识穴。"《海底藏珠》为十诀，穴分阴阳，阴来阳受，阳来阴受，凹凸分明，即为真穴；盖粘倚撞，吞吐浮沉，入法显然，入首气壮；形如龟盖，外晕内晕，穴土五色，红黄滋润，真穴乃结，即为穴的。

三曰砂，砂要秀。

注曰：何为砂秀？左旗右鼓，前帐后屏，蛾眉山，眠弓案，诰轴花开，金箱玉印，前官后峰，左缠右护，带仓带库，执圭执笏，文笔高耸，贵人观粘，贵人展诰，大马小马，银瓶盏箸，枕靠端然，朝对分明，现世笏圭，数峰插天，朝拜到堂，为秀砂。总要有情，最忌皆逆。

四曰水，水要抱。

注曰：何为水抱？上有开，下有合；大八字帐外合，小八字砂外合；虾须蟹眼、金鱼牛角堂前合。玉带金城，三合皆为环抱。古云："第一金城水，富贵永无休。"玉

带缠腰,贵如裴杜;金城环抱,富比石崇。砂环水抱,重重叠叠。千里来龙,千里绕抱;百里来龙,百里绕抱。乃谓真结,谓之水抱。

五曰向,向要吉。

注曰:何为向吉?生旺是也。求富贵,弃生朝旺;图后嗣,弃旺迎生。向向收生,旺水上堂,拨死绝水归库,皆为吉向。向吉则富贵极品,人丁大旺,忠孝贤良,耄耋期颐。经云:"千里江山一向间。"有绝向,无绝龙,故向要吉。

四 美

一曰罗城周密。

注曰:罗城者,罗列星辰也,分金、木、水、火、土。周密者,八方丰满也,分四维、八干。如都邑之有内城外城也,后面有天弧、天角、天乙、太乙、侍卫、贵人,左右有仓库、旗鼓、枪剑、刀圭、笏笔、箱印,前有玉几、眠弓、福星、玉台、文星、天马拱向到堂,恍如将军坐大帐,旗鼓队伍两边排。书云:"八国城门锁真气,四维八干高耸起。"此即罗城之谓也。

二曰左右环抱。

注曰:左先弓,右先弓。左单提,右单提。重重龙虎,层层护卫。绕抱穴前,皆为环抱。或单砂单水,左右环抱,顾我向我,秀丽有情,俱主富贵极品,子孝孙贤,夫妇齐眉,发福均匀。

三曰官旺朝堂。

注曰:帝旺水来聚面前,一堂旺气发庄田。官高爵重声名显,金谷丰盈有剩钱。又曰:临官位上水聚积,禄马朝元喜气新。少年早入青云路,贤相筹谋助圣君。又曰:四旺带禄水朝堂,为官旺。禄水朝堂,如甲禄在寅,寅甲水朝堂,主大发是也。朝水一勺可致富,大江朝来田万顷。明朝不若暗拱,暗拱爵禄食五鼎。甲庚朝堂,腰悬金印。丙壬到局,身挂朱衣。此皆官旺水也。

四曰气旺土肥。

注曰:个字中抽,磊磊落落,起起伏伏,重重叠叠,踊跃而来,如万马奔驰之状,万夫不当之勇。脱然变换,化石成土,尖圆方正,入首气壮,形如龟益,中间微高,土色滋润,红黄五色。土为气之母,土肥则气壮,气壮验土肥,故云"气壮土肥"。

十 恶

一曰龙犯劫煞返逆。

注曰:龙犯劫煞福不齐,返逆之龙出忤逆。劫煞者,后龙过峡之处,带恶石号岩,将龙劫断,如人被强盗也。虽有好龙,发富发贵,若带劫杀,恐龙运行到劫煞之处,忽而家遭凶祸,死绝败亡。及大贵之家,抄家戮身,皆劫煞之病也。返逆出人,不忠

不孝，贼寇强梁。故曰恶。

二曰龙犯剑脊直硬。

注曰：剑脊龙，其性最乖，不受扦穴。若点此穴，必伤地师。古云："第一莫下剑脊龙，杀师在其中。"直硬为死气，不结穴，古云："蠢粗直硬为死绝，死鳅死鳝不结穴。"故不善。

三曰穴犯凶砂恶水。

注曰：面前有恶石巉岩，水射路射，暴水大响，名为"龙叫"。俱主家道不宁，夭寿乏嗣，哭泣多灾。故不善。

四曰穴犯风吹气散。

注曰：气乘风则散，穴有凹风，则不能藏风聚气。穴后风吹，主寿夭；左有风吹，长房败绝；右有风吹，小房遭殃；前有风吹，贫寒孤苦。故曰恶。山地尤要紧。

五曰砂犯探头捶胸。

注曰：若破败穴有探头山，主出夜行之子；富贵穴有探头山，主出淫荡之士。捶胸与拭泪，同主克子伤妻，夭寿哭泣。故不善。

六曰砂犯反背无情。

注曰：龙砂反背，长房穷苦；虎砂反背，小房贫寒。顾我向我，情意相关，明静秀丽，发富发贵；背我反我，情意相乖，家遭凶祸。故不善。

七曰水犯冲射反弓。

注曰：左射胁，右射胁，贫穷淫滥；左反弓，右反弓，家道不丰。前冲射，夭亡短寿；前反弓，闺门不清；后冲射，伤丁绝嗣；后反弓，寿比颜回。古云："反跳不值一文钱。"故不善。

八曰水犯黄泉大煞。

注曰：如丙午向水出巽巳，庚酉向水出坤申，壬子向出水乾亥，甲卯向出水艮寅，皆为黄泉大煞。诀云："最忌此方山水去，成才之子早归阴。家中寡妇常啼哭，财谷空虚散骨贫。"荡产绝嗣。故曰恶。

九曰破犯冲生破旺。

注曰：冲生者，冲破生位也；破旺者，流破旺位也。冲生则伤丁绝嗣，破旺则荡产败家。故不善。

十曰向犯闭煞退神。

注曰：闭煞者，水不归库也。退神者，土不立向也。水不归库，主败绝；向犯退神，定不发。故曰恶。

地理五诀卷二

龙　诀

山也地也何名龙？只缘活泼比行踪①。

古来陈说已多矣，我于此处不雷同②。

惟是好龙亦不发，真如美玉有大瑕③。

我于此处有会心，先从水口定长生④。

即知四局之某龙⑤，入首生旺形又丰⑥。

必富必贵定无疑⑦，百试百验无差异。

倘逢死绝又犯煞⑧，任是贵龙皆成假⑨。

不惟无益反招祸，失之于偏真大错⑩。

倘以我言为未信，请君去将旧坟证。

如权如度理自真⑪，此中妙诀值千金。

寻龙易晓诀

大凡看地，以龙为主，毋论横龙、直龙、骑龙、回龙，其贵贱，总于发祖山察之。盖山之有祖，亦犹木之有根，水之有源，根深叶茂，源远流长，理自然也。

自结穴处至发祖之山，或有数里、数十里、数百里千里之殊，则所荫者亦有小富

①　龙变化莫测，忽隐忽现，忽大忽小，忽东忽西，而地亦或起或伏，或高或低，或转或折，亦如龙之变化莫测。龙不能令人全见，而地之过峡处必有龙卫。龙有须角头眼，而地之将结处必起穴星、龙虎砂、毬簷、虾须蟹眼之类。

②　如地学《人子须知》《琢玉斧》等书皆极重形象以定富贵。

③　其蠢粗、硬直、劫煞、翻花等龙固无论矣，且有极活泼极美好之龙，葬后亦不发，岂非美玉之有瑕哉？

④　即入山寻水口之法，看金龙动不动之法。

⑤　水口在辛、在乾是乙龙，在癸、在艮是丁龙，在乙、在巽是辛龙，在丁在坤是癸龙也。

⑥　乙龙得午，巽方入首；丁龙得酉，巽方入首；辛龙得子，坤方入首；癸龙得卯，乾方入首。而形象又丰肥圆满有生气，即到头一节之法，即葬乘生气之法。

⑦　是大富贵，龙则发大富贵；是小富贵，龙则发小富贵。龙来得绵远，则发亦绵远；龙来得短促，则发亦短促。

⑧　与前入首得生旺相反。如坎龙坐戌，艮龙坐申，震龙坐寅，巽龙坐卯，离龙坐巳，坤龙坐酉，兑龙坐亥，乾龙坐子，是犯龙上八煞，受对面之克制。

⑨　轻则减富减贵，重则又败又绝。

⑩　是止知以形象定吉凶，而不知入首处一差则毫厘千里，祸福迥异。

⑪　权所以定轻重，度所以定长短。龙即如轻重长短，而入首处即如权度之可定。

贵、大富贵、郡县都会之异。然此山必须巍峨迥异，秀拔独尊。其间火星结成者居多，形家所喝为龙楼凤阁、冲霄凤盖、天旗之类；又有不拘于火星，而或为涨天水、凑天土、献天金、冲天木、宝殿宝座、飞仙飞龙之类者。总之，如鹤立鸡群，于众山中独见其轩昂者是也。此处于中心出脉，起伏开帐，是名辞楼下殿，如人之受爵王朝而奉命出使也。此下则重重穿帐过峡，不嫌其多。盖剥换愈多，则龙气愈清秀，所荫亦福泽绵远。又要知穿帐、过峡二者不同，穿帐是伏而即起，其伏下接连之处无甚形迹，不过毋使风吹足矣，两旁即有遮护，亦只是有送无迎；至于过峡，乃龙现真形之地，定要留心着眼，第一以蜂腰鹤膝为真，其余则又有穿田过、渡水过、串珠过、柳叶过、双龙过、合气过、工字过、天虹过、王字过、天池过、草蛇灰线、蛛丝马迹、藕断丝连等类，不一而足，总以活动、秀丽、短细为佳。切忌拥肿散漫、蠢直偏枯、风吹水劫、穿凿伤损。又要两傍有迎有送，或外山来拱，本龙枝脚来护，或有日月圭笏、旗鼓剑印、仓库罗星种种贵器护卫，方为全美，青田所谓"天弧天角龙欲渡"是也。盖穿帐乃龙之曲折脱卸，或转东或转西，其字向不能一定；而过峡之字向，与祖山出脉及到头结穴入首处，俱是一样字向，方是此龙之正结。至于土色气味，与过峡处亦是相同，如人之祖、父、子、孙一脉相承。且此处中出，则前去结穴，即在中，左出穴即在左，右出穴即在右。左边贵器多而右边不足，则到头结穴亦必是龙强虎弱；右边护卫众而左边甚少，到头结穴亦必是虎胜龙差。其结地大小，于此已可概见，切不可将穿帐、过峡混作一堆，糊涂看过。

　　至若少祖山，因来龙既长，离祖已远，将欲结作，忽起高大山峦，谓之少祖。倘此山虽高大，却去穴尚远，犹有分去枝脉，则此山乃正龙之驻跸山，是分去枝龙之祖山。而正龙前去，必另起少祖山方结穴，廖公所谓"二三节内穴星成，福力实非轻。节数远时福力少，再起祖方妙。"盖恐远则气轻力弱也。自少祖山之下二三节之间，则谓之父母，至头之际，其细少处，谓之束气，青田所谓"万物结果先有蒂"，即是此也。束气之后，又起尖圆方正凸堆，谓之穴星，谓之胎息，青田所谓"尖圆方正龙入相"者即此。此二三节与少祖以前不同，少祖以前，如贵人之在路，两傍有送有迎；此处如贵人将升堂，而奴仆无不趋承，故止有送无迎，所谓"挠棹向前龙已住"即此。此处离穴甚近，应验极速，最为紧要，务要束气清真，转变秀丽，则其融结方真。又要细细看其入首处，必须丰肥圆满，如男女牝牡一窍之上，其小腹无不圆满。再将罗经内盘看此处在某字上，系四局中乙、辛、丁、癸，何龙生旺之地。坐其生旺，避其八煞，依法葬下，则真气真脉，尽为我用。大地大发，小地小发，万无一失矣。

　　以上《龙诀》等二篇，已集前人陈说，并将自己试验过、百发百中之真诀，尽行发明。在聪明固展卷即知，犹恐初学尚未能省悟，故又绘图像，并以浅近之言注释详明，必欲人人尽晓，方见此书之断不误人。

　　第一要知龙之生旺死绝有两样。屈曲活动，气势雄壮，是龙形象的生旺。蠢粗直

硬，是龙形象的死绝。龙入首之际，是生旺方，是死绝方，是理气的生旺死绝。如与人看地，逐节寻去，见山峦曲折变换，环抱有情，业已到头结穴，则龙之形象已是生旺矣。又要用罗经外盘看贴身近水，或活水，或山地干流，左右两傍在那一个字上交会。假如是在辛戌乾亥壬子这六个字上交会，如乙丙交而趋戌，是火局，是乙龙，乙木长生在丙午，逆行，旺在艮寅，死在乾亥，墓在辛戌，绝在庚酉。又再用罗经内盘格龙，复看入首处是那一个字。若是恰恰在丙午上，为生龙；入首在艮寅上，为旺龙；入首是龙之形象，既已生旺，而理气又得生旺，即不必砂水全好，亦定然大发。虽龙如闺中之美女，贵贱全凭乎夫主，然形象与入首理气俱得生旺，则如宫主王姬，不必问其夫多之富贵，自己尊重无比。若入首在乾亥，在庚酉，是龙之形相虽生旺，而理气却犯死绝，定然不发。正如美女而配浪子，红颜薄命，徒自伤悲。余三局皆同此说，并绘图于后，以便一览而知。

乙丙交而趋戌火局乙龙生旺死绝之图

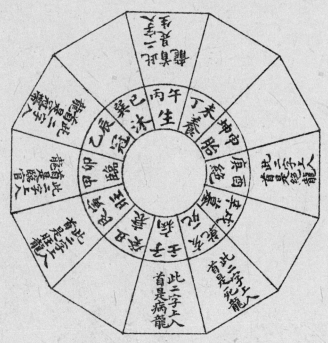

凡看地至到头结穴处，用罗经外盘看水口，若在辛、戌、乾、亥、壬、子这六个字上交会，皆谓之乙丙交而趋戌，是火局乙龙。用罗经内盘格龙，乙长生在丙午，逆行，旺在艮寅，墓在辛戌，若龙从丙午二字上入首，是生龙；从乙辰二字上入首，是冠带龙；从甲卯二字上入首，是临官龙；从艮寅二字上入首，是旺龙。以双山论，共八个字，皆谓之理气得生旺。若再配上龙之形象，又生旺束气清真，必然大发。若从壬子二字上入首，是病龙；从乾亥二字上入首，是死龙；从庚酉二字上入首，是绝龙。以双山论，共六个字，皆谓之理气犯死绝，龙之形象虽生旺，亦不发。

火局生龍入首圖
龍從丙午方來
水從辛戌方出

火局冠帶龍入首圖
龍從乙辰方來
水從辛戌方出

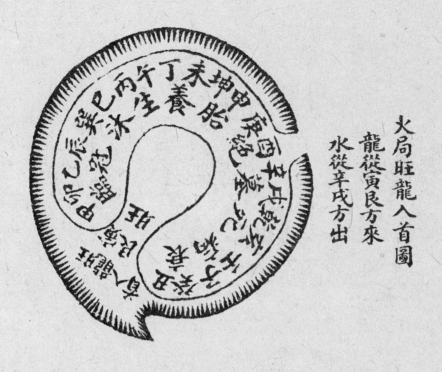

火局旺龍入首圖
龍從寅艮方來
水從辛戌方出

以上三图是火局生、旺、冠带龙入首，为龙通窍，只要向合，大地大发，小地小发，断无不发。即立向少差，亦发二三十年。过三十年后，行至外堂水运，方主败绝，盖龙属阴，无常胜之理也。

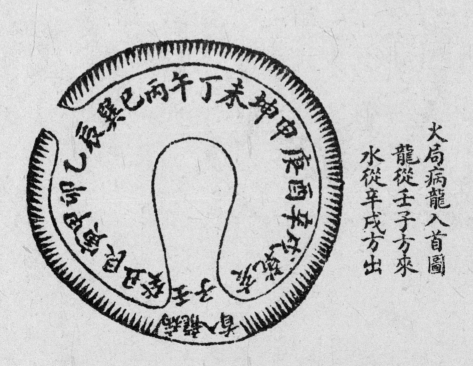

火局病龍入首圖
龍從壬子方來
水從辛戌方出

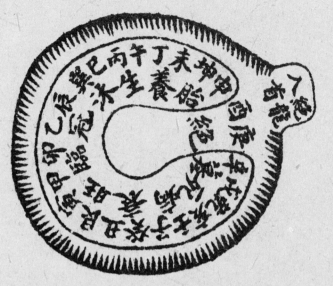

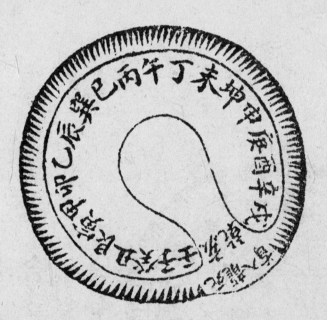

火局絕龍入首圖

龍從庚酉方來

水從辛戌方出

火局死龍入首圖

龍從乾亥方來

水從辛戌方出

以上三圖是火局病、死、絕龍入首，龍雖好，不發，因入首不得生旺之氣故也。若再立向又差，斷無一家不發凶者。蓋龍已死絕，而向再不好，凶上加凶，故不發。

辛壬会而聚辰水局辛龙生旺死绝之图

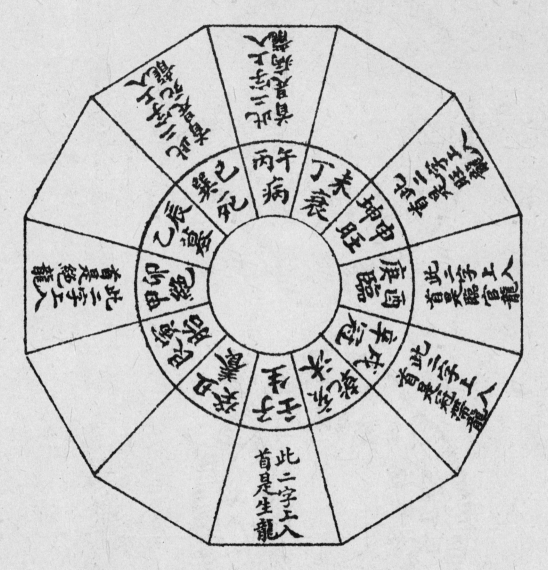

凡看地至到头结穴处，用罗经外盘看水口。若在乙、辰、巽、巳、丙、午这六个字上交会，皆谓之辛壬会而聚辰，是水局辛龙。用罗经内盘格龙，辛长生在壬子，逆行，旺在坤申，墓在乙辰。若龙从壬子二字上入首，是生龙；从辛戌二字上入首，是冠带龙；从庚酉二字上入首，是临官龙；从坤申二字上入首，是旺龙。以双山论共八个字，皆谓之理气得生旺。再配上龙之形象，又生旺束气清真，必然大发。若从丙午二字入首，是病龙；从巽巳二字入首，是死龙；从甲卯二字入首，是绝龙。以双山论共六个字，皆谓之理气犯死绝，虽得龙之形象生旺，亦不发。

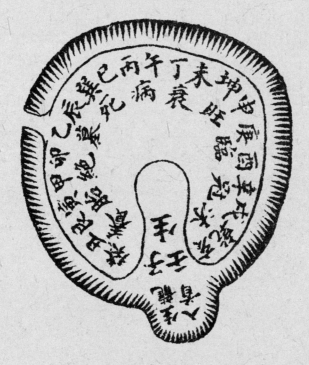

水局生龍入首圖
龍從壬子方來
水從乙辰方出

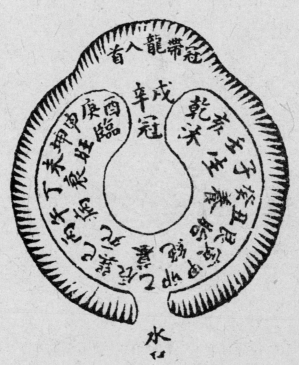

水局冠帶龍入首圖
龍從辛戌方來
水從乙辰方去

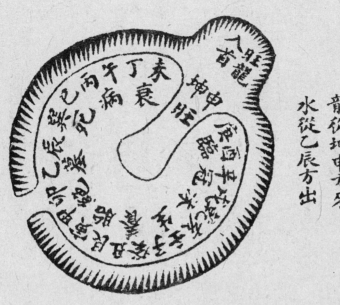

水局旺龍入首圖

龍從坤申方來

水從乙辰方出

以上三图是水局生、旺、冠带龙入首，为龙通窍，只要向合，大地大发，小地小发，即向稍差，亦发二三十年。过三十年后，行至外堂水运，方主败绝。

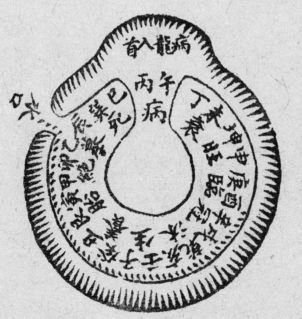

水局病龍入首圖

龍從丙午方來

水從乙辰方出

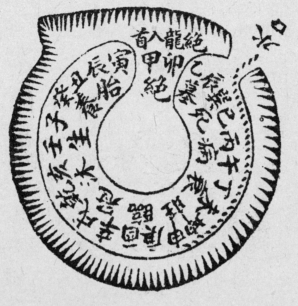

水局绝龙入首图

龙从甲卯方来

水从乙辰方去

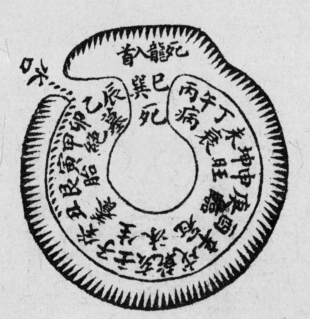

水局死龙入首图

龙从巽巳方来

水从乙辰方出

以上三图是水局病、死、绝龙入首，龙虽好，不发，因不得生旺之气故也。若立向又差，断无一家不发凶者。盖龙已死绝，向又不好，凶上加凶，故不发。

斗牛纳丁庚之气金局丁龙生旺死绝图

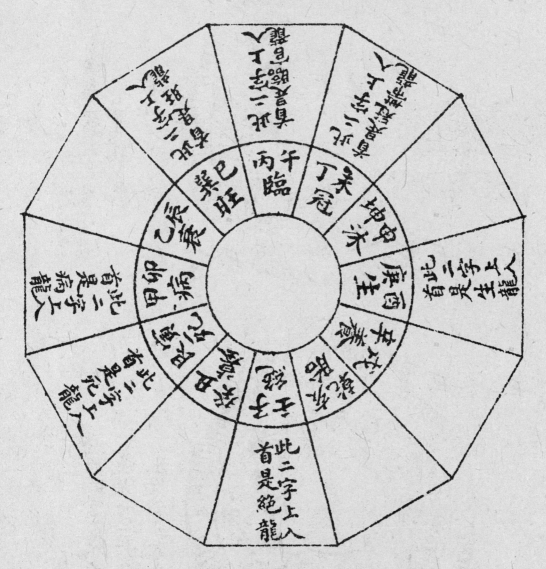

凡看地至到头结穴处，用罗经外盘看水口，若在癸、丑、艮、寅、甲、卯这六个字上交会，皆谓之斗牛纳丁庚之气，是金局丁龙。用罗经内盘格龙，丁长生在庚酉，逆行，旺在巽巳，墓在癸丑，若从庚酉二字上入首是生龙，从丁未二字上入首是冠带龙，从丙午二字上入首是临官龙，从巽巳二字上入首是旺龙。以双山论，共八个字，皆谓之理气得生旺。再配上龙之形象，又生旺束气清真，必然大发。若从甲卯二字上入首是病龙，从艮寅二字上入首是死龙，从壬子二字上入首是绝龙。以双山论，共六个字，皆谓之理气犯死绝，虽得龙之形象生旺，亦不发。

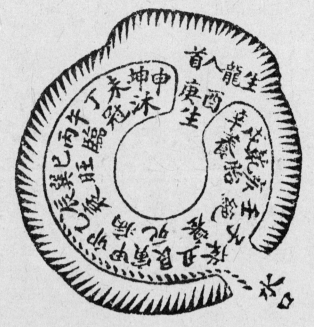

金局生龍入首圖

龍從庚酉方來

水從癸丑方去

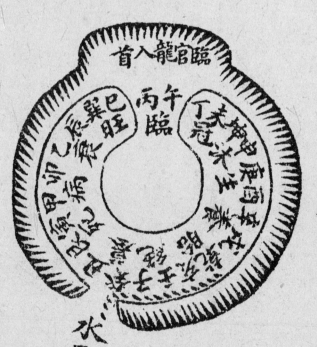

金局臨官龍入首圖

龍從丙午方來

水從癸丑方去



三〇

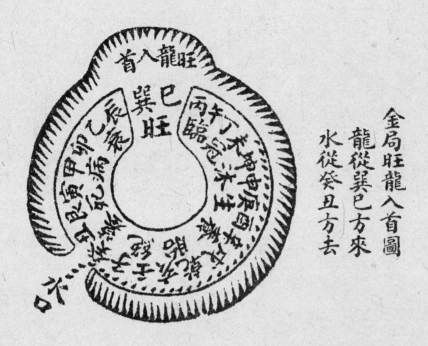

金局旺龍入首圖

龍從巽巳方來
水從癸丑方去

以上三图是金局生、旺、临官龙入首，为龙通窍，只要向合，大地大发，小地小发，断无不发者，即向稍差，亦发二三十年。过三十年后，行至外堂水运，方主败绝。

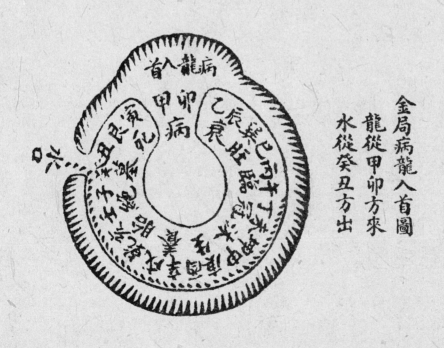

金局病龍入首圖

龍從甲卯方來
水從癸丑方出

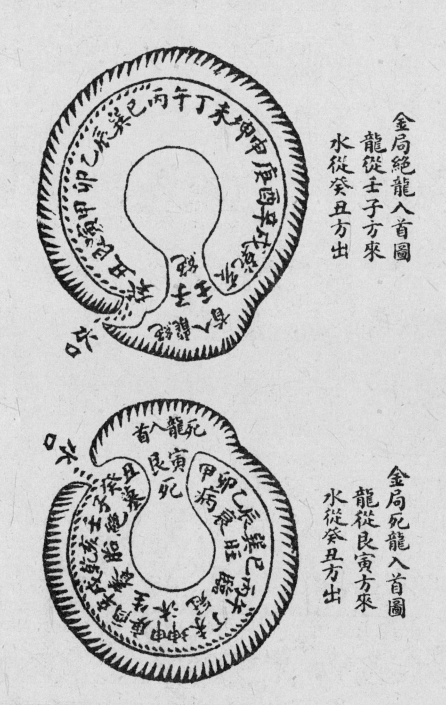

金局絕龍入首圖
龍從壬子方來
水從癸丑方出

金局死龍入首圖
龍從艮寅方來
水從癸丑方出

以上三图是金局病、死、绝龙入首，龙虽好，不发，因不得生旺之气故也。若立向又差，断无一家不发凶者。盖以龙已死绝，向又不合，凶上加凶，故耳。

金羊收癸甲之灵木局癸龙生旺死绝图

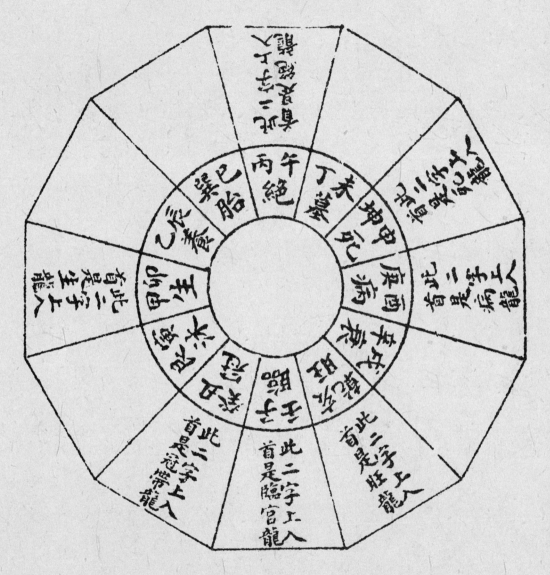

　　凡看地至头结穴处，用罗经外盘看水口，若在丁、未、坤、申、庚、酉这六个字上交会，皆谓之金羊收癸甲之灵，是木局癸龙。用罗经内盘格龙，癸长生在甲卯，逆行，旺在乾亥，墓在丁未，若龙从甲卯二字上入首是生龙，从癸丑二字上入首是冠带龙，从壬子二字上入首是临官龙，从乾亥二字上入首是旺龙。以双山论，共八个字，皆谓之理气得生旺。再配上龙之形象，又生旺束气清真，必然大发。若从庚酉二字入首是病龙，从坤申二字上入首是死龙，从丙午二字上入首是绝龙。以双山论，共六个字，皆谓之理气犯死绝，虽得龙之形象生旺，亦不发。

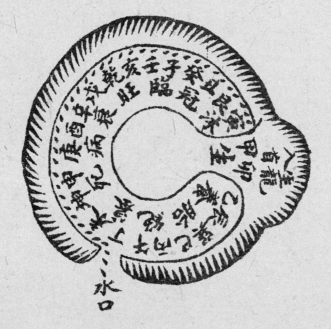

木局生龍入首圖
龍從甲卯方來
水從丁未方出

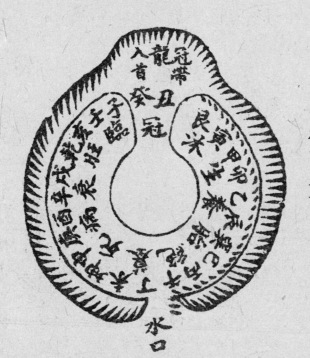

木局冠帶龍入首圖
龍從癸丑方來
水從丁未方去

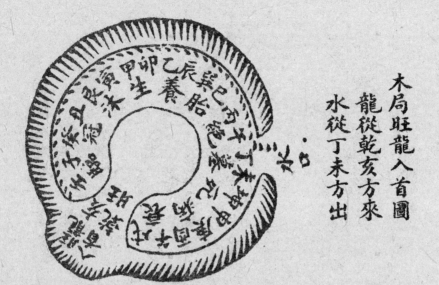

木局旺龍入首圖
龍從乾亥方來
水從丁未方出

以上三图是木局生、旺、冠带龙入首，为龙通窍，只要向合，大地大发，小地小发，断无不发者，即向稍差，亦发二三十年。过三十年后，行至外堂水运，方主败绝，阴无常胜之理故也。

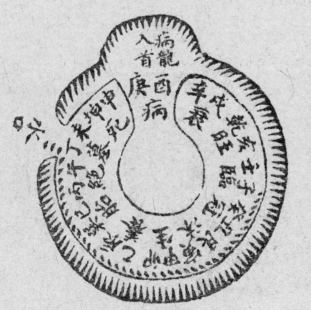

木局病龍入首圖
龍從庚酉方來
水從丁未方出

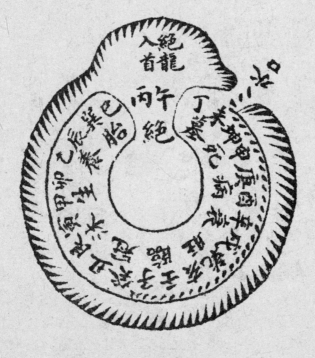

木局絕龍入首圖
龍從丙午方來
水從丁未方出

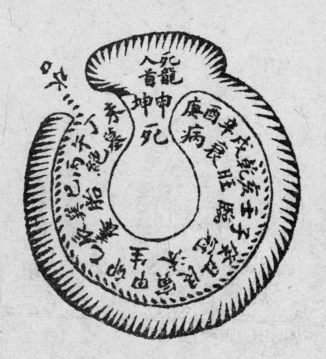

木局死龍入首圖
龍從坤申方來
水從丁未方出

　　以上三图是木局病、死、绝龙入首，龙虽好，不发，因不得生旺之气故也。若立向又差，断无一家不发凶者。盖以龙已死绝，向又不合，凶上加凶，故耳。

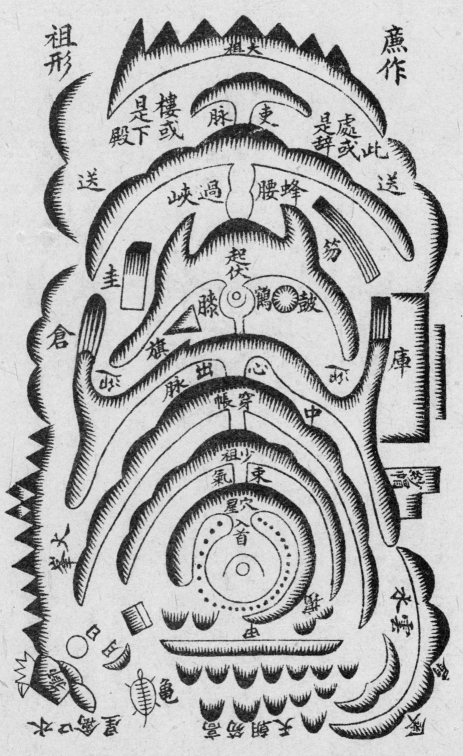

　　上图不过将全龙自起祖至结穴处大概画出，并指明穿帐过峡、少祖束气胎息入首之处，以便初学易知。因限于纸，故绘成直图，不得拘泥大龙，必尽端直也。

凶龙图

顽龙　　　　　翻花龙　　　　　劫杀龙

蠢粗硬直，
臃肿顽顿。
全无起伏，
误下败绝。

枝脚向后，
全无顾恋。
暴逆乖戾，
下后大凶。

离祖之后，
不见正脉。
劫脉夺气，
大凶之格。

凶龙多端，难以尽画。总之蠢粗硬直、散漫不收、全无起伏、缠护向抱者，皆是也。不必下罗盘。

吉龙图

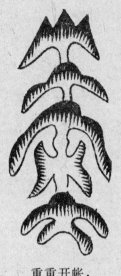

重重开帐，
个字中抽。

曲曲活动，
生龙之图。

顺龙横结图。

龙形变化莫测，难以尽画。总之，毋论横龙、顺龙、迥龙，必要束气真切。入首理气生旺，定然大发。

左旋右旋阴阳龙水论

地理之道，不外阴阳。然阴阳之名，亦不止一端。如阳从左边转，阴从右路通。此是以水之动而不静为阳，象天道之左旋，长生从左到右顺起；以龙之静而不动为阴，象地道之右旋，长生从右到左逆起。然又有左旋阳龙宜配右旋阴水，右旋阴龙宜配左旋阳水之说。恐学者拘泥，故特为辨明。如庚酉来龙，直作正东行去，两边俱有随龙水，以南面人看，则龙水俱系左旋；以北面人看，则龙水又尽属右旋。配右旋乎？配左旋乎？总之，只要结穴处水口合法，即发富贵，不在乎左旋右旋之间也。

骑龙诀

古人已言《骑龙诀》，十个九空令人吓[①]，我闻此语哈哈笑，恐是神仙不肯说，不肯说，怎么晓？弄得人家多颠倒。我今一一说出来，二十四龙个个好：

骑壬子龙，立丙午向，
- 右水出丁合衰方。
- 左水出甲是禄存。

骑癸丑龙，立丁未向，
- 右水出坤为墓向。
- 左水出巽养向真。

骑艮寅龙，立坤申向，
- 右水出庚为沐浴。
- 左水出丁是借库。

骑甲卯龙，立庚酉向，
- 右水出辛合衰方。
- 左水出丙是禄存。

骑乙辰龙，立辛戌向，
- 右水出乾是绝位。
- 左水出坤是绝方。

骑巽巳龙，立乾亥向，
- 右水出壬为沐浴。
- 左水出辛为借库。

骑丙午龙，立壬子向，
- 右水出癸是衰方。
- 左水出庚为文库。

骑丁未龙，立癸丑向，
- 右水出艮是绝位。
- 左水出乾是绝方。

骑坤申龙，立艮寅向，
- 右水出甲为沐浴。
- 左水出癸为借库。

骑庚酉龙，立甲卯向，
- 右水出乙为衰方。
- 左水出壬为文库。

骑辛戌龙，立乙辰向，
- 右水出巽是绝位。
- 左水出艮是绝方。

骑乾亥龙，立巽巳向，
- 右水出丙为沐浴。
- 左水出乙为借库。

骑龙穴，古人亦论之详矣，然只说前要宫星，后要环抱，忌见空缺，莫使风吹，亦不过老僧常谈耳。至于结地之真假，葬后之祸福，初无一定之诀，使人不疑。盖水凶，寸步可以杀人，总不若将理气之法左右取用，庶万无一失耳。如两边水法皆合，乃是真结全吉之地；若左合而右不合，则发长不发幼；右合而左不合，则发幼不发长；倘左右皆不合，名为花假，形象虽好，亦不可葬。故凡乾亥、艮寅、巽巳、坤申四隅

① 古人有"十个骑龙九个空，一个不空又拦风"之说。

生向，右边必文库消水，合大小文库俱得位之法，左边合绝处逢生借库消水之法；壬子、甲卯、丙午、庚酉四正旺向，右边合，惟有衰方可去来之法，左边合，禄存流尽佩金鱼之法；乙辰、辛戌、癸丑、丁未四墓向，右边合，小神流入大神位，管取荣华家富贵之法，左边合，三折禄马上御街之法。《青囊经》云："富贵贫贱在水神。"又云："水是山家血脉精。"若果能一一理气合法，断无不发之理，救贫老仙，岂欺人哉？

十二龙理气歌

乾坤艮巽旺龙行，甲庚丙壬龙四生。
乙癸丁辛冠带位，十二来龙要认真。
水配真龙为理气，得生得旺贵如金。
来龙去水能成局，富贵绵长奕异新。

火局龙水生旺四格

丙龙艮向水流辛，巽起文峰步青云。
龙艮巽山辛水去，向朝丙午福峰嵘。
墓逢辛向乙龙结，水出乾方福寿增。
癸向丙龙多富贵，皆缘巽水出乾门。

水局龙水生旺四格

水归乙地子龙来，坤向乾山位棘槐。
峰耸乾宫乙水去，坤龙壬向福多财。
辛龙壬水归巽位，乙向逢之官禄催。
丁向壬龙贵极品，乾山乾水巽位归。

木局龙水生旺四格

龙甲艮峰向朝乾，水放丁方出状元。
艮峰甲向龙来乾，左水出丁福绵绵。
癸龙甲水向坤流，丁向为尊出王候。
辛向甲龙出鼎甲，艮山艮水面坤流。

金局龙水生旺四格

庚龙癸库巽朝宗，坤位高峰宰相公。

龙巽峰坤庚向立，癸方放水福无穷。

丁龙艮库从庚到，癸向立茔位六卿。

庚龙乙向坤山水，归艮由来福寿增。

龙分支干、大干、小干、干中支、支中干总论

龙之大干，皆发于昆仑。昆仑上方下圆，周围一万二千七百里，脉出八方，乾、坤、坎、离、兑五龙入外国，艮、震、巽三龙入中位，名三干。黄河居震、艮之中，黄河之左，山西、北直、山东、山西、半河南，皆艮龙之脉；甘肃、四川、陕西、长安、湖广、两江、洛阳、开封，皆为震龙之脉。云南、贵州、福建、广东、广西、江西，皆巽龙之脉，此三大干龙也。

至中国起，五岳四渎，大小名山，分支劈脉，皆有干支，大干小干，大支小支，干中亦有支，支中亦有干。何为干？何为支？正中为干，护龙为支。何为干中干？支中支？如昆仑艮龙出脉，乃太贵龙之发祖，左必有护，右必有卫，正中为干，左亦为支，右亦为支。余震巽二龙，可以类推。总而言之，皆以廉贞发祖后，正中者为干，左右龙为支，此支干一定之理也。干龙多中出，支龙多旁生。干龙顶多端正，支龙顶多偏斜。干龙两边有护有送，或度或过，或行或止，众龙随之；支龙行动，或左有护而右无送，或右有送而左无护，常曲曲顾真龙，不敢撒离别处。故众山皆大，正龙独小；众龙皆小，正龙独大。书云："大则特小，小则特大。"众山皆大，小者为尊；众山皆小，大者为尊。此认龙之妙诀也。

认干龙支龙贵龙法

龙无分支干，皆有贵龙。真结假结，须于起祖、过峡、束气、入首处辨别。贵龙起穴星入首处，其形多如龟盖，气壮土肥，又查穴星后束气处与入首合不合，又看过峡处并祖山出脉处合不合。如果是大地贵龙真结，中心出脉，其余自曲曲活动，左右带贵护卫，不必赘矣。此三处果能要子脉都子脉，要午脉都午脉，三处相合如一，或红黄土色，或土兼五色。挖二三尺深，分两轻重，水土滋味，三处合而为一。要是左边好，都左边好；要是右边好，都是右边好。看发祖即知过峡，看过峡即知穴场之左右龙虎好不好、全不全。看后即知前，看前即知后，果能认得预定前后有无，何患大

地不相逢哉！

　　龙宜生而不宜克。金木水火土，节节相生为贵，自发祖处相生而至穴。廉贞发祖，是火也，火能生土，二层山似土形，或又接连几重土。土后又是金形，或一重金，或穿帐后接连几重金。金后变水形，水后变木形。及至结处，或冲天木、倒地木、花茎木、人形木、闪侧木，俱为大地结作之龙。余可类推。

趋生趋旺

　　阴龙皆自生趋旺，右旋倒左为定向。
　　旺龙皆自旺趋生，左旋倒右真不妄。
　　阴以论阴阳论阳，五行相生始为上。

贫　龙

　　贫龙何以知不美？蠢粗穴露木城水。
　　砂飞水走无关栏，气散头风吹不已。

贱　龙

　　欲识贱龙因何名？翻花劫煞反弓形。
　　左右两边无缠护，蛾眉纱帽假公卿。

贵　龙

　　贵龙重重帐幕多，旗鼓文笔好砂罗。
　　朝拜文案廉贞祖，峡中贵气迎送过。

富　龙

　　富龙肥满帐无多，仓箱库柜随身过。
　　聚气藏风富敌国，金城水聚穴开窝。

支中干龙结局法

　　支中干龙，难以悉举，即如四川结成都龙，系昆仑震龙出脉，中干龙下陕西长安，

右支龙入四川，由草地至中国松潘公干岭开大帐，横列五山。天葩文星过峡，伏而即起，过东山，下圆上方，如束发紫金冠形。左分一水，由南坪到广元、昭化至重庆；右分一水，由松潘、茂州、灌县、嘉定亦至重庆。左右两水合入大江，正中干龙，左支去至剑州、梓潼，结张天师文昌故里。中干至雪山，起大火星。廉贞发祖，左龙结龙安禹王故里，右结茂州杨贵妃故里，中干龙直抵灌县，脱煞变土落平洋，行一百余里，方结成都。左右前后皆平洋百余里，至简州二寿，复起大山。泸州小八字合，重庆大八字合，同出三峡大水口，归湖广而去。公干岭系乾亥龙过峡，雪山起少祖，乾亥出脉至灌县，乾亥脱煞至省城，仍是乾亥龙入首结作。西门是乾，北门是艮，东门是巽，南门是坤，大衙署俱是丑山未向。至于河道，左右大小共有十余道，结成花丛穴。成都北门一小河，南门一小河，同往东归九眼桥。左大河五道，新都、汉州、绵竹、梓潼、昭化；右大河五道，双流、新津、邛州、雅州、清溪，至大渡河止。众水合流重庆，归三峡大水口而去。前千余里，左右皆千余里，千里来龙，千里结作。余可类推。

地理五诀卷三

穴　诀

　　葬口何以称为穴？顾名思义有深说。譬如人病当灸艾，不是孔窍烧不得。取象取名书万卷，阴阳老少只八穴。开面开口复开手，窝钳乳突纷纷列。金木水火土五行，形家分辨若已清。不如得位更为佳，犹如锦上又添花①。至其作用非不备，盖粘依撞是起例。又有吞吐饶减法，一一说来均仔细。木节火焰土挂角，金窝水泡令人记。又说开穴看穴晕，满地挖土笑杀人。总无一定之准则，后学如何辨得清？我将万法一笔扫，砂水龙神齐取到。面前水口先看真，吉砂吉水尽有情。后面束气要短细，丰肥圆满真气聚。前是旺水后旺龙，后龙生兮前水生。就于其中开金井，不偏不倚穴方真。既已下穴乘生气，诸般形象任君名②。此是以我用他法，何必当场乱找寻。灵光自古不传示③，我把天机泄与君。

穴诀并言

　　地理书每云："寻龙容易点穴难。"又云："三年寻龙，十年点穴。"予向甚不然其说，以为龙之结作，近则数里，远则数百里千里，自起祖以至结穴，其间有太祖、少祖、穿帐、过峡、束气等处，既恐脉气不真，又怕风吹脉露。至于穴场，至大不过数十丈，若小则不过一二丈已耳，于此十丈一二丈之间，求一八尺之地以作穴，而谓难于百里千里之寻龙，其远近大小为何如耶？及后偏观诸旧茔，见龙身活动、砂水秀丽之地不一，其间有发者，亦有不发者。于是临穴细求其故，乃知穴得其真，断无不发，穴不得真，将龙身活动、砂水秀丽尽委之无用，不惟不发，而反招祸矣。是穴也者，砂水与龙之大关会，差之毫厘，失之千里，诚有不易易言者也。故古人于此立有成法焉，如盖粘、依撞、吞吐、浮沉、饶减之类。在古人立法虽多，其中自有一定之理。而后世愚人见其名色甚多，心无把握，临穴乱点。以古人种种成法，反为其规避之地。

　　①　如老阳穴居乾，老阴穴居坤，太阳穴居震，太阴穴居巽，中阳穴居坎，中阴穴居离，少阳穴居艮，少阴穴居兑；以及木穴在东，火穴在南，金穴在西，水穴在北，土穴在坤艮。并四墓之地皆为得位，真如锦上添花。
　　②　既下穴之后，看其在上，称为盖穴；在下，称为粘穴。或撞或依，以及吞吐饶减，随在人在意称之而已。
　　③　书云：葬口所在必窝成，不见头面见灵光。灵光如何揭而示，只有凡夫无上苍。

又若木星葬节、火星葬焰、水星葬泡、金星葬窝、土星葬角，在古人原于五行之中，取其有生意处作穴。而今之狂瞽，竟以为泡泡可葬，节节堪求，窝窝有地，焰焰是穴，角角可扦；更有一种胶柱蠢奴，执定阳年东西利，阴年南北通之说，将龙、穴、砂、水全不论及，定曰今年只可南北向，今年只可东西向，主家无识，听其扦下，致将富贵穴场，弄成败绝废地。误人害人，可胜道哉！可胜道哉！予今特祖杨、曾之意，而立一一定之法于此，毋论形家、理气家，以及市井应酬葬地之人，若能依法作用，大地大发，小地小发，屡试屡验，断无不准。

龙有行至尽头方结穴者，亦有大地多从腰里落者，凡寻龙逐节行来，见束气满真，穴星特起，开口开手，是地已结穴矣。即在龙虎砂之内、小明堂之间，下一罗经，用线牵在近穴两水交会处，看在外盘那一个字上，先定了局，又用线牵在后龙入首处，看在内盘那一个字上，以定龙之生旺死绝①。就在这小明堂中一块地内，不拘上下左右，务将水口拨在墓绝胎方。后龙入首丰肥，形如鳖盖，方为真气。又要是龙之生旺方，左右前后，山峦之高耸者，又尽在吉秀官禄方挪移转动，总要样样合法，然后酌量棺之当胸处，即是正穴金井。不必太大，恐洩其气。其浅深亦不必拘泥，高山宜深，平洋宜浅，只要浮土已尽，土色已变，或红黄滋润，或五色全备，即为得气。只要不犯后二十四凶图，大地大发，小地小发，断无不准。切不可信口胡说，有真龙自有真穴，贪其朝对，不顾后龙生死，砂水冲射，自作聪明，妄用倒杖之法，弄巧成拙，以致害人，切嘱切嘱！

老阳穴得位出煞图

坐乾亥，向巽巳，右入首，左出乙辰方，对面有蛾眉案山。

① 具详说在龙穴内。

老阳之穴似覆钟，

将军大座却也同。

正坐乾官为得位，

子孙富贵列三公。

老阳坚刚之气，其结穴如覆钟、如半月，或大如人形。穴中并无乳突，若正坐乾方，即顶龙正葬，为老阳得位。其进神在右，煞炁在左，务要右边水过堂出乙辰而去。必位极人臣，官居鼎鼐。

老阴穴得位出煞图

坐坤向艮，右水倒左，出癸丑方，艮上有纱帽案。

老阴穴是剑脊形，

外来龙虎凑合成。

若有坤申为得位，

绵长富贵旺人丁。

老阴厚重之气，其穴形如剑脊。本身无龙虎砂，多以外山凑合取用。若正坐坤申方，顶龙而葬，即为得位。进神在右，煞气在左，务要收进神水上堂，出左边癸字，则富贵绵长，人丁大旺。

太阳穴得位出煞图

坐正东向正西，左水倒右，出辛戌方，当面见蝠形案。

太阳结穴似仰盂，

开口开手穴心虚。

坐于甲卯为得地，

子孙永远佩金鱼。

太阳结穴，形似仰盂，故本身龙虎砂开手复开口，中间却无乳突，居震宫为得位，进神在左，煞旡在右，顶龙而葬，收左边水过堂，出辛戌方，富贵双全，威德远震。

太阴穴得位出煞图

坐巽巳向乾亥，右水倒左，出辛戌方，当面天马山作案。

太阴穴星本属木，

只因下断中不足。

若坐巽巳是本宫，

子孙富贵多财禄。

巽为长女，属木，其卦下断，故其结穴乳头独短。若坐巽巳为得位，进神在右，煞炁在左，顶龙而葬，收右水过堂，出辛戌方，必富贵双全。

中阳穴得位出煞图

坐坎向离，左水倒右，水从丁未方出，当面有尖峰，名既济穴。

中阳之穴中画长，

恰与壬字一般样。

正坐坎宫名得位，

案有尖峰既济良。

中阳结穴，开手独长，形如壬字，正坐坎宫，名为得位。顶龙而葬，收左边进神水上堂，从丁字上放出，再配对面文峰挺秀，名水火既济穴。定出大贵大贤，绵绵不休。

中阴穴得位出煞图

坐离向坎，左水倒右，出癸，当面有云水大案，挨金剪火。

离为中女即中阴，

结穴多成火字形。

离龙大拜故主贵，

必要云水压穴星。

离为火，外明而内暗，故为中阴。但穴星结成火形，居南虽为得位，必须后面入首是丙字。对面定要有云水大案相制，方为离龙大拜。顶龙正葬，收左边进神水上堂，从癸字上出，则火之烈焰煞气尽消，必出文神宰辅。若缺一样，则一发如雷，一败如灰矣。慎之慎之！

少阴穴得位出煞图

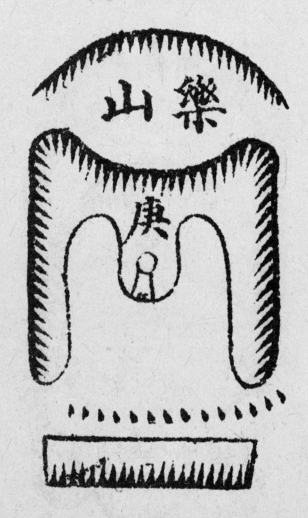

坐正西，向正东，左水倒右，出乙辰方，当面得玉尺案。

少阴兑卦本属金，

开了金窝现乳形。

又因上缺成凹脑，

得坐庚酉福满门。

兑为少阴，属金，故其结穴窝中出乳。其卦上缺，故主凹脑，然必后有鬼衬乐山。若坐庚酉二字，是为得地。进神在左，煞气在左，顶脉而葬。先收左边进神水上堂，自乙辰方流出。财丁两旺，科甲满门。

少阳穴得位出煞图

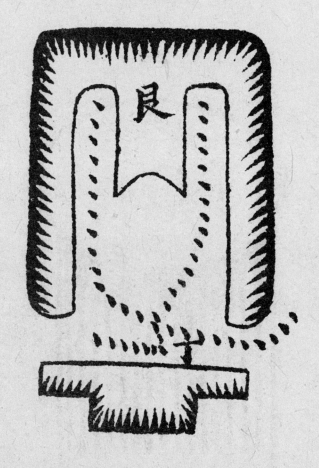

坐艮寅，向坤申，右水倒左，出丁未方，对面三台案。

土星角出小窝形，

老阴开口少阳生。

坐在艮寅为得位，

发富发贵发人丁。

艮为少男，属土，故其结穴多自土星之角出，略开小窝，所谓阴极阳生处也。若正坐艮寅，名为得地。其进神在右，煞气在左，顶龙而葬，收右边进神水过堂，出丁未方，对面再得三台作案，定然人丁大旺，富贵双全。

以上八图，系予自覆验旧茔中得来，屡试屡验，非敢妄言欺人。在无阅历者，鲜不谓予之穿凿杜撰。不知自古先贤，既分别有阴阳、老少之名，是必有得位、不得位之至理存乎其间，然又不可按图索骥，执定书上画样去寻，只要阴穴生在阴方，阳穴生阳方，就是得地得位。穴前煞水出得清白，即发富贵，且又迅速，百发百中，断不误人。

木星穴①

立木穴

　　一名天穴，一名聪门穴，一名悬天蜡烛穴。总要来脉清真，至此已是穴场，而此山下面又无结作，惟顶上开窝，脚下气脉并不走窜，又在四方环抱中方真。

① 木星秉东方生气之精，结穴之多，莫长美此，必以在东、北二方为得地。

坐木穴

一名脐穴，一名天芭穴，一名芭心穴，一名将军大坐穴。

眠木窝穴

眠木乳穴

仰面人形穴

　　凡花卉、瓜果、玉尺、玉鞭，一切木器人形，俱是木星所结。而人形之脐乳，凡有窝突处，皆可扦下。但鬼曜可无，而帐幕断不可少，否则假矣。

火星穴①

正体凤形

侧体凤形

① 火星烈焰，多不结穴，即间有之，或挨金剪火，或有水土制泄，必要脱尽火气，方可扦下。

灯花剪焰

挨金剪火

凡曜气、旗枪、文笔、牙刀、飞禽，俱是火星所结。若剪裁得法，发达最速。

土星穴①

土腹藏金

土角流金

土头木乳

① 纯土无化气，多不结穴。其结必依金星，各依子穴。

茵褥穴

天财穴

方土开大窝，无突又无乳。

中却气腾腾，是为茵褥穴。

凡土星形象，多为仓、为库、为玉屏、为玉案、为金箱、为玉印、为辅毡、为展席、为飞诏、为赦文、为连城，总以居于中央或艮坤二方，不受克制为得地。

绘图校正集新堂藏版

金星穴①

窝穴

顶窝穴

木星高，此星低，亦天穴，要脚下不出脉方真。

① 金星刚硬，必开窝口处方可扦下，在上曰天穴，在中曰人穴，在下曰地穴。

窝中穴①

低窝穴②

双脑窝穴

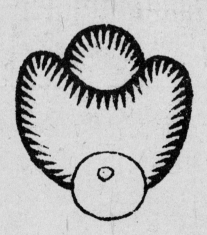

———————

① 亦作人穴。
② 亦呼为地穴。

绘图校正集新堂藏版

股窝穴

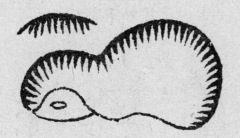

弦月穴

挨金傍木穴

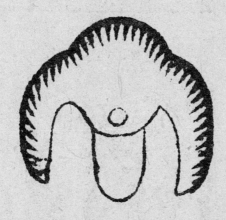

葬金犯刚，葬木受克，葬于金木之间可也。

凡形或为狮、为象、为虎、为月、为锣、为蛾眉、为金钟、为玉斧、为金钱、为仰螺、为天马等类，俱是金星。总以不受火克，而居金土方者为得地。

水星穴①

正水垂乳

荡水含珠

梅花穴

以枝干曲折为水，以梅花为水泡。

① 水星柔弱，不能自结。或挨金而结穴，是傍母也；或倚木而结穴，是倚子也。以居西北方为得地。

祥云捧日

飞帛仙带

　　水神变化莫测，为祥云、为锦被、为霞帔、为风幡、为梅花、为荷叶，然总以近金木者，方有真气。

　　以上五星结穴，总以居生方或本方为得地。惟火星不可使其太旺，恐有自焚厥尸之虞，学者需慎之。

窝中穴

窝旁穴

窝脚穴

钩窝穴

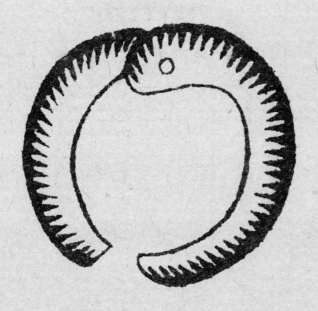

钳　穴

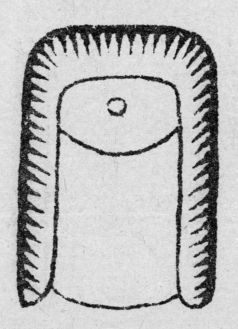

凡钳穴，顶气若足，下必有合毡方真。若顶气不足，下无合毡，是漏槽矣，不可下。

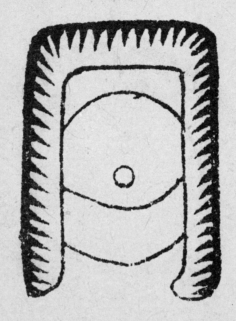

玉箸夹镘头

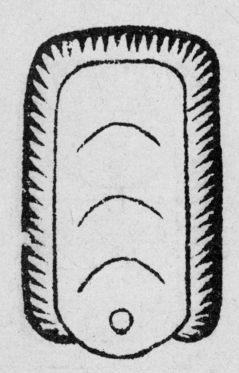

乳　穴

突　穴

开　口

开　手

开手又开口

开睁

飞鹅展翅

龙虎排衙

吞 穴

吐 穴

饶左减右

饶右减左

盖　穴

合两手中脊而成晕，现在冈脊上，名盖穴，又名压煞穴。然必八风不吹方真。

粘 穴

乳身有煞，不可穴，穴于乳下，名粘穴。有实粘、虚粘、脱粘、抛粘之不同。

倚 穴

乳中有煞，不可穴，闪在乳旁之下，名倚穴。

撞 穴

凡穴皆有煞，此独四势均平，穴在中心，名曰撞穴，又名藏煞之穴。

以上穴形虽多，总不外乎窝、钳、乳、突四端，其实只是阴阳二字。盖阳穴，圆即是窝，长即是钳；阴穴，长即是乳，短即是突。其作用虽有吞、吐、饶、减、盖、粘、倚、撞八法，亦只是阴阳二穴之分用耳。吞、吐、饶、减，阳穴之葬法；盖、粘、倚、撞，阴穴之葬法。然与其用八法之繁，又不若予书中先定水口迎生就旺之法之至简至易，且又万无一失也。

凶 穴

死 块

无龙无虎无界水，臃肿粗顽一片毡。单寒孤弱皆全见，下后决定不平安。

吐舌

左右皆短中独长，名为吐舌气不藏。气不藏兮风水劫，不是家败定人亡。

露胎

四面皆低中土堆，高昂独受八风吹。此是露胎真形象，葬后财散子孙稀。

白虎捶胸

白虎捶胸甚不祥，妇人淫乱秽闺房。终有气愤凶亡疾，莫因龙贵乱夸张。

青龙钻怀

青龙钻怀伤长门，终朝气愤不和平。若是外砂来入内，定招异姓作螟蛉。

背　主

左右两边皆向外，此穴出入定大凶。忤逆反叛无伦理，负义忘恩似逢蒙。

反　肘

龙虎扯拽势斜飞，全无顾恋必倾危。好争好夺遭横祸，厉气为妖莫挽回。

欺　主

穴星微小龙虎大，虽然环抱却无情。各去成家多妒嫉，奴强主弱是凋零。

无　辅

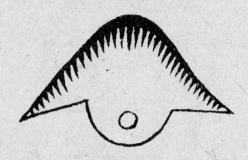

两畔微茫主独尊，无辅无佐甚凋零。切近用神已如此，何问龙神与水神。

无　实

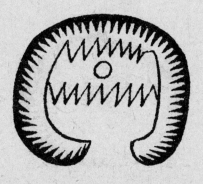

外望星体甚完全，内多轲辚不堪言。毋贪外美乱扦下，败人家产破庄田。

擎 拳

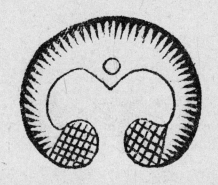

龙虎从来要有情，如何斗煞两相争。兄弟萧墙成大敌，擎拳舞袖不安宁。

断颈缠头

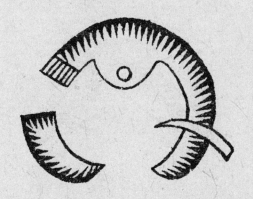

断颈缠头是若何？或为行路并坑坷。不是犯刑定缢死，急须修补保安和。

操 戈

左右齐到似相当，谁知下后出强梁。两尖相斗不顾穴，终日操戈起祸殃。

相斗

白虎擎拳龙操戈，你争我夺欠谐和。若不遭凶定惹祸，盲师下后误人多。

覆体

不向内兮不向外，如人仆地一般形。既无生气可寻穴，切勿误下受孤贫。

假抱

大势看来似环抱，两旁壁立却无情。愚人认作真龙虎，下后难免受孤贫。

边活边死

一边圆活一边山，切莫认作单提看。龙脉已往他处去，愚人误下受饥寒。

龙虎成冈

龙虎两边成大冈，老山那有好穴场？粗煞未除阴气重，下后人败又家亡。

斜 飞

一边似抱一边斜，顺水流去不顾家。先受贫穷后主绝，这般坏穴莫下他。

龙衔虎

青龙忽起欲衔虎，此穴从来是大凶。轻损血财重灭族，不与交牙吉利同。[1]

仰　瓦

穴后空缺名仰瓦，真气不融受风吹。劝君莫作天财穴，不能致富反寒微。

吹　胎

胎息须知是两肩，单怕风吹穴受寒。多是疯疾伤人口，脚跛瘫痪是堪怜。

[1]　虎衔龙亦如此。

绷 面

面上横生脉数条，一团真气已潜消。有人误作余唇葬，终年愁苦又啼号。

破 头

龙虎均匀真是好，如何穴上破了脑？秃头疥癞人寿短，急须迁改免烦恼。

以上二十四凶穴图，虽来龙秀丽、砂水明净，而穴场要紧处已犯破败，断不可扦下。

横龙穴诀

欲识横龙却不难，止在登穴一望间。
虽然开手又开口，又恐脑风吹穴寒。
必要乐山为枕靠，鬼曜衬托方的端。
鬼多又恐泄真气，扯拽亦是不平安。
聊画数图明大概，付与学人仔细看。

玉枕鬼靠

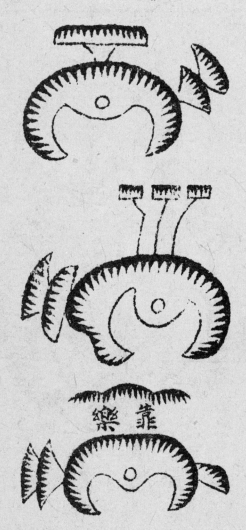

单 鬼

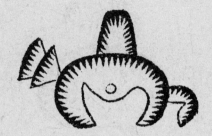

孝顺鬼

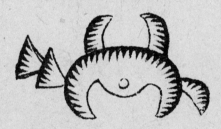

双 鬼

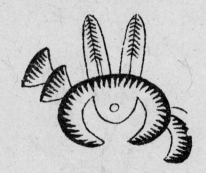

鬼 多

鬼多泄气，龙脉不聚

鬼高压，入定出家贼。

鬼 破

鬼形破烂，真气不见。

扯 拽

鬼形扯拽，又败又绝。

以上诸穴，不过聊图横龙、鬼衬，吉凶之大端耳。总之，横龙穴前要阳明，后不虚空，托乐有情，不犯扯拽、破碎、泄气、窥压诸病，再得气生旺，定然大发无疑。

认富贵贫贱穴法

欲识贫富与贵贱；当于穴中仔细辨。
先看来水并去水，次审龙形定的端。

富　穴

十个富穴九个窝，犹如大堂一暖阁。
八面凹风都不见，金城水绕眠弓案。
四维八干俱丰盈，水聚天心更有情。
入首气壮鳖盖形，富比陶朱孰与伦。

贵　穴

十个贵穴九个高，气度昂昂压百僚。
旗鼓贵人分左右，狮象禽星带衙刀。
眠弓案山齐胸下，临官峰耸透云霄。
三吉六秀并天马，贵如裴杜福滔滔。

贫　穴

十个贫穴九无关，砂飞水直不湾环。
倾卸斜流龙虎反，胎息孕育受风寒。
木城淋头并割脚，欺箕水去退庄田。
扦茔误犯诸般煞，世代寒贫似范丹。

贱　穴

贱穴多是反弓形，桃花射胁直相侵。
子午卯酉为沐浴，掀裙舞袖探头呈。
更有抱肩斜飞类，翻花扯拽假公卿。
尤防离兑与巽位，砂水反皆秽家声。

认奇形怪穴法

古云："其龙专一结怪穴，怪穴人见嫌丑拙。"夫曰怪穴者，穴不全美故也。或结在半山坡，止有一席之地，前无余气毡唇，似乎倾卸割脚；或结左边，右无虎砂，或虎砂无情；或结右边，左无龙砂，或龙砂无情；或结尽头，前临大江大河，并无余地，亦无案山；或结山顶盖穴，四下不见砂水；或穴高漏风；或有恶石临穴；或周围皆石无土，止结穴处是土；或似石非石、似土非土。总而言之，如果是真穴，穴中必有五色土，或红黄滋润土。若开金井是石，或土干不肥，或黄泥石子，皆为假穴，必出梨园弟子。真怪穴必有真龙、真案、真朝对、真贵人，逆水砂去水之元。书云："砂证明堂水证穴，真龙真案真怪穴。"

凡学地理，要识真穴，每到一地，先看有穴星无穴星。何为穴星？尖圆方正是也。或结阳穴，或结阴穴，不论阴阳穴，总要有真气，乃为真阴穴、真阳穴。何为真气？其入首挨棺木之处，犹如龟盖形，肥润丰满，光彩可看。发富发贵之地，皆是此穴形。请验已发之旧茔，凡是山地，不论大小官员，穴后皆有此形；或发横财者，穴后亦是此形，十坟有九，此真认穴之妙诀也。穴前须有毡唇余气，或水中有石关，或下砂有逆水，收管堂气之元，流去不散，此皆真穴之证也。富穴多低，砂皆肥满；贵穴多高，砂多秀美；穷穴漏风水直；贱穴反弓无情。若平坦之地，不必拘定穴后真气。平坦地多无起伏，只要土厚土肥，穴前水湾抱有情，重重回护，多有大地真穴。何也？"砂证明堂水证穴"是也。登穴看明堂，只要龙虎砂环抱有情，案山眠弓，即是真穴，从中照二十四图立一向，断无不发者，学者须知。

八法借库法

结穴老阳向巽方，水归乙库世其昌。

面朝丙午中阳穴，丁水潆洄大发祥。

艮穴立成坤位向，水归丁库发儿郎。

长男穴美朝庚立，左水归辛器庙廊。

巽卦穴晕向乾埋，辛宫水去状元来。

穴成中女壬立向，癸水流长发横财。

向艮穴成属老阴，癸方水路福财新。

兑宫穴落水归乙，甲向逢之福禄兴。

地理五诀卷四

砂诀歌

验地吉凶并无他，土随而起见于砂。

人云识得须真识，断人祸福始无差。

论砂以形有至道，古人砂法已微妙。

圆净迎向吉之征，丑恶者驰凶之兆。

我亦留心砂有年，好砂不发又何缘？

曾向人家坟上看，催官贵人空自传。

是谁悟得擒拿法？向首龙身木局察。

三吉六秀共推详，许他富贵即便发。

因此著为看砂经，砂法于今始得真。

君若不信坟头试，一砂得位亦惊人。

砂法指明

　　看砂之法，首辨其形，次审其情，情形俱妙，吉地之征。何为形？如旗鼓、剑印、仓库、屏几、天马、文笔之类，为吉是也；掀裙舞袖、擎拳嫉主、提锣探头之类，为凶是也。何为情？光华秀丽、向我迎我、侍我卫我是有情；斜则丑恶、背我伺我、怒我逼我是无情。古人论砂，至详且悉，然其要不过此二端，故后之学者，非不沉浸典籍，含咏诗歌，奈窍砂不传，遂使茫无畔岸。砂法不明，曷足怪哉？

　　余留心砂法有年，其砂之丑者，一望而知其无地矣。间有秀丽之峰，矜贵之器，或于此茔而发，于彼茔而不发，若是者何也？盖用砂有妙诀，而拨砂有神功。故有龙山起贵人之诀，有向首起贵人之诀，又有临官驸马之诀、三吉六秀之诀、得地得位之诀，以上诸法，不必一一皆符。然美砂所在，不为龙山之贵，即为回首之贵；不为玉堂之贵，即系临官之贵。气秀所钟，又为龙向得力之地，斯其发也，有操券而得者矣。如落休囚之官，又非禄贵之所，虽好砂叠出，于我何关？譬如虚衔之官，未得任事，

其能援我之才而富贵于我哉？虽有若无，其不发也，夫复何疑？故看砂者，当于以上诸法一一辨清，局局认的。登穴时将罗经外盘格定水口，看龙系某字入首，其玉堂贵系何方，临官贵在何处。其方有美砂，即认水立一向以收之。如龙上不能取用，亦认水立向，或拨其砂为向上之玉堂贵人，或拨其砂为向上之临官、驲马，皆为得法。如此作用，贵人方为我用，贵人方真。更得形象光华，情意亲切，大地大发，小地小发，其神妙有不可尽述者也。

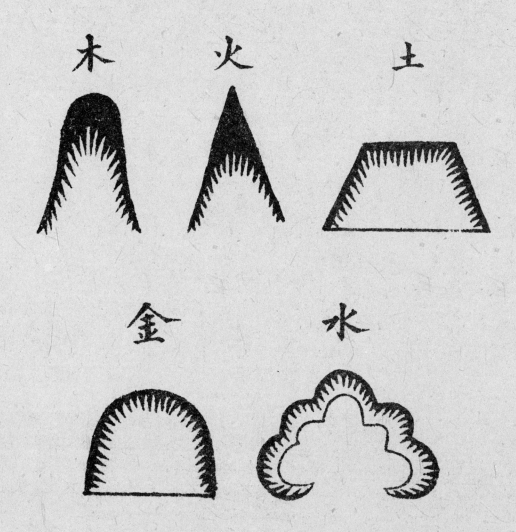

木星贵人

　　此星宜生不宜克，或居震巽，或居坎方，俱为得地得位。然使不为我用，虽有若无。必再合向上临官贵，或龙上贵、坐山贵、玉堂贵、驲马贵、三吉六秀贵。立向合法，富贵荣昌。若在克泄之方，又立向稍差，发达不准。假如乙木龙人首，结穴立乙山辛正养向，水出坤方，子方有木星贵人峰高大，合龙上玉堂贵人，又合坐山贵人，主发科甲。为贵人得地，水木相生，催贵最速。歌云："乙巳鼠猴乡。"此之谓也。具图于上，以便考证。

木星贵人得位图

火星贵人

　　此星宜生不宜克，或居离位，或居震巽，俱为得地得位。然使不为我用，虽有如无。若合向上临官贵，或龙上贵、玉堂贵、驲马贵、三吉六秀贵，立向合法，大发富贵。若居克泄之方，立向再差，发福不准。火星居巽巳为得地。立壬山丙向，水出丁方，合向上临官贵。壬龙入首，合龙上玉堂贵、坐山贵。丙禄在巳，合向上禄马贵，为贵人坐禄。巽有文笔，为贵人秉笔。巽为太乙贵人之所，六秀荐元之方。巽荐辛得天乙，辛峰交映，主发魁元鼎甲，贵居极品，砂之最美者也。具图于下。

火星贵人得位图

土星贵人

　　此星宜居坤艮或离宫，俱为得地得位。然不为我用，虽有如无。若再合向上贵、坐山贵、龙上贵、三吉六秀贵、玉堂贵、驲马贵，立向合法，大发富贵。如立向稍差，发福不准。土星居艮离为得位。假如庚龙入首，结穴立庚山甲向，水出乙辰，艮为向上禄峰贵、驲马贵、向上临官贵、龙上玉堂贵、坐山贵。又艮为天市垣，掌福禄之权衡。六秀，催官之吉曜。艮荐丙，再得丙峰交映，大发富贵。具图于下。

土星贵人得位图

　　艮为少男，又是向上临官为贵人，遇纱帽，发科甲最速，最利士。

金星贵人

此星宜生不宜克，或居乾兑，或居坤艮，皆为得地得位。然使不为我用，虽有如无。必再合向上贵，或龙上贵，或三吉六秀贵、玉堂贵，立向合法，大发。如在克泄之乡，立向又差，发即不准。金星在乾亥为得位。假如丁龙入首结穴，水出辛方，立巽山乾向，合龙上玉堂贵，又合三吉贵，坤上有马山，寅午戌马居申，为本局真马出现，发富发贵最速。余局类推，具图于下。

金星贵人得位图

乾上有贵人，坤上有天马，为天地相合，贵人禄马相生。乾为金，坤为土，为驷马催贵地，主速发富贵。

水星贵人

　　此星宜生不宜克，或居坎方，或居乾兑，皆为得位得地。然使不为我用，虽有如无。必再合向上临官贵，或龙上贵、坐山贵、驲马贵、三吉六秀贵、玉堂贵，立向合法，大发。如居克泄之方，立向错误，发福不准。假若三合水星在乾亥方，为得位。丁龙入首结穴，立丙山壬向，合三吉催官贵人，又合向上临官贵、禄山贵。水出癸丑，巳酉丑，马在亥，为驲马贵、龙上贵、坐山贵。卯上有水星，合"壬癸兔蛇藏"。为向上贵人峰现，丁龙入首，合"乾甲丁，贪狼一路行"贵人格，大发富贵。具图于下。

水星贵人得位图

福星贵人歌①

阴贵阳贵为福星，福星真个令人钦。

其中但是分真假，总要时师认得明。

向上临官龙上觅，龙上贵人向上寻。

三吉六秀并驲马，催官催贵妙如神。

文笔金印及旗鼓，席帽三台共御屏。

光匀秀丽情亲切，绵绵科第世簪缨。

临官贵人歌②

乾生甲旺贵居寅，艮丙之局巽为真。

坤壬贵在乾亥上，巽巳庚酉觅坤申。

此名临官贵人地，有峰特起爱光匀。

再能立同逢生旺，其家世代出公卿。

坐禄贵人歌③

坐禄贵人最吉昌，时师不识乱称扬。

龙山之禄向上贵，此处峰高世辉煌。

譬如壬龙立丙向，壬山之禄在亥方。

丙贵也须输猪位，贵人坐禄甚祯祥。

向上之禄龙上贵，彼此一般荷恩光。

沐浴、冠带、临官贵人歌

贵人莫临沐浴方，贪花爱柳多淫狂。

冠带位上峰峦起，神童才子状元郎。

也好风流并赌奢，玉树临风暗比芳。

① 凡取贵，以数贵人聚集一峰，方为福星真贵，用此法看大地，自深得其纲领。予见过发翰苑之家，均合此贵，无不准者。

② 凡出大小贵人，皆有此贵人峰。

③ 凡穴上，有龙上禄、向上禄、坐山禄，禄峰高耸，主得横财，贵而且富。

贵人若临临官位，独占鳌头姓字香。

忠孝端严名教立，出仙出圣出贤良。

此是最贵真妙诀，莫把贵人乱指张。

飞天贵人骑马格并马星得位图

此名催官驷马贵人，又名催官局、催官龙、催官穴，主速发富贵。

天马催贵赤蛇绕印临官贵人禄峰贵人驲马贵人图

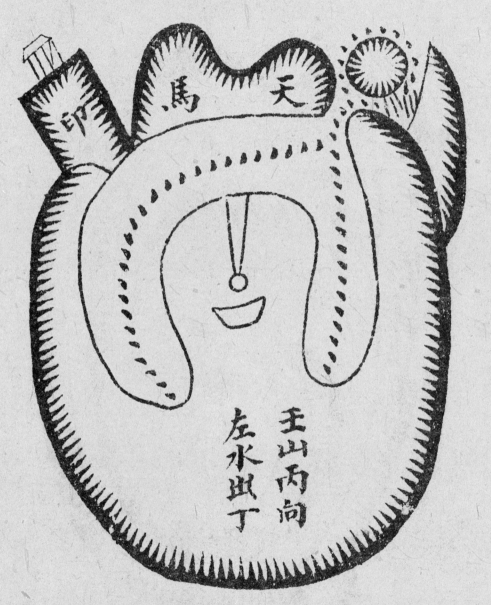

此图龙与坐山贵人俱在巳上，午字上有马山，书云："天马出自南方，公侯立至。"赤蛇绕印（官居极品）。

文笔砂

夫文笔者，贵人所用之物也。不得其人，无所用之。惟居临官之方，则真贵人矣。或龙上贵，或向上贵，或坐山贵，或驲马贵，或三吉六秀贵，其最效者，惟巽上文峰，居六秀荐元之方。又木火相生之地，立壬山丙向，放丁水，巽为向上临官贵。峰之上有庙，为赤蛇绕印，又为太乙贵人之地，得之谓之贵人秉笔，故天下文昌阁悉居于巽即此意也。再得辛峰相照，即书所云"天乙太乙侵云霄"位居台谏，贵无敌矣。其次者，艮峰也。艮为天市，掌福禄之权衡。立庚山甲向，合龙上玉堂贵人，又合向上临官贵，又六秀荐元之所，发科甲甚速。再得丙峰秀丽，艮荐丙，必发鼎元。其余文笔，主出文人，皆系美砂，但不及巽艮之神妙耳。

库柜砂

库、柜二星也。主富。居水口之地，发富更准。何者？水口乃四局之墓库，库柜在此，名为得位，且辰戌丑未俱属土，星宫比和，故也。其中，最妙者莫过于艮，艮为天市垣，掌福禄之所；又属土，与星比和。假如庚龙入首，立庚山甲向，或酉山卯向，水出丁出乙，艮上有库柜砂，名临官贵柜。上应天星，主巨富。再得丙峰交映，书云"艮丙交映，富堪敌国"。

如在坤中立甲山庚向，水出辛戌，皆主发富，但稍次于艮耳。亦合库柜得地，在南方丙午丁之地，火土相生，立丙午旺向，亦大发富贵。如居向上禄位，主发横财最准。

天马砂

夫马者，言其速也，其形似马，故曰天马，为催官催贵之物。巳酉丑在亥，申子辰在寅，寅午戌居申，亥卯未居巳，得此四马用本局立向，向各为真马，最有力。南为胭脂马，北为乌骓马，西为玉骢马，东为青骢马。

若丙午丁有天马，名为得位。立壬山丙向，放丁水或辛水，催官最速，科甲最利，午为帝旺，午为马故也。

乾亥方有天马，乾为天厩，为天为马，是真天马。立丙山壬向，放癸水，合巳酉丑本局之马，又合向上临官贵、玉堂贵，真是贵人骑马，科甲大利。故午乾二马，四局正马，是真马。

其余之马，名为贵气则可，较之得位之马，其轻重固有不侔矣。马宜在前，贵人

宜在后。若马前有小峰，在后马为马夫，非贵也。

印盒砂

印为贵人之符，信非贵人不敢用。故官贵之方得此，名贵人带印，科甲最利，贵格也。在巳名"赤蛇绕印"，在申为"猿猴捧印"，在亥为"元猪拱印"，在寅为"白虎挂印"。

又印得印色方显，居水口中，四面皆水，书云："印浮水面，焕乎其有文章。"或居左，或居右，右在龙虎之外，名肘后带印，必临水乃真，水为印色。或有砂石亦可，砂石属金，金能生水，亦为印色。又须在藏秘处，用印在内堂故也。

纱帽、幞头、席帽砂

三者俱是贵器。纱帽，土星，其形如纱帽；幞头、席帽乃起朝帽之物，大小官员皆必用之，故主发贵。但须得位，如在艮寅，第一美好，断无一家不出仕者。纱帽在此，星宫比和。又艮为六秀，为少男，为天市，立庚山甲向，艮为临官，谓之贵人戴纱帽，且早年出仕，发福最速，艮又为催官方故也。

其余在临官、冠带，为上吉，生乾亥方，乾为首，纱帽戴头，主发大贵。生坤方，星宫比和，亦吉。生巽方，为文人遇纱帽，大发科甲。生乙为天官赐福，乙为天官星，生南方，火土相生，贵居极品，若在休囚之方，则减力。

席帽模糊不真，发贵不准，席帽模糊，皆岁贡主出秀才、贡生、监生。若居丁方，多由县尉出仕。大凡发贵之地，有此砂者居多。山地多，应须留心着眼。

蛾眉砂

蛾眉者，弯秀媚丽，形如蛾之眉也。此砂列于前水之环抱可知。如生于巽方，得辛龙入首；或生兑方，得巽龙入首，此天乙、太乙星结穴，女必清贵，故曰："蛾眉一案，女作宫妃。"书云："天太两峰不起，须知无贵扶持。天乙太乙侵首，此却主让台。"即此意也。

或位合临宫，或三吉六秀，必出女贵。上格龙，出宫妃；中格龙，出美女，且发女家；下格龙，出女秀媚，但有红颜薄命之恨，或出梨园弟子。

旗鼓砂

旗鼓，兵器也。左有旗，右有鼓，武将兵权催阵鼓，出阵旗身领将军。

或龙上，或过峡，或穴场得此者，出武将最利，发科甲最速。更妙者，旗出庚方鼓现震位，再得丙龙入首，星峰贵秀，主文武全才，出将入相，贵居极品。

案　砂

案者，公案也。高与眉齐，低与心应，不可挨左，不可挨右，乃为真案。挨左为龙先弓，挨右为虎先弓，非案也。如公堂之桌，大小官员俱在暖阁上端正安放。穴前之案，所关甚重。"伸手摸着案，积财千万贯。"又云："外秀千重，不若眠弓一案。"富而且贵，最利科甲。何者？有案即知有文人富贵也。

先弓砂

先弓者，先到之砂，回环有情，弯曲如弓也。左先弓，长房隆；右先弓，小房丰，俱主发达。俱要不高不低，齐眉齐心便好，切不可犯捶胸压煞之病。太高为压煞砂，头先向里为捶胸，主凶。先弓砂富贵双全，出孝子贤孙，忠良辅国，履危不变。

朝拜砂

朝山有三，正朝、斜朝、横朝。正朝者，迢迢而来，特为此穴。至穴前自高而下，中立一峰，两边小峰，恰如人相揖之状，又名进宝山，出大贵，发大财。斜朝者，斜过到穴前，稍停一停而去，亦有即止者。横朝者，如倒地木星样，横列穴前，亦有止者，亦有去者。以上三朝，只要有情，发大富大贵。俱要在案外眼见者，不见者即不准。

罗星砂

星者，星象；罗者，罗列于地也。书曰："禽星塞水口，身处翰林；兽星塞水口，侍卫独尊。"文禽武兽，服制各别也。他如龟鹤琴剑、日月五星、天乙太乙、金箱玉印、旗鼓仓库、游鱼飞凤、华表捍门，诸班物象罗列水口，使水不能遽去，之旋九曲，环绕顾恋，俱大富大贵之地也。

左先 弓长 房隆	右先 弓小 房丰	右单 提发 小兒
左单 提长 有余	左执 笏御 史出	右执 笏中 丞出
椎髻 长子 妻亡 刑伤	砂如压 穴官司 口舌	一字文星 案科甲绵 绵见
玉带环 抱富贵 立朝	砂如圭 几尊贵 无比	土馒如 月秀才 科甲

三台列　前富貴　綿綿

棄若眠　弓富貴　重重

蛾眉一　豪女作　宮妃

方山紗　帽狀元　封誥

五峰裁　裁五子　登科

山如筆　架弟兄　齊發

龍樓鳳　閣朝臣　疊出

席帽模　糊皆歲　貢

蛾眉福　星富貴　退齡

貴人上　殿當朝　名宦

玉堂金　馬文臣　使者

帳下貴　人內閣　名臣

貴人觀榜 科甲反掌	拜伏作業 為官為官	待讀侍講 龍恩至渥
貴人捧誥 屢蒙封詔	貴人陞遷 乘馬加鞭	貴人執笏 忠君愛國
貴人雙薦 兄弟聯翩	天馬峰出 富貴神速	天範文星 文士詞林
頓筆崢嶸 文士摧生	砂有三台 稳步金堦	宰相筆案 頭出

案外插天 會魁狀元

筆現三峰 定出三公

仙橋凌空 純陽三丰

砂如展誥 皇恩即到

誥輔開花 婚姻皇家

有梯上天 作佛成仙

玉印金箱 富貴非常

毬杖如龍 看現貴賤

庫櫃鼓倉富貴無量

倉　鼓

櫃　庫

有幞有簾富貴雙全

簾

幞

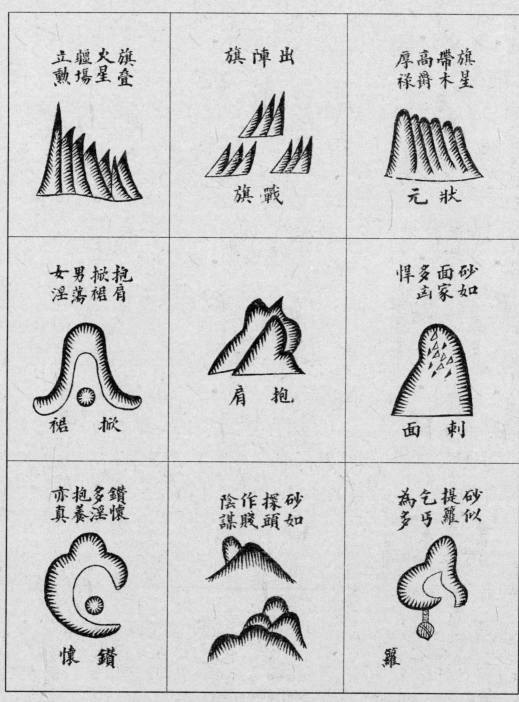

右吉凶砂共六十图，不无挂一漏万之病。然得其要者，即此殊多。何者？砂法虽多，不外五星，千态万状，唯是五星之正变倚贴耳。学者一以五行生克制化之理推之，即合识得面前砂，断人祸福无差。

砂法全图

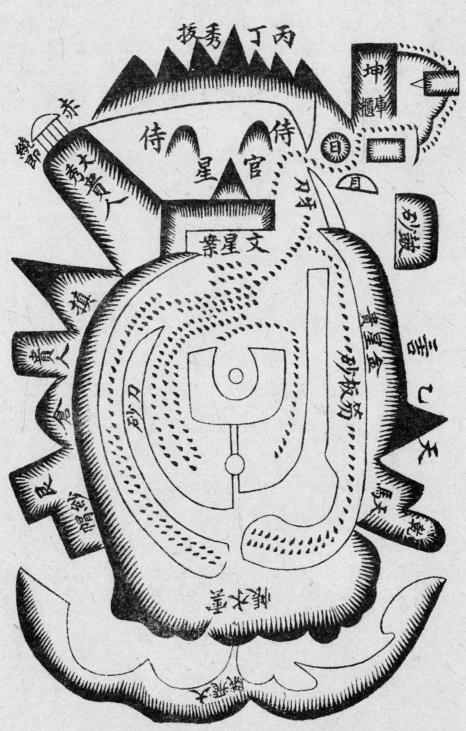

上图五星归垣，四维献瑞。三吉六秀，天星已兆其祯祥；玉堂临官，禄命更征其贵重。龟蛇具仙圣之姿，天马有神速之验。他如金箱玉印、席帽官星、文案文笔、侍卫纵横、旗鼓仓库、日月分明。牙刀象笏，曜气嶙峋。之旋曲屈，水聚天心。开口开手，八字合分。雌雄交度，龙穴生成。得位得地，禄马贵人。满局全美，触眼精灵。出大圣大贤之品，钟封侯封王之英。忠臣孝子，状元词林。陶朱之富不数，裴度之贵可循。文如武侯之勋业，武似汾阳之功名。此诚鬼神之所呵护，天地之所秘而珍者也。然果照此作用，但逢一砂出色、一秀呈奇，消之有法，拨之得宜，随地大小，必发无疑，断无不准，君其试之！

地理五诀卷五

水诀歌

水是山家血脉精，利人害人速如神。
龙穴与砂各有用，都于水口定假真。
时师单说峦头好，孤阴不长谁篝到？
不知龙水要配合，阴阳配合乃发福。
龙真穴的水错放，纵然小发终飘荡。
富砂贵砂簇簇来，水口错用尽成灰。
人人尽遵杨公法，未得真传用自差。
吾今说出真口诀，学者临场仔细阅。
错用罗经必误人，坐山收水理不真。
水来左右须详辨，局有正变要分明。
未来富贵能预定，已过吉凶可直评。
熟此自能招福禄，何用卦例并挨星。

水法指明

地之有起伏转变行止者，谓之龙。其起伏转变行止，则必有水以界之，故大而江湖河海，小而沟渠干流，皆所以为龙之证佐也。《玉尺经》云："五行实无系于龙家，祸福须取明于水路。"水之见重于地理也，其来久矣。

伊古明师哲匠，无不以水为兢兢。或写其图像，而分金、木、水、火之形；或传其性情，而别向、背、迎、逆之势。种种立法，似无遗意矣。然皆皮肤之浅，言而非密秘之作用，何者？江河浩荡，沟涧微茫，乃以一水来去之故，遂执以断人家福祸，使无一定之法于此，其不致于误人者鲜矣。唐杨公得异书于变乱之时，爰著《青囊》一篇，言水者至详且悉。第其文曲奥，难以猝解，后世遂有妄为拟议而自以为得诀者，有务高远而用卦例诸法者，其实皆阳假杨公之名，而阴昧杨公之旨者也。元太师赵国公，能神其术，著《平砂玉尺》，其旨远，其文明，其法备，实地理之宗师，杨公之功臣也。其曰："乙丙交而趋戌，辛壬会而聚辰；斗牛纳丁庚之气，金羊收癸甲之灵。"

水法虽有千条万绪，而至神至妙，总不能越此四语之范围。刘青田为之注者甚详，四明老僧深得其理，因畅其说而表彰之。予幸生成法大备之后，折衷群言，加以阅历，颇有会心，因著《水法》一册，虽朝拜、环绕、反跳、冲击，历历成图，不废形家者言，而夫夫妇妇，雌雄交度之理，实深体杨公之致，以发明也。

凡寻龙至山环砂会、两水交合之处，即用罗经外盘格定水口，看其出某字几分，或某字兼某字几分。倘水自右来，正在乙、辛、丁、癸四字上出，审其堂局形势，可立正生向者，即立正生向以收之①。若堂局形势不可立正生向者②，即立自生向以收之③。倘水自左来，正在乙、辛、丁、癸四字上出，审其堂局形势，可立正旺向者，即立正旺向以收之④。若堂局形势不可立正旺者，即立自旺以收之⑤。若水自左来，却自乾、坤、艮、巽四字上出，即立墓向以收之⑥。若水自右来，从乾、坤、艮、巽四字出，即立养向以收之⑦。此四十八向，至正至稳，大地大发，小地小发，真百发百中之诀也。然或有龙真穴的，水不归正库，亦不出绝位，却自甲庚丙壬而出者。形势果好，则亦有法焉。但稍差一线，即害人不浅，慎之慎之！倘水自右来，出甲庚丙壬，则有旺向沐浴消水之法⑧。倘水自左来，出甲庚丙壬，则有生向沐浴消水之法⑨。倘左水倒右，从乙辛丁癸方来，出甲庚丙壬，则有衰向沐浴消水之法⑩。又有生向当面出水之法⑪。又有胎向胎方出水之法⑫。凡此四十向，既不可丝毫冲犯地支，且定要百步转栏，不见其直去。更须龙真穴的，方能发福，否则鲜不误人。

① 如右水倒左出乙，立坤申二向为水局正生；右水倒左出辛，立艮寅二向为火局正生；右水倒左出丁，立乾亥二向为木局正生；右水倒左出癸，立巽巳二向为金局正生。

② 或朝案歪斜，或犯龙上八煞之类。

③ 如右水倒左出乙，立巽巳二向为水局自生；右水倒左出辛，立乾亥二向为火局自生；右水倒左出丁，立坤申二向为木局自生；右水倒左出癸，立艮寅二向为金局自生。

④ 如左水倒右出乙，立壬子二向为水局正旺；左水倒右出辛，立丙午二向为火局正旺；左水倒右出丁，立甲卯二向为木局正旺；左水倒右出癸，立庚酉二向为金局正旺。

⑤ 如左水倒右出乙，立甲卯二向为水局自旺；左水倒右出辛，立庚酉二向为火局自旺；左水倒右出丁，立丙午二向为木局自旺；左水倒右出癸，立壬子二向为金局自旺。

⑥ 如左水倒右出乾，立辛戌二向为火局墓向；右水倒右出坤，立丁未二向为木局墓向；左水倒右出艮，立癸丑二向为金局墓向；左水倒右出巽，立乙辰二向为水局墓向。

⑦ 如右水倒左出乾，立癸丑二向为火局养向；右水倒左出坤，立辛戌二向为木局养向；右水倒左出艮，立乙辰二向为金局养向；右水倒左出巽，立丁未二向为水局养向。

⑧ 如右水倒左出甲，立丙向、午向；出庚，立壬向、丁向；出丙，立庚向、酉向；出壬，立甲向、卯向。

⑨ 如左水倒右出甲，立艮向、寅向；出丙，立巽向、巳向；出庚，立坤向、申向；出壬，立乾向、亥向。

⑩ 如左水倒右，从辛上来出甲，立辛向、戌向；从丁上出壬，立丁向、未向；从乙上来出庚，立乙向、辰向；若从癸上来出丙，立癸向、丑向。

⑪ 如右水倒左出艮，即立艮向、寅向；出乾，即立乾向、亥向；出坤，即立坤向、申向；出巽，即立巽向、巳向。

⑫ 如右水倒左出甲，即立庚向、卯向；出壬，即立壬向、子向；出庚，即立庚向、酉向；出丙，即立丙向、午向。

四局旺去迎生救贫水法图

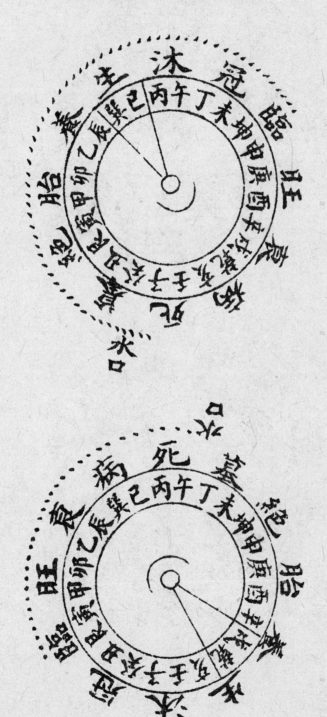

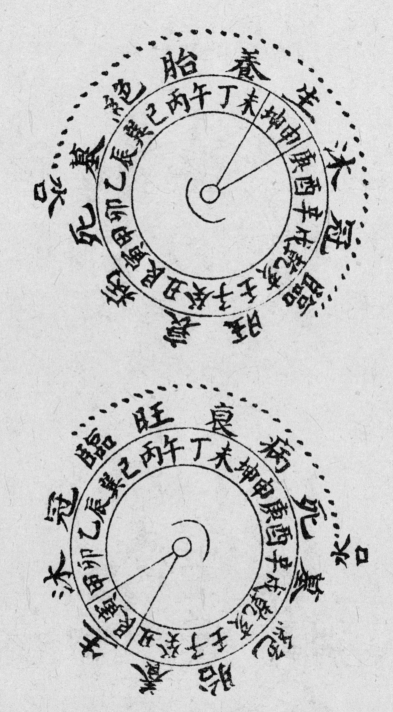

以上四图，俱系水出正库，合旺去迎生进神水法，书云："生与旺而同归，人共财而咸吉。"即此是也。

四局生来会旺救贫水法图

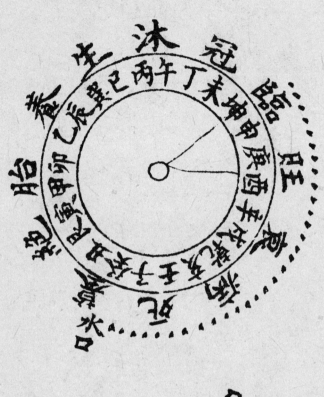

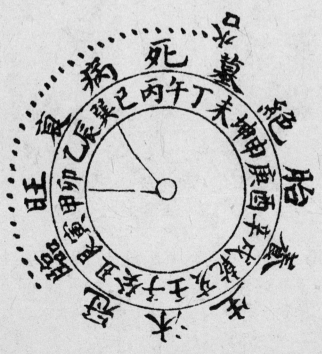

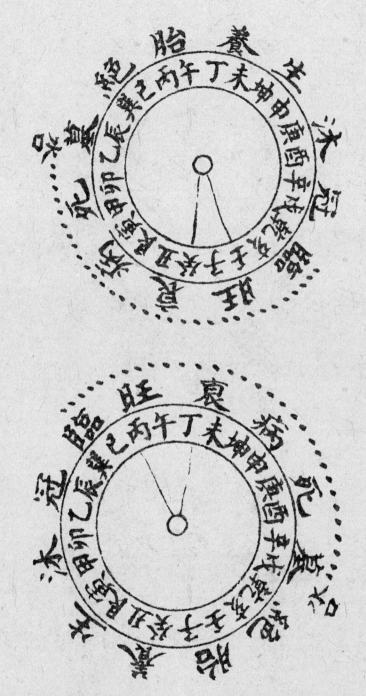

以上四图，俱系水出正库，合生来会旺进神水法。若有甲、庚、丙、壬当面朝来，书云："甲庚朝堂，腰悬金印；丙壬到局，身挂朱衣。"葬后尤主发横财。

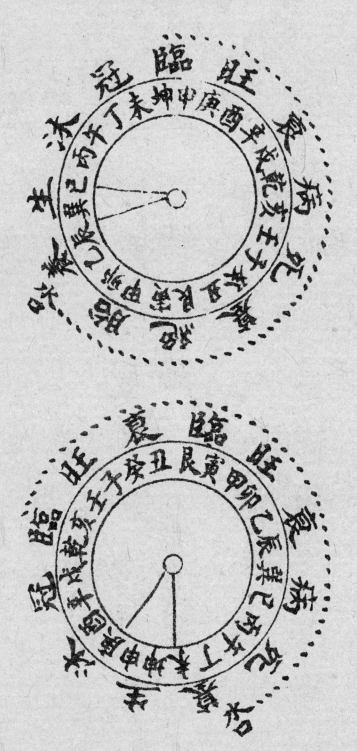

四局自生借库消水救贫水法图

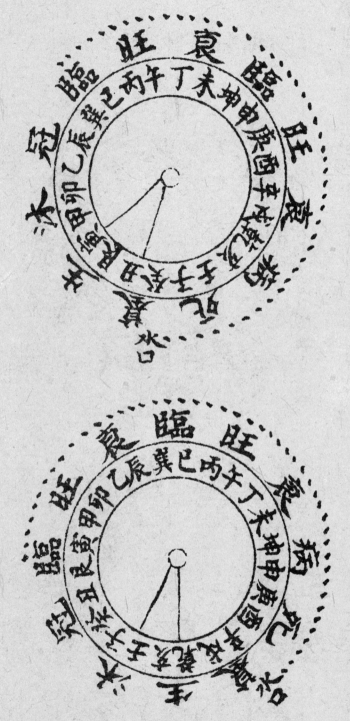

以上四图，俱系借库消水自生向，合杨公进神救贫水法。绝处逢生，故吉。

四局自旺衰方去水救贫水法图

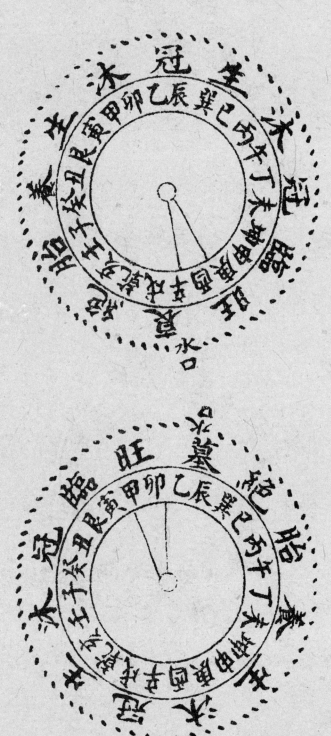

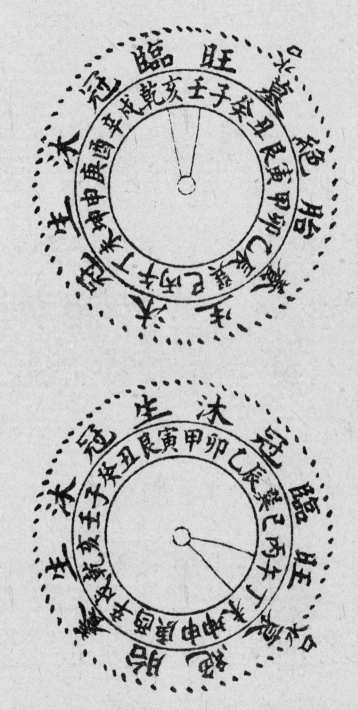

以上四图，俱系借库消水自旺向，合杨公进神救贫水法，书云："惟有衰方可去来。"此化死为旺，不作死向论。

四局帝旺归绝救贫水法图

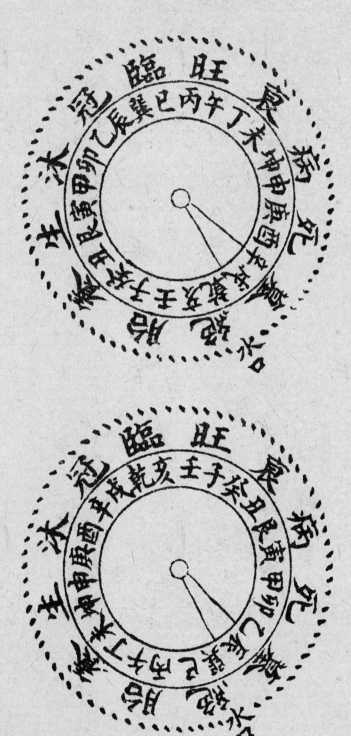

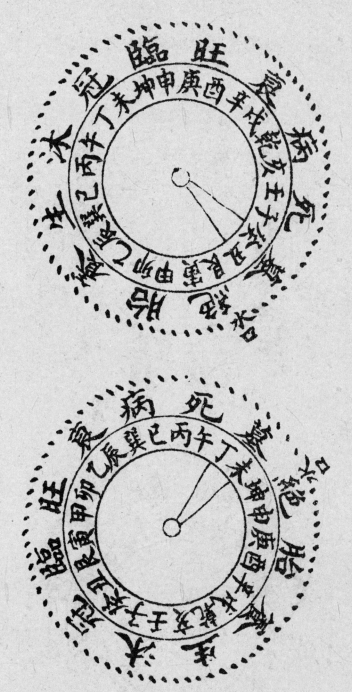

以上四图，俱系墓向，水出绝位，合杨公进神救贫水法。书云："帝旺水来聚面前，一堂旺气发庄田。"即此是也。

四局贵人禄马上御街救贫水法图

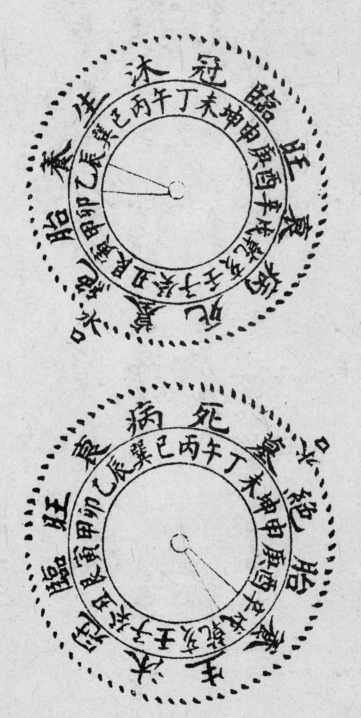

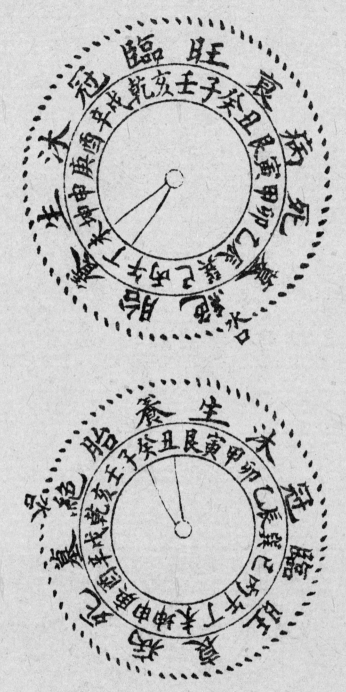

　　以上四图，俱系养向，水出绝位，合奇贵贪狼并禄马，富贵声名满天下。名小神流入中神，中神流入大神，三折贵人禄马上御街救贫进神水法。

四局禄存消水救贫水法图

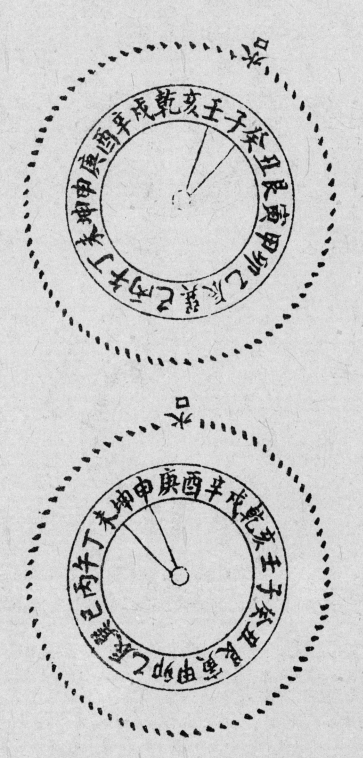

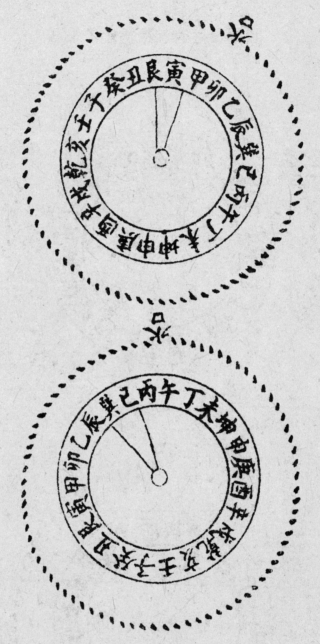

　　以上四图，俱系借禄存消水自生向，谓之化煞生权，绝处逢生，合向上五行沐浴去水进神水法。

　　以上共二十八图，或水出正库，或系借库，或出衰方，或出绝位，或出禄存，俱合杨救贫进神水法。果能如此，旧茔可直断富贵，新地可以预许兴隆，百发百中，断无不准。但其中有戒焉：第一，是取近穴水口，不是远水；第二，是用杨公偏右外盘缝针，不是内盘正针；第三，是要出天干，不可出地支，若误出地支，则富贵减半。若误用内盘正针，误取远处大水，则全不准矣，非予传讹，慎之慎之！

杀人大黄泉水法图

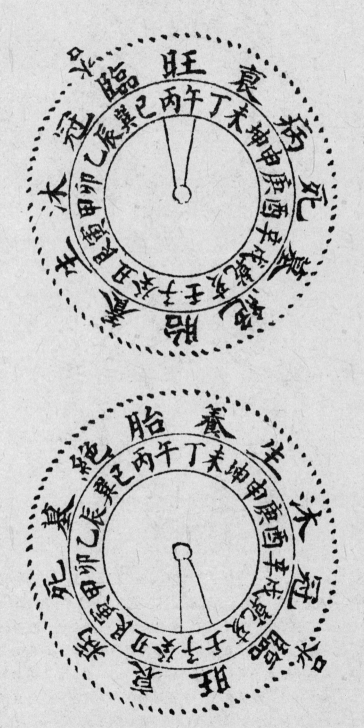

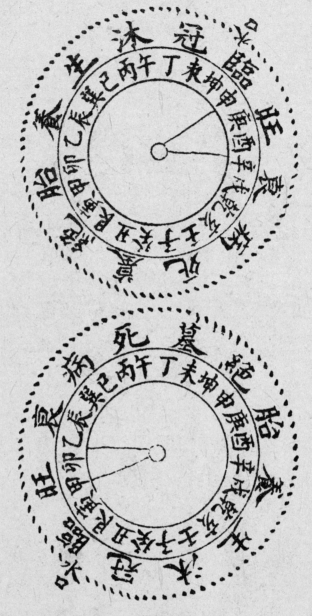

上四图为杀人大黄泉，水之最凶者，莫甚于此。以其收病、死、墓、绝上堂，冲破向上临官禄位。《九星歌》："最忌此方山水去，成才之子早归阴；家中寡妇当啼哭，财谷虚空彻骨贫。"伤人败财、官词口舌、痨疾杂症、咳嗽吐痰、吐血疯瘫、少亡堕胎、凶死人命、刀兵毒药、充军凶恶等事。子午卯酉属中子，二房先受祸，次及长幼两房，相连败绝。若左手有水长大，长门稍有救，然亦不发。倘再犯龙上八煞，为祸更烈，无论男女，成才者死，漂荡者存。学者如遇此等龙穴不善，急宜择地改扦。稍有可用，即用针一转，以从生法将墓发开，用外盘将向拨成乙、辛、丁、癸，即合三折禄马上御街，此救贫绝之第一法也。

倒冲墓库杀人大黄泉图

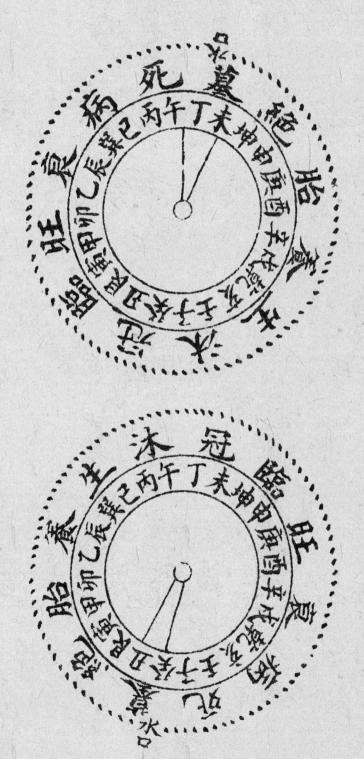

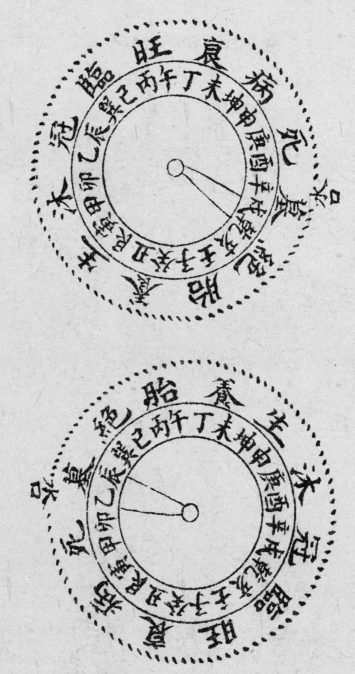

上四图系杀人大黄泉，名绝水倒冲墓库。书云："绝胎水到不生儿，孕死休囚绝后嗣。"伤人败财，大凶，其祸最速。倘龙穴可用，将向拨乾坤艮巽，合自生向借库消水法，亦名旺去迎生，富贵之期骤至。

冲禄小黄泉之图

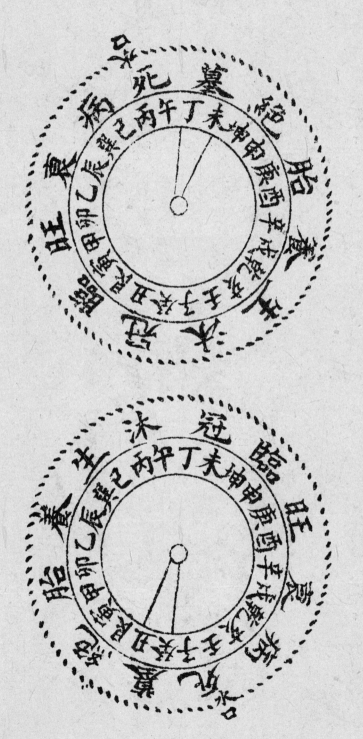

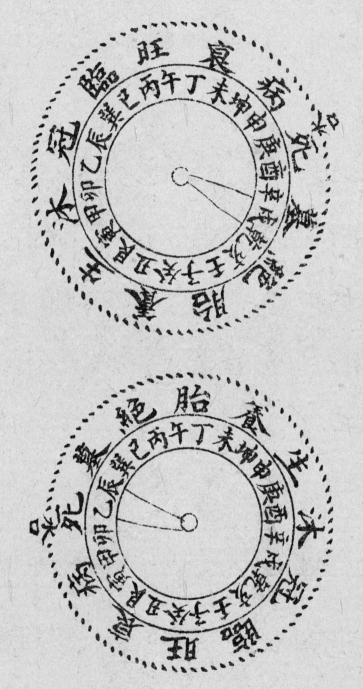

上四图为冲禄小黄泉。丁禄午，辛禄酉，癸禄子，乙禄卯。禄乃财，冲则穷乏，亦伤人口、乏嗣。如有丁寿高，贫必彻骨。又忌辰、戌、丑、未方刀砂恶石，出人凶恶强横。若斜水朝或路斜行，出偷盗人犯，寡居寿短，不吉。

一三〇

生水破旺图

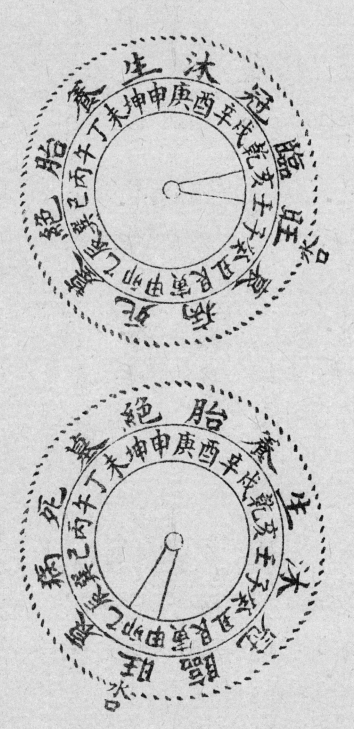

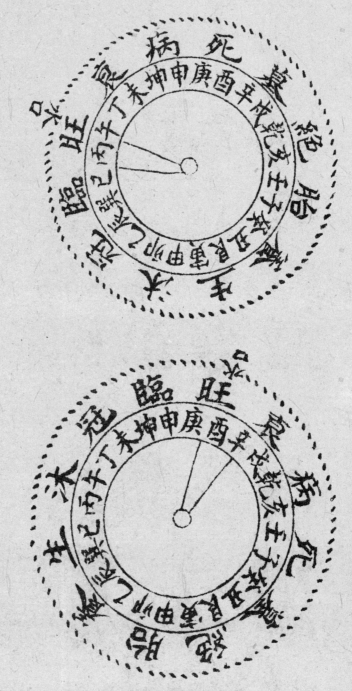

上四图为生来破旺，书云："虽有子而何为？"发丁不发财。

旺水冲生图

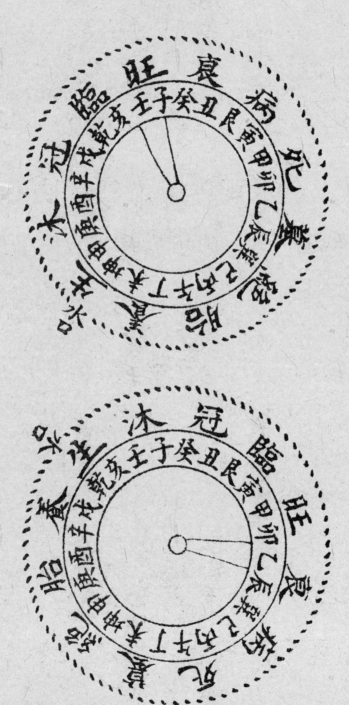

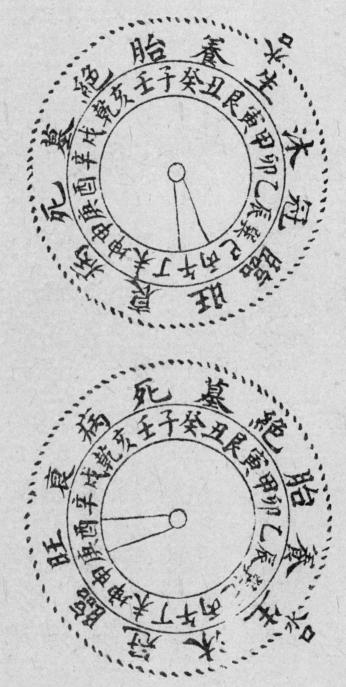

上四图为旺去冲生，主小儿难养，十有九绝。

交如不及图

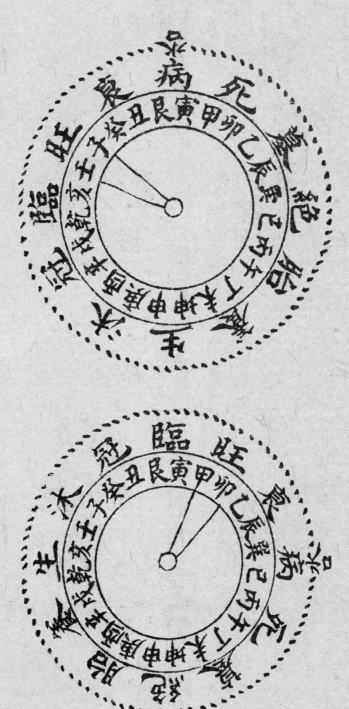

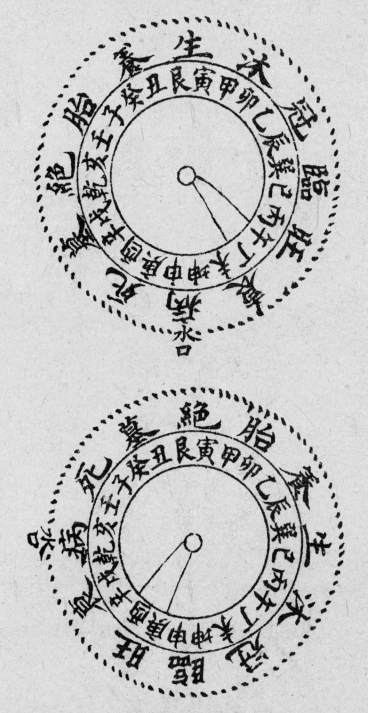

　　上四图为交如不及，颜回三十便亡身，生痨疾杂症，寿短寡居，一门三寡，多是此。年久先绝三房，次及二房、长房。若生方有水长大，长房不绝。此水亦有小利者，然不发者多。财败人亡，徐徐而验也。

亦为交如不及之图

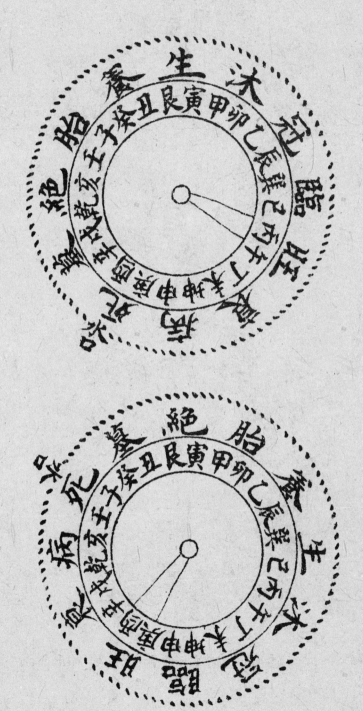

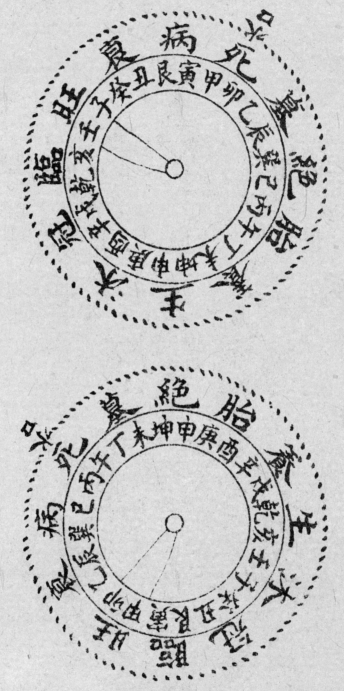

上四图亦为交如不及，病、死方出水为短命水，主短寿，败财乏嗣，三房更凶。

生向冲冠带图

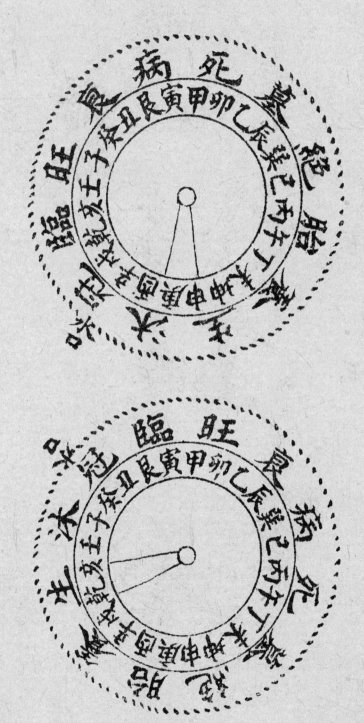

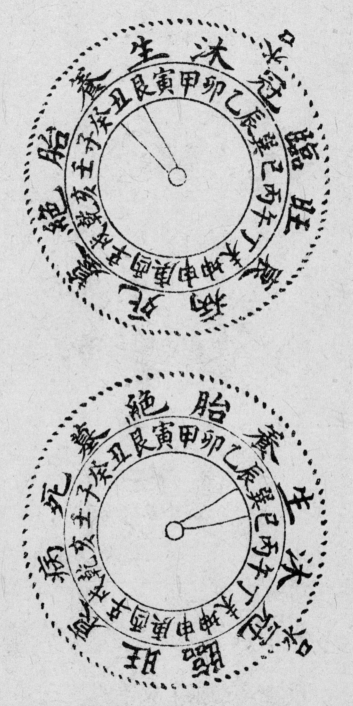

　　上四图生水冲冠带，主伤聪明伶俐之子，窈窕婵媚之女。小口不利，年久犯败犯绝，无一家发者。

生向冲临官图

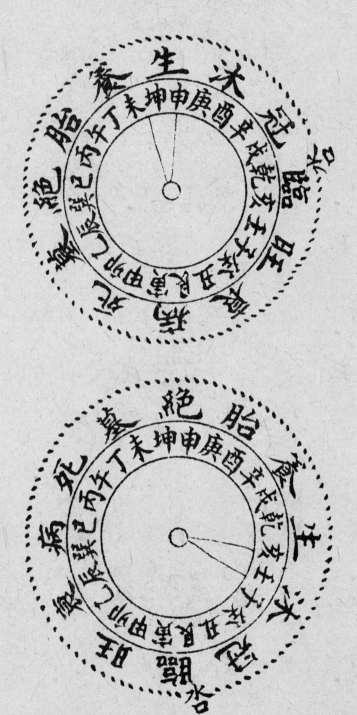

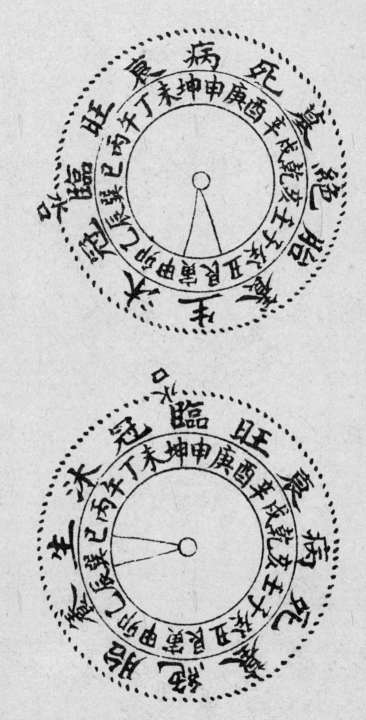

上四图生向冲临官，主伤成才之子，久则绝败。

旺向冲冠带图

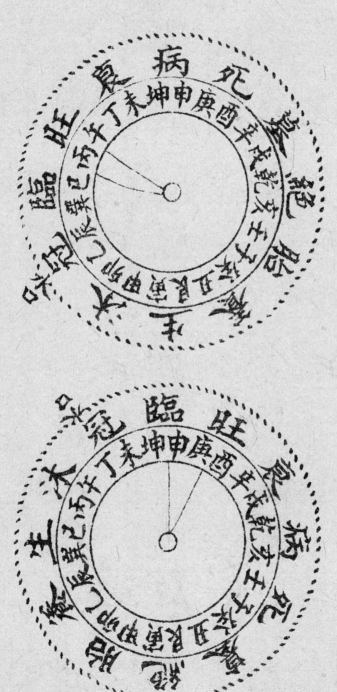

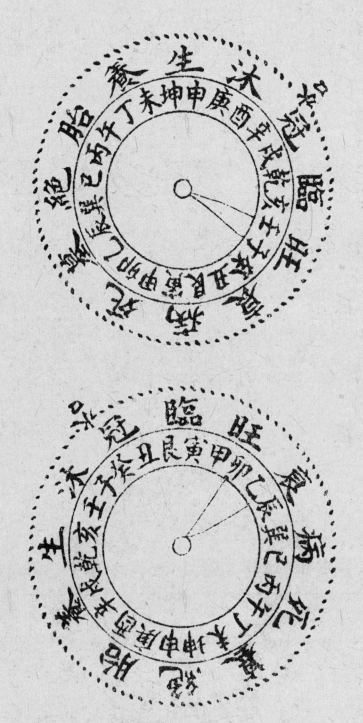

上四图旺向冲冠带，必伤聪明之子，大寿、绝嗣、败财、不吉。

上四十图，俱不合进神九宫水法，无一归库者。犯上诸凶，照图查断，无一不准者，亦百发百中。特揭而示之，以便学者触目惊心，切勿造次以误人也。

金城水

金城之水最为奇，富贵双全世所稀。祇父忠君仁且义，人人俱叹好男儿。

木城水

水作城门怎栓木？堂前横过直而长。龙真出贵难言富，性直多刚世代强。

水城水

聪明秀丽是如何？水绕为城曲曲过。家有余金衣食裕，龙真尤易擢高科。

火城水

火作城门大不祥，出人性傲更强梁。饰君穴的如雷发，一败如灰共惋伤。

土城水

水绕城门似土星，端方严重不斜倾。出人富贵兼多信，世世君家有令名。

游渚水

聚蓄池地在穴前，一堂旺气发庄田。十茔下了九茔富，贯朽粟陈有剩钱。

暗拱水^①

暗拱大江之水，败身一案横拦。主强宾旺最好，食禄五鼎朝官。

朝拜水

朝拜层层水入怀，时师遇此细心裁。更饶穴的龙真正，将相公侯次第来。

① 此水穴中不见。

聚天心

八千朝拱一干流，秀气财源满局收。再得来龙生且旺，子孙富贵足千秋。

排衙水

排衙龙虎水之旋，穴的知他富贵全。更得外关多秀拔，弟兄云路共翩翩。

金钗水

钗股水流稍直遂，初年发达实难期。外砂逆截须留意，富贵知他总有时。

天梯水

天梯之水，直入青云。天衢稳步，只要龙真。

玉阶水

玉阶之水，必有宝殿。稳步金阶，只恐龙贱。

仓板水

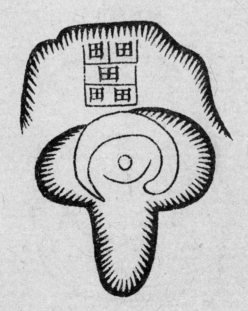

仓板朝前，置买床田。龙水得配，富贵绵绵。

簸进水

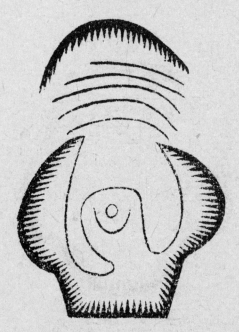

簸箕搬入，堆金积玉。贵马得位，高官厚禄。

缠元武水

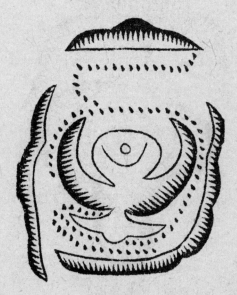

若知富贵为官宦，自是水缠元武头。鬼靠分明真好穴，铜山一任邓通收。

入口水

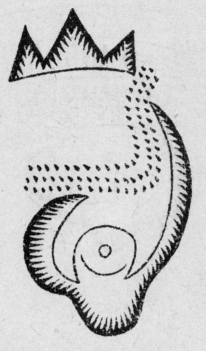

入口之水妙难言，逆砂横截作收栏。此茔发福最神速，山路还须仔细看。

九曲水

一岁九迁，水来九曲。翰苑生香，雍容入阁。

田源水

二寮遮拦众水田，水田朝聚有余钱。横渠又作眠弓样，两旺丁财富贵全。

扑面水

大水滔滔扑面来，盖砂无有势难摧。只因主弱宾强胜，凶败荒淫实可哀。

冲心水

冲心之穴不为良，当面朝来太直长。纵有余财防胃疾，风声淫乱也堪伤。

裹头水

一水周流是里头，绒阴无助实堪忧。时师莫作金城认，下后丁财两不留。

射胁水

飘飘射胁水横来，龙虎藏头穴露胎。疾病连绵灾祸至，尤防朴上并徘徊。

牵牛水

龙虎无情水直流，古人名此是牵牛。丁财两败君知否？纵有才人必困愁。

穿臂水

龙虎低回水路通，频穿两臂实为凶。左长右少分灾祸，病疾荒淫孤寡穷。

斜流水

既不归堂局，水来如未来。古人曾有说，斜飞起大灾。

反弓水

离乡淫乱为军盗，流到明堂向外湾。水法由来端忌此，反跳不值一文钱。

直倾水

水倾流兮砂又飞，砂水无情穴莫依。背井离乡谁救助？杨公水法细推维。

割脚水

既非上聚之穴，胡为不认唇毡？孤贫割脚过堂前，退后无忧无怨。

漏腮水

两腮泉宝长流啼，漏气之龙不结地。葬后丁财退而衰，且防杀戮病痈痔。

淋头水

床头水到当心出，最怕子午卯酉方。中庸之言难入耳，家家祸起在萧墙。

分流水

水流分八字，父子各东西。家室谁相顾，饥寒日夜啼。

倾卸水

倾卸层层水去，此穴堂气无收。少亡孤寡甚堪忧，且说家财不守。

破天心

十字交穿水不停，尖砂簇簇面前呈。天心流破真堪恶，财败人伤横事频。

学地理者，将第五卷《水诀》、杨公《进神水法图》、《退神水法图》记清，并大黄泉、小黄泉、破旺、冲生、过犹不及水法熟记胸中，吉凶全无一点相混，执定罗经外盘，去复验古今发富发贵之地，或败绝凶煞之地，吉凶自能立辨矣。方知予书之妙用，实杨公之正法也。世之地师，不知内外两盘作用之理，俱用内盘正针立向收水，害人不浅。予不惮重复而琐言之，实出于不得已也。

地理五诀卷六

向诀歌

地理自古惟龙穴，后贤又添砂水说。

四科皎皎如日星，我何人斯敢饶舌？

尝在人家坟上看，凶者颇多吉有限。

不是四科尽不知，只因一一未明辨。

未明辨兮必误人，葬下败产绝人丁。

因此斗胆立向诀，人人看了有准则。

去了死龙取生龙，弃了假穴求真穴。

抛却①凶砂寻吉砂，好水尽为我所得。

龙穴砂水尽皆好，从中立向方清切。

水不合法先损财，龙犯死穴贵不来。

砂不得地成虚器，穴无真气是死堆。

还有罗经当熟玩，层层作用记心怀。

倘然不识罗经法，亦教富贵化成灰。

千言万语说不尽，吉凶止在向中定。

因此著为《向诀歌》，幸勿笑我言浅近。

言虽浅近却有准，试验旧坟皆应应。

有人依我向诀法，家家户户皆吉庆。

向诀弁言

　　地理之学，自景纯而后，代有名贤为之发明。其讲论亦可谓至详且悉，其书籍亦盈千屡万矣。后之业斯术者，方苦其多，而莫知所从。我何人斯，而敢妄为立说，以取画蛇添足之诮？况生于千百年成法大备之后，即有所说，又岂能出古人之范围乎？只缘幼习此术，废寝忘食十余年，凡属地理之书，亦可谓章释而句解矣。究之观书了

① 抛却者，不用也。

了，到地糊涂，旧茔不能直判吉凶，新茔不敢先断祸福，几疑古人之书为妄言，地理之学为虚事矣。及后遍历燕、赵、秦、梁、宋、卫之墟，看验旧茔实以数万计。近年宦游西蜀，历署剑州剑门、雅州天奎、松潘南坪、叙永什邡、峨眉资阳诸州厅县，或公余之暇，或道左之间，覆验旧茔又以千计。虽山有秀浊，土有肥瘠，而临坟断人吉凶祸福，无不随声响应，人鲜不谓我有何神术，而应验若此，而不知我不过只是以已看过之旧茔，断当前之旧茔已耳，岂有他术哉！然使心无把握，按图索骥，不惟天下无刻板相似之坟，而我胸中又岂能记如许之多，久而不忘耶？然则心之所把握者何？向是也。向如何可为把握？以其为龙、穴、砂、水之大都会也。何以为龙、穴、砂、水之大都会？以龙本一也，而向能使其生旺死绝；穴本一也，而向能使其有气无气；砂本一也，而向能使其得位不得位；水本一也，而向能使其杀人救贫。是四者有形而无名，必向定而后有名；四者顽钝而无用，必向定而后有用。故曰：向者，龙、穴、砂、水之大都会也。夫岂我之创为是说而惊奇立异哉？盖"千里江山一向间"，古人已先我而言之矣，我不过表而彰之耳。然古人虽言之，后人多忽之，我不过揭而示之，使其知所著重耳。夫大地不能随处皆生，好向可以即地而立。业斯术而欲为人造福者，曷可不各尽其心，而误人害人以自取罪戾哉？

乙丙交而趋戌火局龙水配合之图

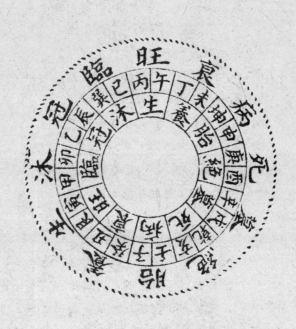

内圈乙木生於午递行論龍之長生

外圈丙火生於寅順行論水之長生

陽從左邊
轉陰從右
路通有人
識得陰陽
局何愁大
地不相逢

火局龙水配合立向论

丙为夫，乙为妇。丙为阳，乙为阴。丙为水，乙为龙。龙之生，水之旺。水之旺，龙之生。如丙龙、午龙入首，是为生龙，宜立艮、寅生向。艮龙、寅龙入首，是为旺龙，宜立丙、午旺向。认龙立向，故曰龙水配合。如夫妇配合之道也，故曰元关通窍，满局生旺。何为满局生旺？龙得生得旺，水得生得旺，即是满局生旺。何为元关通窍元，向也；关，龙也；窍，水口也。同归一库，故曰"通窍"，乃阴阳之大道也。故曰："内外元关同一窍，富贵绵绵永不休。"

旺去迎生正生向图

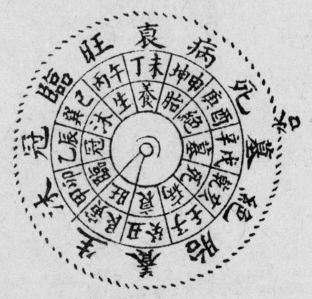

立艮向兼寅三分；立寅向兼艮三分。

收局内右后肩丙午帝旺水、巽巳临官水、乙辰冠带水，并本位长生水，同归辛戌正库，为正生向。父子公孙同一位，三合连珠贵无价。人丁大旺，骤发富贵，夫妇齐眉，福禄攸久。

生来会旺正旺向图

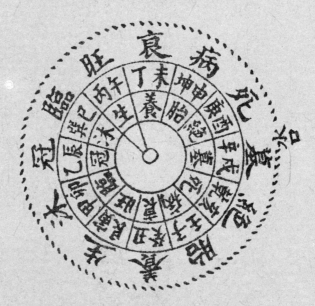

立丙向兼巳三分，为迎禄；立午向兼丙三分，为借禄。

左水倒右，收局内左后肩艮位长生水、乙辰冠带水、巽巳临官水，并本位帝旺水，出辛戌正库，为正旺向。

两水夹出正墓向图

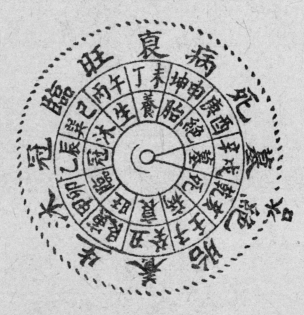

立辛向兼酉三分，为迎禄；立戌向兼辛三分，为借禄。

左水倒右，先收左边巽巳临官水、丙午帝旺水、丁未巨门水，与右边艮寅长生水

合襟，同归乾亥绝位去，为正墓向。

贵人禄马上御街正养向之图

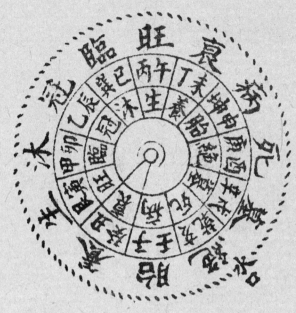

立癸向兼子三分，为迎禄；立丑向兼癸三分，为借禄。

右水倒左，先收局内右后肩丙午帝旺水、巽巳临官水、乙辰冠带水、艮寅长生水，并本位养水，归乾亥绝位而出，为小神流入中神，中神流入大神，正养向。

借库消水自生向图

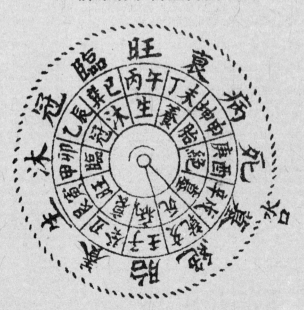

立乾向兼亥三分；立亥向兼乾三分。

右水倒左，收向上右后肩甲卯帝旺水、艮位临官水、癸丑冠带水、壬位紫微贵人水，并本位长生水，借辛戌火库消纳，为自生向，不作冲破养正论。

借库消水自旺向图

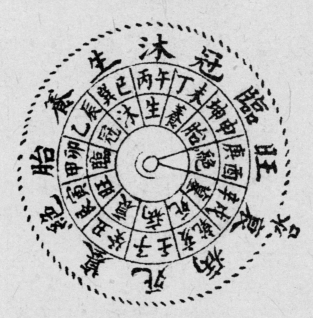

立庚向兼申三分，为迎禄；立酉向兼庚三分，为借禄。

左水倒右，收向上左边巽巳长生水、丙午贵人水、丁未冠带水、坤申临官水，并本位帝旺水出辛戌衰方，名化死为旺，自旺向。

以上六图，共十二向，尽合杨公救贫水法、十四进神、元关通窍、满局生旺龙水配合之法。照图安葬，上格龙富贵极品，中格龙小富小贵，下格龙医卜星相、三教九流，衣食丰足。极而言之，纵然无地，能照此图立一向，不过不发富贵，亦能包管有人丁，断不绝嗣。何也？向之生旺，能救龙之死绝故也。

凡学地理者，火局内只许用此六图十二向，向向皆发，并无一向不发者。即稍有差错，亦无大害，不过是不发富贵，人丁必有。其余之向，虽间有发富发贵者，然不可轻用，盖少有差错，不是败即是绝矣。

衰向不发图

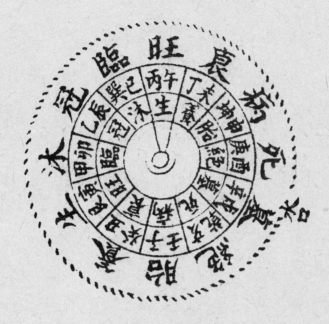

病向不发图

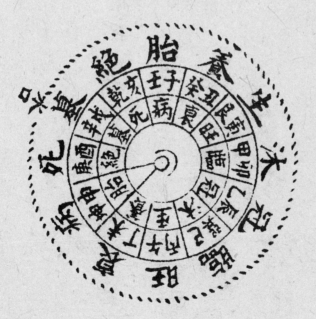

胎向不发图

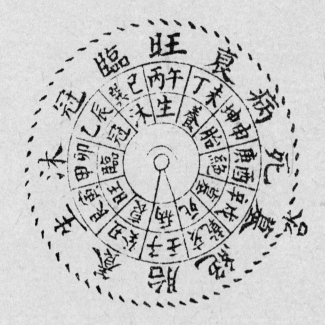

冠带向不发图

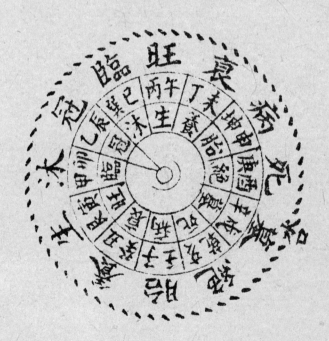

绘图校正集新堂藏版

沐浴向不发图

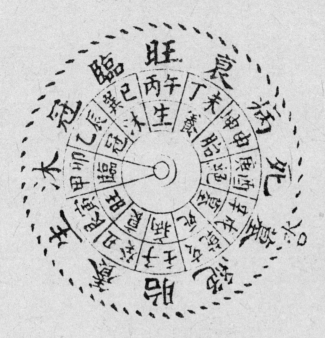

临官向不发图

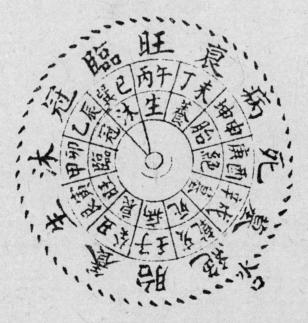

以上火局十二向，俱不合生旺墓养杨公救贫进神水法，俱犯向上十个退神，不是败即绝。绝名"龙水不通窍"，闭煞在内，断不可立向安葬。

辛壬会而聚辰水局龙水配合理气之图

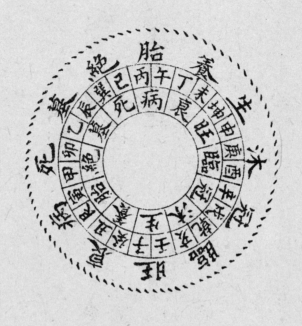

内圈辛金生於子逆行論龍之長生

外圈壬水生於申順行論水之長生

陽從左邊
轉陰從右
路通有人
識得陰陽
局何愁大
地不相逢

水局龙水配合立向论

　　壬为夫，辛为妇。壬为阳，辛为阴。壬为水，辛为龙。龙之生，水之旺。水之旺，龙之生。如壬龙、子龙为生龙入首，宜立坤、申生向。坤申旺龙入首，宜立壬、子旺向。认龙立向，故曰龙水配合，元关通窍，满局生旺。何为满局生旺？龙得生得旺，水得生得旺，即是满局生旺。何为元关通窍？元，向也；关，龙也；窍，出水口也。同归一库，故为元关通窍。如阴阳和而万物化生，夫妇和而男女长养，至道也，大道也！

旺去迎生正生向图

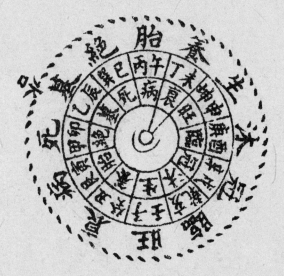

立申向兼坤三分，立坤向兼申三分。

右水倒左，收局内右后肩壬子帝旺水、乾亥临官水、辛戌冠带水、庚酉贵人水，并本位长生水，同流归乙辰正库，为正生向。

生来会旺正旺向图

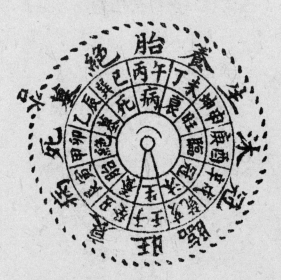

立壬向兼亥三分，为迎禄；立子向兼壬三分，为借禄。

左水倒右，收局内左边坤申长生水、庚酉贵人水、辛戌冠带水、乾亥临官水，并本位帝旺水，同归乙辰正库，为正旺向。

两水夹出正墓向图

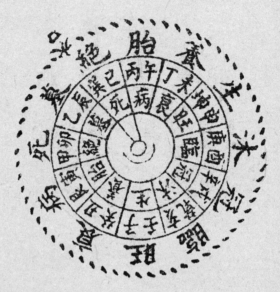

立辰向兼乙三分，为借禄；立乙向兼卯三分，为迎禄。

左水倒右，先收左边乾亥临官水、壬子帝旺水，过堂归绝位，次收右边坤申长生水，合襟同出巽巳绝位，为正墓向。

三宫禄马上御街正养向之图

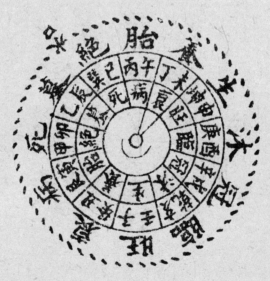

立丁向兼午三分，为迎禄；立木向兼丁三分，为借禄。

右水倒左，先收右边壬子帝旺水、乾亥临官水、辛戌冠带水、坤申长生水、本位胎养水，同归巽巳绝方而出，名小神流入中神，中神流入大神，正养向。

借库消水自生向图

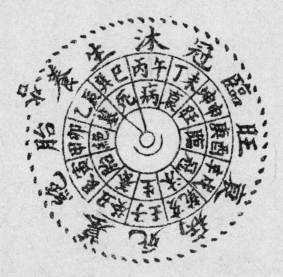

立巽向兼巳三分，立巳向兼巽三分。

右水倒左，收右边坤申临官水、丁未冠带水、丙位贵人水、本位长生水，借左边乙辰水库消纳，为自生向，不作冲破养位论。

借库消水自旺向图

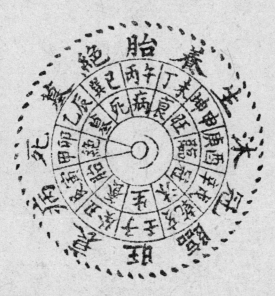

立甲向兼寅三分，为迎禄；立卯向兼甲三分，为借禄。

左水倒右，收左边乾亥长生水、壬子贵人水、癸丑冠带水、艮寅临官水、本位帝旺水，借右边乙辰水库消纳，为自旺向。

以上六图十二向，尽合杨公救贫水法十四进神。照此立向，上格龙富贵极品，中

格龙小富小贵，下格龙三教九流、经纪技艺，衣禄无亏。极而言之，全然无地，不过不发富贵，亦包管有人丁，总不至绝嗣。盖向之生旺能救龙之死绝，故也。

　　凡学地理者，水局内只许用此六图十二向。此十二向，并无一向不发者。即稍有差错，亦无大害。不过是不发富贵，人丁必有。其余之向，虽间有发富发贵者，然不可轻用。盖稍有差错，不是败即是绝，遗祸非浅。

<div style="text-align:center">

衰不立向图

</div>

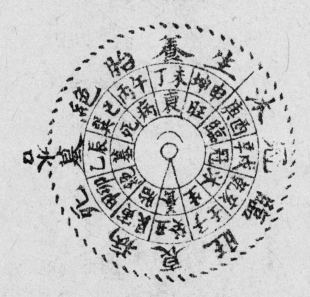

<div style="text-align:center">

病不立向图

</div>

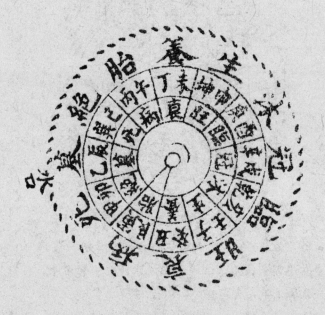

沐浴不立向图

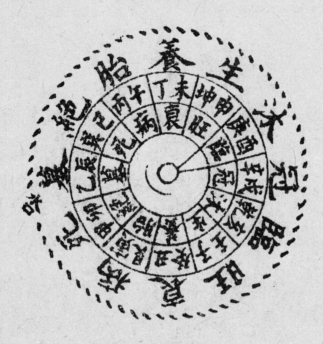

临官不立向图

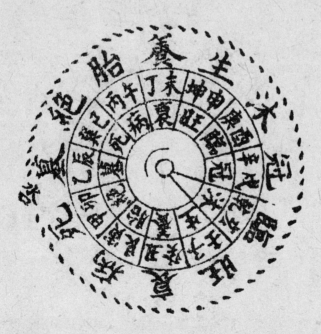

胎不立向图

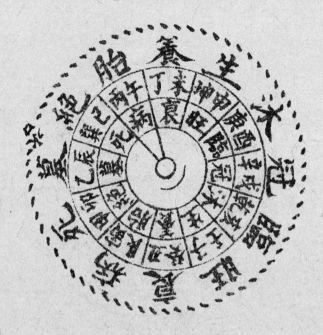

冠带不立向图

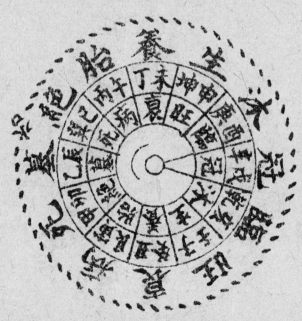

　　以上水局十二向，俱不合生、旺、墓、养杨公救贫进神水法。俱犯向上十个退神，不是败即是绝，断不可立向安葬。

斗牛纳丁庚之气金局龙水配合理气图

内圈丁火生於酉逆行論龍之長生

外圈庚金生於巳順行論水之長生

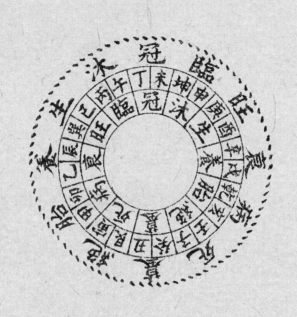

陽從左邊
轉陰從右
路通有人
識得陰陽
局何愁大
地不相逢

金局龙水配合立向论

　　庚为夫，丁为妇。庚为阳，丁为阴。庚为水，丁为龙。龙之生，水之旺。水之旺，龙之生。如庚酉生龙入首，宜立巽巳生向。巽巳旺龙入首，宜立庚、酉旺向。认龙立向，故曰龙水配合，元关通窍，满局生旺。何为满局生旺？龙得生旺，水得生旺，即是满局生旺。何为元关通窍？元，即向也；关，龙也；窍，水口也。龙水同归一库，如男女交媾，从此生男长女，化生万物，乃阴阳之大道也。

旺去迎生正生向图

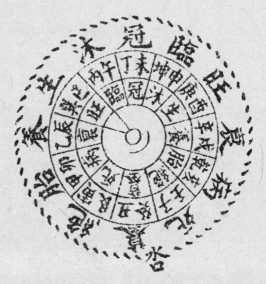

立巽向兼巳三分，立巳向兼巽三分。

右水倒左，收右后肩庚酉帝旺水、坤申临官水、丁未冠带水、丙午天禄贵人水，并本位长生水，同归癸丑正库而去，为正生向。

生来会旺正旺向图

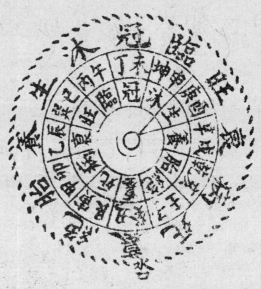

立庚向兼申三分，为迎禄；立酉向兼庚三分，为借禄。

左水倒右，收局内左后肩巽巳长生水、丙午天禄贵人水、丁未冠带水、坤申临官水，并本位帝旺水，同出癸丑正库，为正旺向。

两水夹出正墓向图

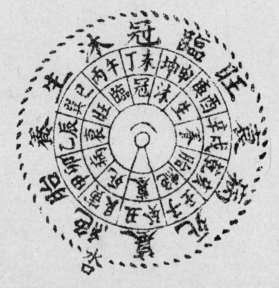

立癸向兼子三分，为迎禄；立丑向兼癸三分，为借禄。

左水倒右，先收左边坤申临官水、庚酉帝旺水过堂，次收右边巽巳长生水，从旁合襟同归艮寅绝位而出，为正墓向。

贵人禄马上御街正养向之图

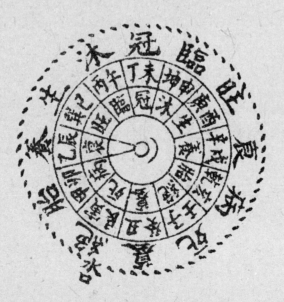

立乙向兼卯三分，为迎禄；立辰向兼乙三分，为借禄。

右水倒左，收局内右后肩巽巳长生水、丙午天禄贵人水、丁未冠带水、坤申临官水，同出艮寅绝位，为正养向。

借库消水自生向图

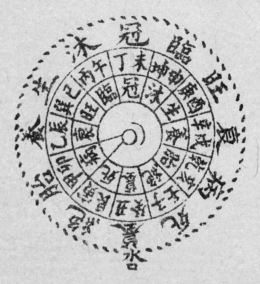

立寅向兼艮三分，立艮向兼寅三分。

右水倒左，收右边丙午帝旺水、巽巳临官水、乙辰冠带水、甲卯贵人水、向前长生水，借左边癸丑金库消纳，名自生向，不作冲破养位论。

借库消水自旺向图

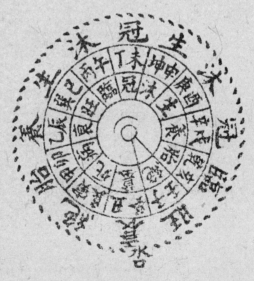

立壬向兼亥三分，为迎禄；立子向兼壬三分，为借禄。

左水倒右，收局内左后肩坤申长生水、庚酉贵人水、辛戌冠带水、乾亥临官水，并本位帝旺水，借癸丑金库为纳，为衰方出水，自旺向。

以上六图十二向，尽合杨公救贫水法十四进神。照图安葬，上格龙富贵极品，中

格龙小富小贵，下格龙三教九流、兵丁术士，衣食丰足。极而言之，无地亦包管有人丁，断不至绝嗣。何也？向之生旺能救龙之死绝故也。

凡学地理者，金局内只许用此六图十二向，并无一向不发者。即稍有差错，亦无大害，人丁必有。其余之向，虽间有发富发贵者，然不可轻用。盖稍有差错，不是败即是绝，遗祸非浅。

衰不立向图

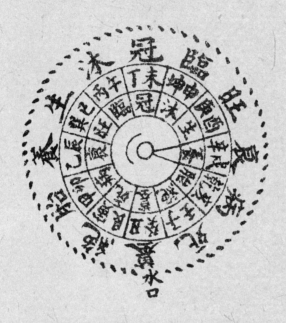

病不立向图

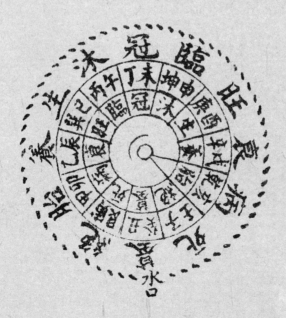

胎不立向图

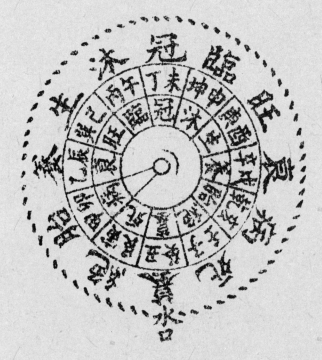

沐浴不立向图

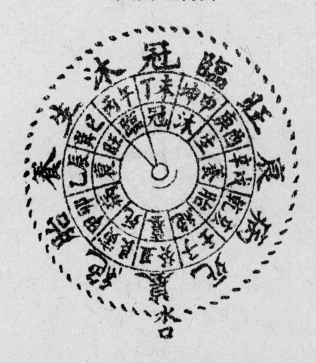

冠带不立向图

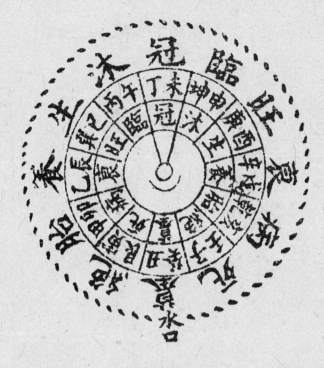

临官不立向图

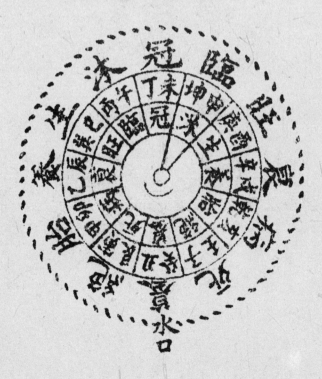

以上金局十二向，俱不合生、旺、墓、养杨公救贫进神水法。俱犯向上十个退神，不是败即是绝，断不可葬。

收癸甲之灵木局龙水配合理气图

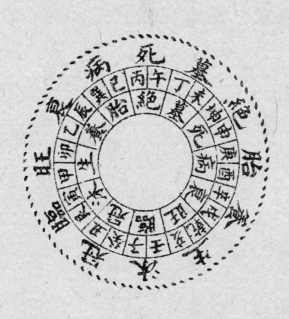

外圈甲木生於亥顺行论水之长生

内圈癸水生於卯逆行论龙之长生

陽從左邊
轉陰從右
路通有人
識得陰陽
局何愁大
地不相逢

木局龙水配合立向论

甲为夫，癸为妇。甲为阳，癸为阴。甲为水，癸为龙。龙之生，水之旺。水之生，龙之旺。如甲卯生龙入首，宜立乾亥生向。乾亥旺龙入首，宜立甲卯旺向。认龙立向，故曰龙水配合，元关同窍，满局生旺。何为元关同窍？元，向也；关，龙也；窍，水口也。水得生旺，龙得生旺，满局生旺，同归一库。如阴阳相合，夫妇相配，化化生生，岂有穷哉？

旺去迎生正生向图

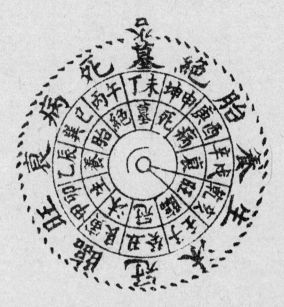

立乾向兼亥三分，立亥向兼乾三分。

右水倒左，收右边甲卯帝旺水、艮寅临官水、癸丑冠带水、壬位贵人水，并本位长生水，同出丁未正库，为正生向。

生来会旺正旺向图

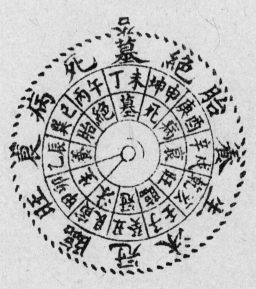

立甲向兼寅三分，为迎禄；立卯向兼甲三分，为借禄。

左水倒右，收局内左边乾亥长生水、壬子贵人水、癸丑冠带水、艮寅临官水，并本位帝旺水，同归本库，为正旺向。

两水夹出正墓向图

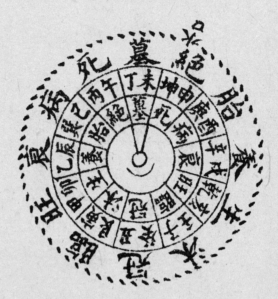

立丁向兼午三分，为迎禄；立未向兼丁三分，为借禄。

左水倒右，先收左边甲卯帝旺水过堂，次收右边乾亥长生水合襟，同归坤申绝位而出，为正墓向。

贵人禄马上御街正养向之图

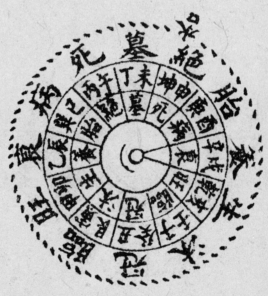

立辛向兼酉三分，为迎禄；立戌向兼辛三分，为借禄。

右水倒左，收右边甲卯帝旺水、艮寅临官水、癸丑冠带水、壬位贵人水、乾亥长生水，并本位胎养水，同归坤申绝位，为正养向。

借库消水自生向图

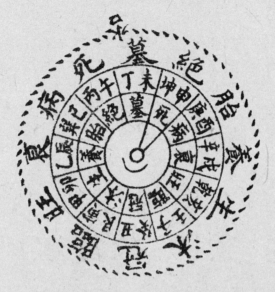

立坤向兼申三分，立申向兼坤三分。

右水倒左，收右边壬子帝旺水、乾亥临官水、辛戌冠带水、庚位贵人水，并本位长生水，借左边丁未水库消纳，为自生向。

借库消水自旺向图

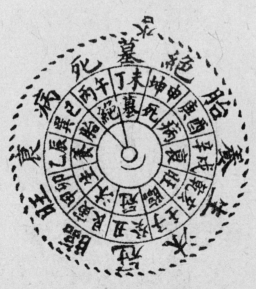

立丙向兼巳三分，为迎禄；立午向兼丙三分，为借禄。

左水倒右，收局内左后肩艮寅长生水、甲卯贵人水、乙辰冠带水、巽巳临官水，并本位帝旺水，借右边丁未水库消纳，自为旺向。

　　以上六图，共十二向，尽合杨公救贫水法十四进神。照图安葬，上格龙富贵极品，中格龙小富小贵，下格龙三教九流、农工商贾，衣食丰足，极而言之，纵全无地脉，不过不发富贵，亦包管人丁不绝。盖向之生旺能救龙之死绝故也。

　　凡学地理者，本局内只许用此六图十二向，并无一向不发者。即稍有差错，亦无大害，人丁必有。其余之向，虽间有发富发贵者，然不可轻用。盖稍有差错不是败即是绝，贻祸非浅。

<div align="center">衰不立向图</div>

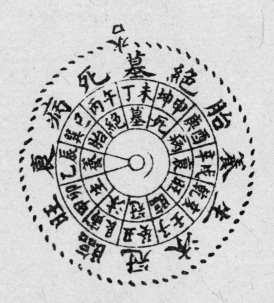

<div align="center">病不立向图</div>

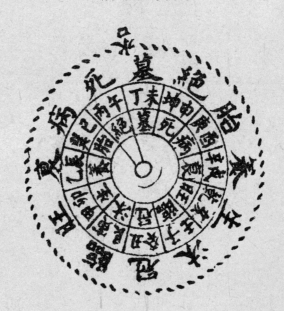

临官不立向图

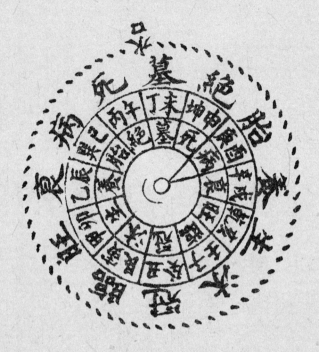

胎不立向图

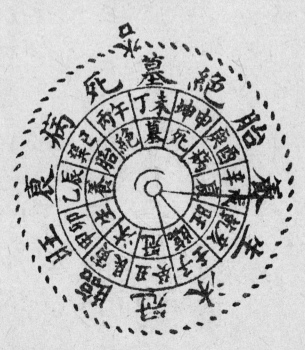

沐浴不立向图

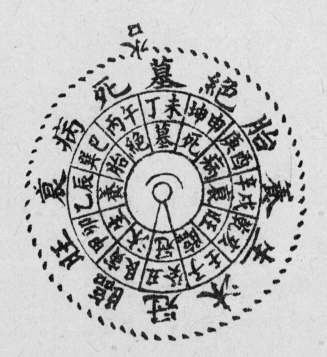

冠带不立向图

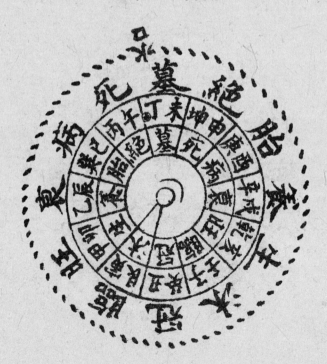

绘图校正集新堂藏版

以上木局十二向，俱不合生、旺、墓、养杨公救贫进神水法。俱犯向上十个退神，不是败即是绝，断不可葬。

通计以上金、木、水、火四局，每局生、旺、墓、养四正图，合自生旺共六图，总共二十四图四十八向。只要龙真穴的、砂水环抱，旧茔直断其大富大贵，新茔预定其富贵速来，百发百中，断无不准。其凶图亦通计二十四图四十八向，不必问龙、穴、砂、水美恶，轻损财伤丁，重则人亡家败，屡试屡验，断无不准。总要细细留心，自然熟能生巧，不然到地自已先已糊涂，如何能判吉凶？

金局旺向沐浴消水之图

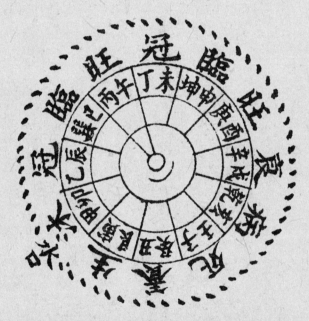

立丙向兼巳三分，为迎禄；立午向兼丙三分，为借禄。

收右边巨门水过堂，出左边甲字，不可稍犯地支，名"禄存流尽佩金鱼"，主发富发贵。余三局同推。

立庚酉向，水出丙；立壬子向，水出庚；立甲卯向，木出壬。如犯地支，即主败绝，龙穴不真的，不可乱立此向。

水局生向沐浴消水之图

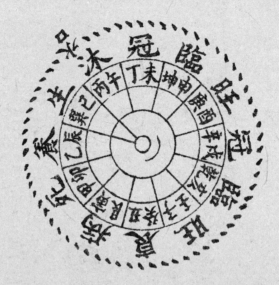

立巳向兼巽三分，立巽向兼巳二分。

左水倒右，正出丙字，不可冲犯地支，名"禄存流尽佩金鱼"，主发富发贵。余局同推。

立坤申向，水出庚；立亥乾向，水出壬；立艮寅向，水出甲。

如冲犯地支，即主败绝，龙穴不真的，不可乱立此向。

火局衰向禄存消水之图

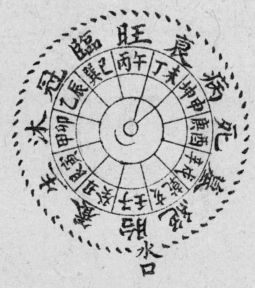

水口

立丁向兼午三分，立未向兼丁三分。

当面丁方巨门水，特朝出右边壬字，不可冲犯地支，为"禄存流尽佩金鱼"，主发

富发贵。余三局同推。

立辛戌向，辛水特朝出甲；立癸丑向，癸水特朝出丙；立乙辰向，乙水特朝出庚。如冲犯地支，即主败绝。龙穴不真的，不可乱立此向。

金局生向当面出水之图

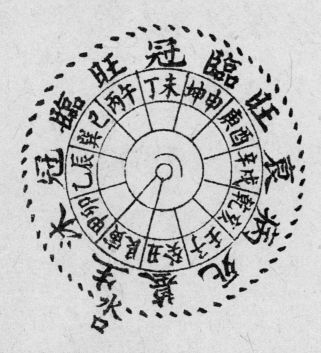

立艮向兼寅三分，立寅向兼艮三分。

右水倒左，正出艮字，名"万水俱从天上去"，主发富发贵。若左边有水来，则为冲生，主败绝。余三局同推。

立巽巳向，水出巽；立坤申向，水出坤；立乾亥向，水出乾。左水不可来，百步要转栏。

金局胎向胎方出水之图

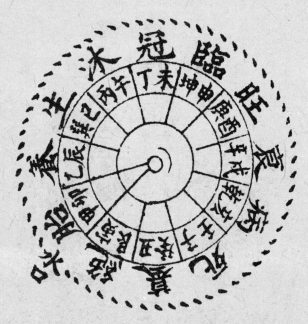

立甲向兼寅三分，立卯向兼甲三分。

右水倒左，当面正出甲字，百步转栏，不见流去，为"禄存流尽佩金鱼"，主发富发贵。余三局同推。

立庚酉向，水出庚；立壬子向，水出壬；立丙午向，水出丙。如犯地支，或看见流去，主败绝。

以上五图，四局同推，共计二十图，列之附图者，以明不可轻用之故。第一，不可冲犯地支；第二，要百步转栏，不见荡然直出。若丝毫差错，害人不浅。总之龙不真穴不的，不可乱扦，慎之慎之！

地理五诀卷七

向向发微

予于《地理五诀》书成之后，因思地理之道，龙、穴、砂、水，原不能分。特恐人彼此牵混，不肯一一研究，故分门别类，使学者易于考察，又立一向诀，以为四科之标准。然又恐学者只分观而不合会，未免挂一漏万，是予作俑。且寻龙、点穴、拨砂三者，非数年阅历考究不能。至于水之来去左右，人人可以触目而知，其应验又最速。杨公之能救贫者，盖神于此法耳！予因不避重复之诮，又著《向向发微》一卷，于双山十二向中，每一向有十二水口，孰吉孰凶，条分缕晰。照图察断，灯若观火。言虽浅近，理实幽深。学者苟于此而求其所以然，则杨公之堂可升，而杨公之室可入也。

壬山丙向子山午向十二水口吉凶断法图

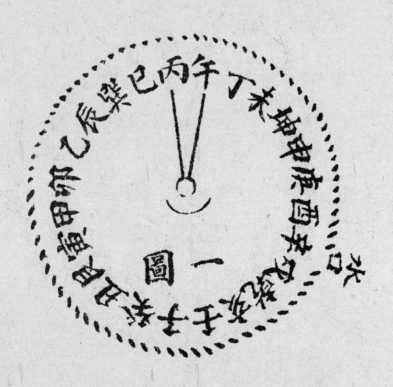

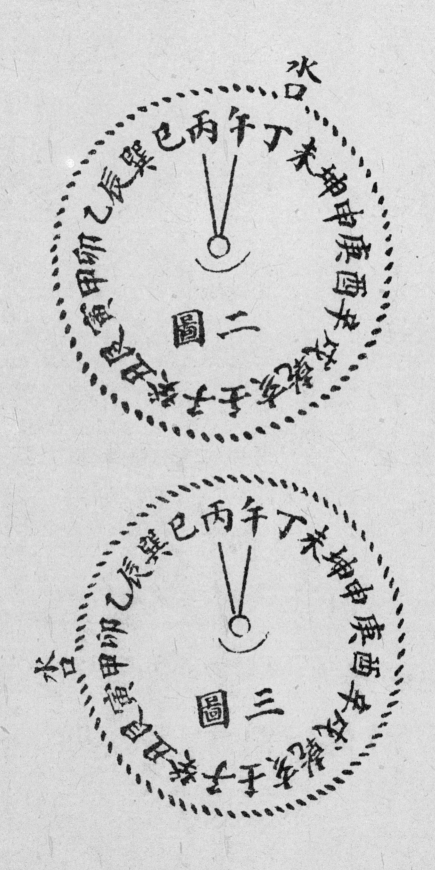

四圖

五圖

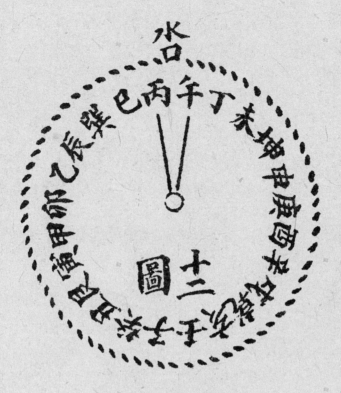

辩第十二图放水法

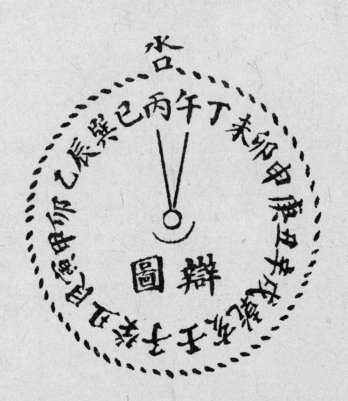

一图壬山丙向、子山午向。左水倒右出辛戌，为正旺向，名"三合联珠贵无价"。合杨公救贫进神生来会旺、玉带缠腰金城水法。大富大贵，人丁昌炽，忠孝贤良，男女高寿。房房无异，发福绵远。若得旺山肥满，旺水朝聚，富比石崇。

二图壬山丙向、子山午向。左水倒右出丁未，为自旺向，名"惟有衰方可去来"。发富发贵，寿高丁旺。

三图壬山丙向、子山午向。右水倒左，从甲字沐浴方消水，名"禄存流尽佩金鱼"。富贵双全，人丁兴旺。犯寅卯二字，非淫即绝，不可轻用。

四图壬山丙向、子山午向。水出巽巳方，为冲破向上临官，犯杀人大黄泉，丧成才之子，立主败绝；并犯软脚、风瘫、痨疾、吐血等症。先伤二门，次及别房。

五图壬山丙向、子山午向。水出乙辰方，流破向上冠带。主伤年幼聪明之子，并闺中幼妇少女。退败田产，久则败。

六图壬山丙向、子山午向。水出癸丑方，冲破向上养位，主伤小儿、败财、乏嗣，犯退神沐浴不立向。

七图壬山丙向、子山午向。水出壬子，冲破胎神，主堕胎伤人，初年丁财稍利，久则败绝，此名"过宫水有寿无财"。

八图壬山丙向、子山午向。水出乾亥方，名过宫水，情过而亢，"太公八十遇文王"即此水法。初年有丁有寿无财，水不归库故也。

九图壬山丙向、子山午向。水出庚酉方，为交如不及，犯颜回夭寿水，败产乏嗣，初年亦有稍利者，先伤三门，有丁无财，有财无丁，有功名即失血夭亡，福禄寿不齐全，死方消水故也。

十图壬山丙向、子山午向。水出坤申病方，犯短命寡宿水。男人寿短，必出寡居五六人，败产绝嗣，并犯咳嗽、吐痰、失血、痨疾等症。先败三门，次及别门。凡病、死二方消水，发凶相似。

十一图壬山丙向、子山午向。水出艮寅方，为旺去冲生。犯虽有财而何为？小儿难养，富而无丁，十有九绝。先败绝长房，次及别门。

十二图壬山丙向、子山午向。右水倒左，从向上丙字出去，不犯午字。犹须百步转栏，合水局胎向胎方出水，谓之出煞，不作冲胎论。主人大富大贵，人丁兴旺；但内中间有寿短者，出幼妇寡居。若非龙真穴的，葬后不败即绝，不可轻扦。

辩第十二图，若壬山丙向、子山午向，若是左水倒右，出丙、午二方，即变为生来破旺，有丁无财，贫如范丹。不可误作胎向胎方去水论。

癸山丁向丑山未向十二水口吉凶断法图

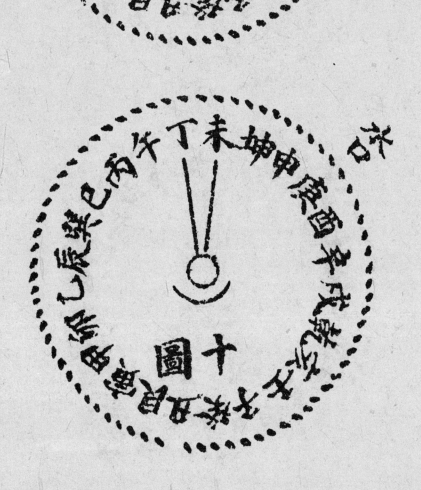

九圖

十圖

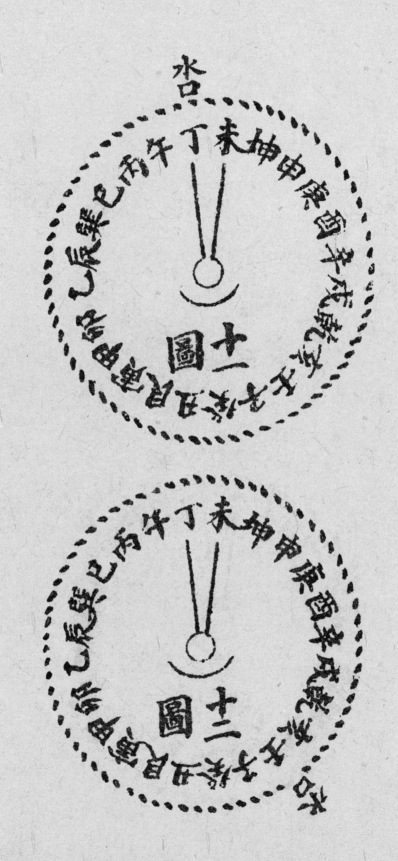

辩第十二图放水法

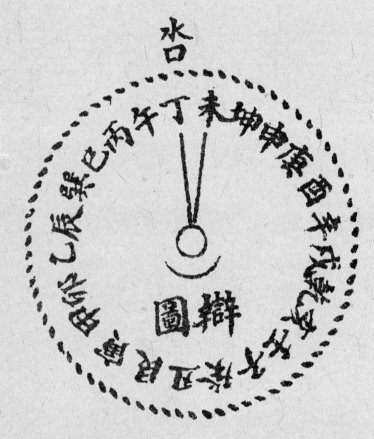

一图癸山丁向、丑山未向。右水倒左出巽巳方，为正养向，名"贵人禄马上御街"，丁财两旺，功名显达，发福绵远，忠孝贤良，男女寿高。房房皆发，三门尤盛，并发女秀。地理中第一吉向。

二图癸山丁向、丑山未向。左水倒右出坤方，为木局墓向，书云"丁坤终是万福箱"，即此是也。发富发贵，人丁大旺，福寿双全。

三图癸山丁向、丑山未向。水出丙午方，冲破向上禄位，名冲禄小黄泉。主穷乏夭亡，出寡居。予验过无数旧茔，间有寿高者，有五六弟兄者，有乏嗣者，亦有乞丐者，总之，穷困者多，发富者少。若未字上再有枪刀恶石，出人横暴，争斗好勇。

四图癸山丁向、丑山未向。水出乙辰方，犯退神。初年发丁不发财，亦无大凶。

五图癸山丁向、丑山未向。水出甲卯方。初年间或发丁，久则寿短绝嗣，退败田产。

六图癸山丁向、丑山未向。水出艮寅方。主退财，小儿难养，男女夭亡，乏嗣。先败长房，次及别房。

七图癸山丁向、丑山未向。水出癸丑，犯退神，冠带不立向。主夭亡败绝。

八图癸山丁向、丑山未向。水出乾亥方。丁财日衰，甚则绝嗣。

九图癸山丁向、丑山未向。水出辛戌，犯衰不立向，丁财不发。

十图癸山丁向、丑山未向。水出庚酉方，为情过而亢。予验过旧茔，间有初年发富发贵者，亦有不发者；或寿高，或寿短，吉凶相半。久则不利，有丁无财。

十一图癸山丁向、丑山未向。若右水倒左，即从向上正丁字流去，名"绝水倒冲墓库"，或当面直去，不能百步转栏，又为牵动土牛，立主败绝。书云"丁庚坤上是黄泉"，即此是也。

十二图癸山丁向、丑山未向。丁水来朝，左水倒右，从穴后壬字天干而去，不犯子字，名"禄存流尽佩金鱼"，发富发贵，福寿双全。但此向此水平洋多发，山地多败，何也？平洋要坐穴朝满，水出壬字，则穴后必是低陷，合"平洋穴后一尺低，个个儿孙会读书"。丁水来朝，则穴前必是高耸，合"平洋明堂高又高，金银积库米陈廒"。山地要坐满朝空，穴后最忌仰瓦，若是丁水朝堂，转壬子而出，必是前高后低，合"臂风吹透子孙稀"，故曰平洋多发，山地多败。凡四局乙、辛、丁、癸向，水出甲、庚、丙、壬者同推。

辩第十二图，癸山丁向，丑山未向。左水倒右出丁，不犯未字，百步转栏，间有发富发贵者，少差即犯大黄泉水法。

艮山坤向寅山申向十二水口吉凶断法图

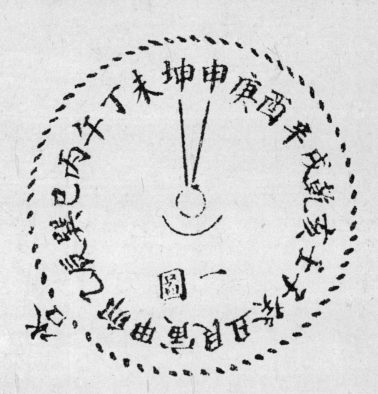

图一

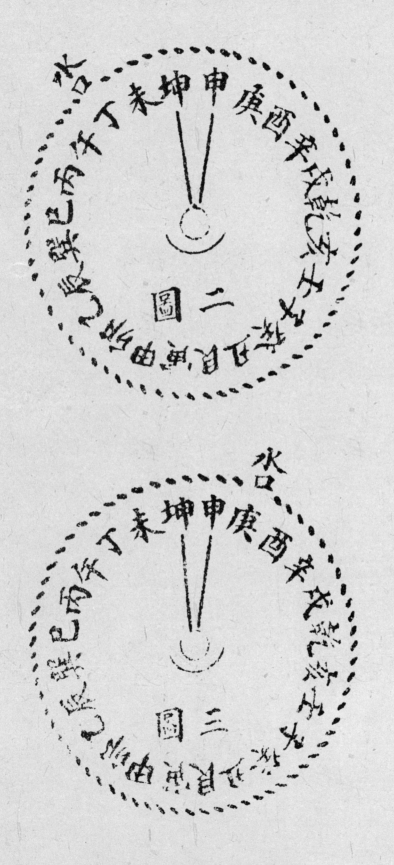

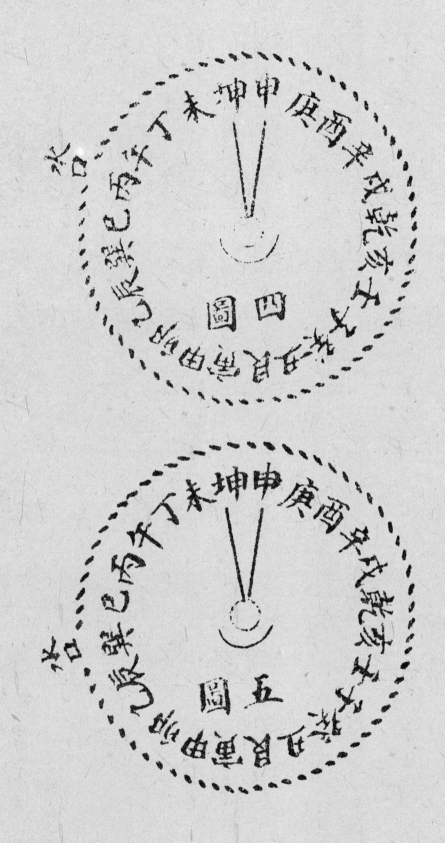

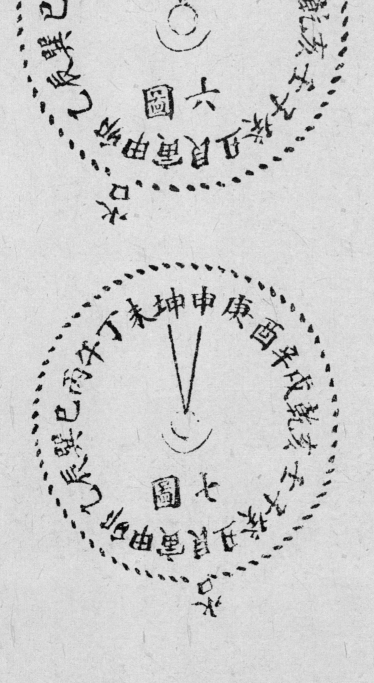

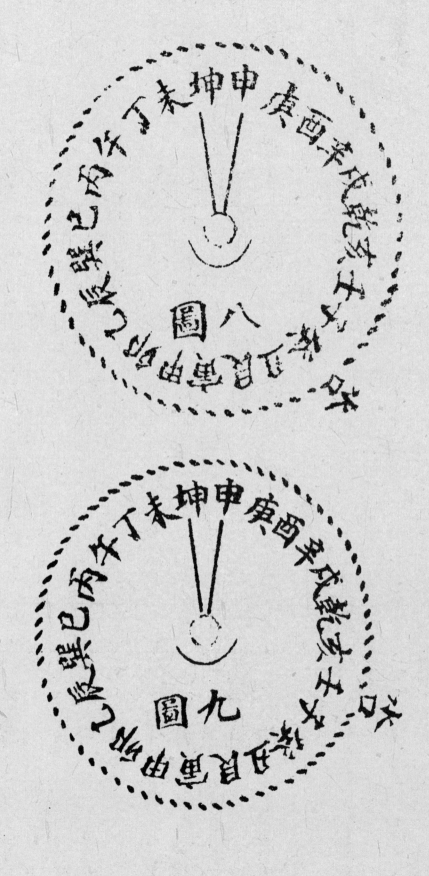

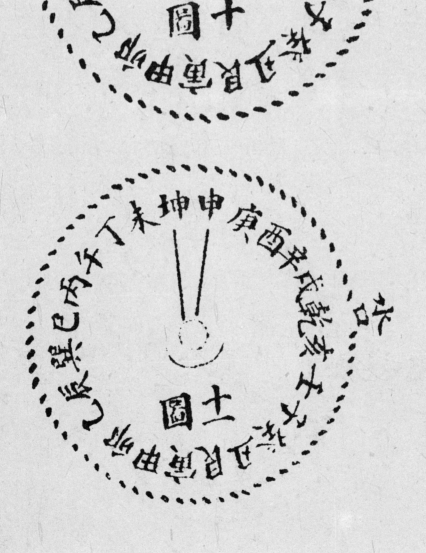

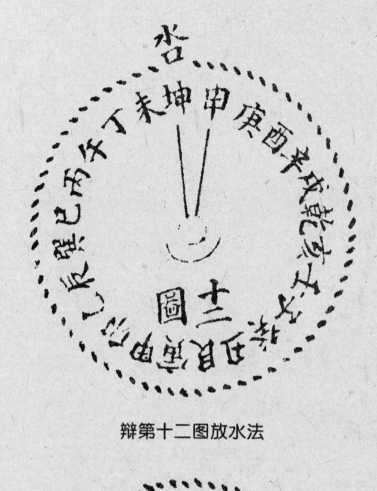

辩第十二图放水法

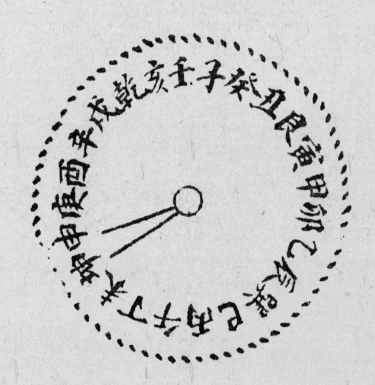

一图艮山坤向、寅山申向。右水倒左出乙辰，合三方吊照正生向。旺去迎生、玉带缠腰金城水法。书云"十四进神家业兴"，主妻贤子孝，五福满门，富贵双全。

二图艮山坤向、寅山申向。右水倒左出丁未方，为借库消水自生向。合杨公救贫进神水法，不作冲破养位论。主富贵寿高，人丁大旺，先发小房。

三图艮山坤向、寅山申向。左水倒右出庚酉方，合文库消水杨公进神水法，书云"禄存流尽佩金鱼"，即此是也。主发富贵，福寿双全。少差即绝，不可轻用，龙真穴的无妨。

四图艮山坤向、寅山申向。水出丙午，为冲破胎神。初年间有发丁旺财寿高者。久则堕胎乏嗣，家道穷苦不利。

五图艮山坤向、寅山申向。水出巽巳，名过宫水，情过而亢。故初年有丁有寿，卒不发富，穷苦清廉，多是此坟。

六图艮山坤向、寅山申向。水出甲卯方，为交如不及。短寿、败财、不发。

七图艮山坤向、寅山申向。水出艮寅方，亦为交如不及。主多病、败绝、不发。

八图艮山坤向、寅山申向。水出癸丑方，犯退神临官不立向，非败即绝。

九图艮山坤向、寅山申向。水出壬子方，犯生来破旺。家贫如洗，初年发丁，久则夭寿，不吉。

十图艮山坤向、寅山申向。水出辛戌方，犯病不立向退神水法；以向论，又犯冲破冠带。必伤年幼聪明之子，败绝，不吉。

十一图艮山坤向、寅山申向。水出乾亥方，冲破向上临官，伤成才之子，乏嗣、夭寿、败财、失血、痨疾。大凶。

十二图艮山坤向、寅山申向。右水长大，倒左出坤，不犯申字，百步转栏。大富大贵，人丁兴旺。若龙穴稍差，即犯败绝，不可轻用。

辩第十二图，艮山坤向、寅山申向。若左水长大倒右，当面出坤，即犯墓绝冲生大煞，非败即绝。如出申字更凶。

甲山庚向卯山酉向十二水口吉凶断法图

三圖

四圖

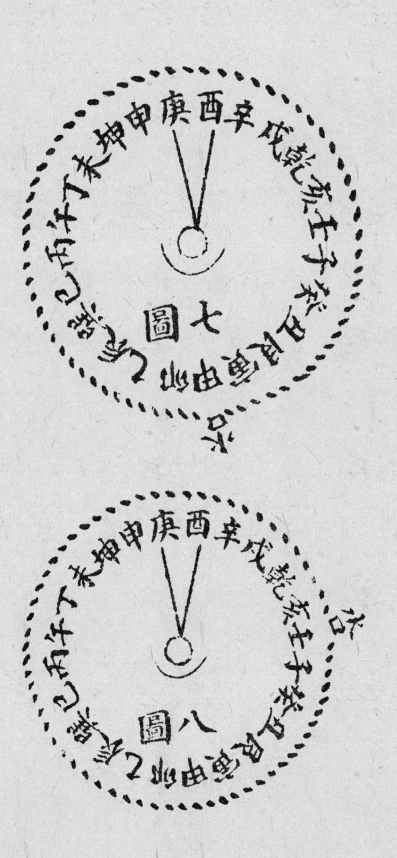

七 圖

八 圖

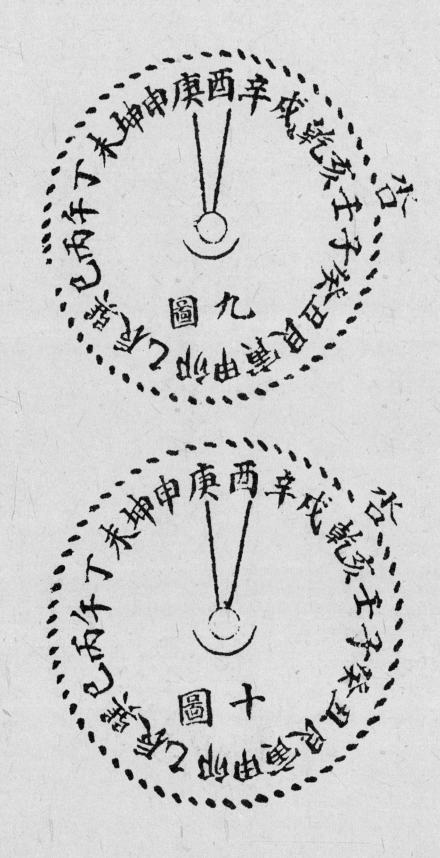

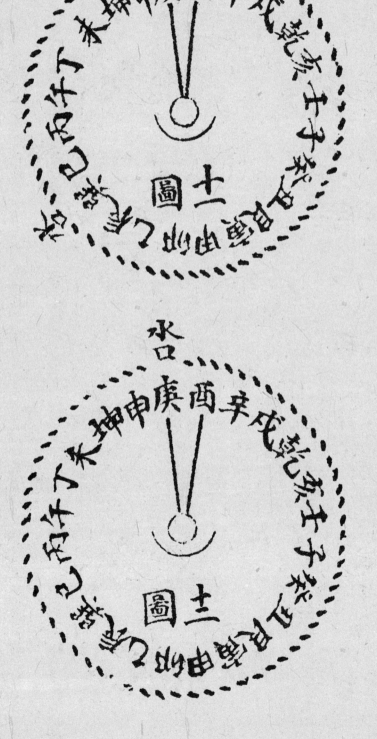

辩第十二图放水法

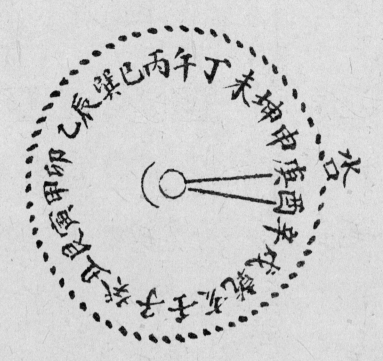

 一图甲山庚向、卯山酉向。左水倒右出癸丑,为正旺向,名"三合联珠贵无价"。合杨公救贫进神生来会旺水法、玉带缠腰金城水法。大富大贵,人丁大旺,忠孝贤良,男女高寿,房房均一,发福绵远。

 二图甲山庚向、卯山酉向。左水倒右,出辛戌方,为自旺向,合"惟有衰方可去来",即杨公救贫进神水法。发富发贵,寿高丁旺,男聪女秀,大吉大利。

 三图甲山庚向、卯山酉向。右水倒左,从丙字沐浴方消水,合"禄存流尽佩金鱼"。富贵双全,人丁兴旺。虽右边病死,衰水过堂,第至向上,已会合庚酉旺水归库而去,无妨。以水局而论,又有壬子旺水、乾亥临官水、辛戌冠带水上堂,均系合局,故主大发。若稍犯午字巳字,非淫即绝,不可轻扦。

 四图甲山庚向、卯山酉向。水出坤申方,为冲破向上临官,犯杀人大黄泉。必丧成才之子,立主败绝;官词卖产,并犯软脚、风瘫、痨疾、吐血杂症。先伤二门,次及别门,无一家不败者。

 五图甲山庚向、卯山酉向。水出丁未方,冲破向上冠带。主伤年幼聪明之子,并损闺中幼妇。退败产业,久则绝嗣。

 六图甲山庚向、卯山酉向。水出乙辰方,为冲破向上养位,主伤小儿,败产绝嗣,犯退神沐浴不立向。

 七图甲山庚向、卯山酉向。水出甲卯方,为冲破胎神,主堕胎伤人。初年间有丁

财稍利、寿高者，久则无不败绝。

八图甲山庚向、卯山酉向。水出艮寅，名过宫水，情过而亢，初年有丁有寿无财，水不归库故也。

九图甲山庚向、卯山酉向。水出壬子方，为交如不及，犯颜向短命水。夭亡、败产、绝嗣、吐血、劳疾，多出寡妇先伤三门初年间有稍利者，恐总有丁无财，有财无丁，发功名即夭寿，福禄寿不能齐全。

十图甲山庚向、卯山酉向。水出乾亥病方，犯短命寡宿水。男人寿短，必出寡妇五六人，败产绝嗣，并犯咳嗽、吐痰、失血、痨疾等症。先败三门，次及别房。与死方消水发凶相似。

十一图甲山庚向、卯山酉向。水出巽巳方，犯旺去冲生，虽有财而何为？小儿难养，富而无丁，十有九绝。先败长房，次及别门。

十二图甲山庚向、卯山酉向。右水倒左，从向上正庚字出，不犯酉字。百步转栏，又须左水细小，合木局胎向胎方放水，谓之出煞，不作冲胎论。主大富大贵，人丁兴旺；但内中间有寿短者，出幼妇寡居。若非龙真穴的，葬后不败即绝，不可轻用。

辩第十二图，甲山庚向、卯山酉向，若左水倒右，出向上正庚字，或当面直去，即变为生来破旺，又名牵动土牛，不作胎向胎方去水论。有丁无财，贫如范丹。甚属凶险。

乙山辛向辰山戌向十二水口吉凶断法图

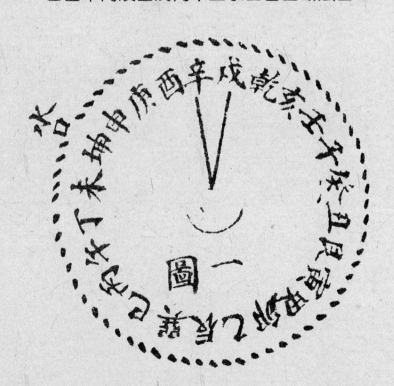

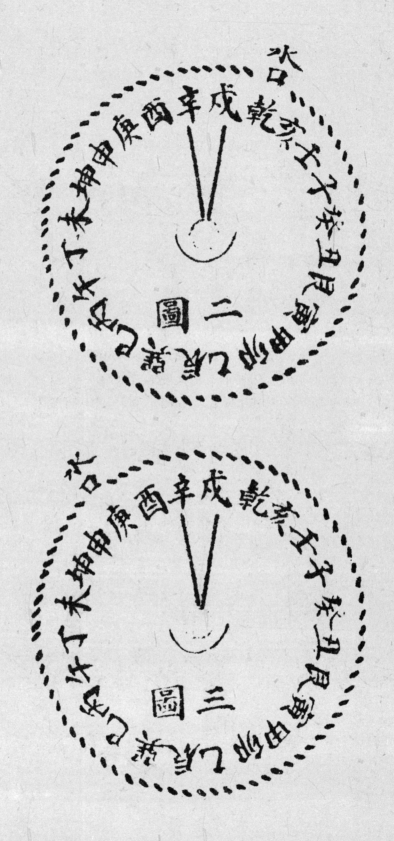

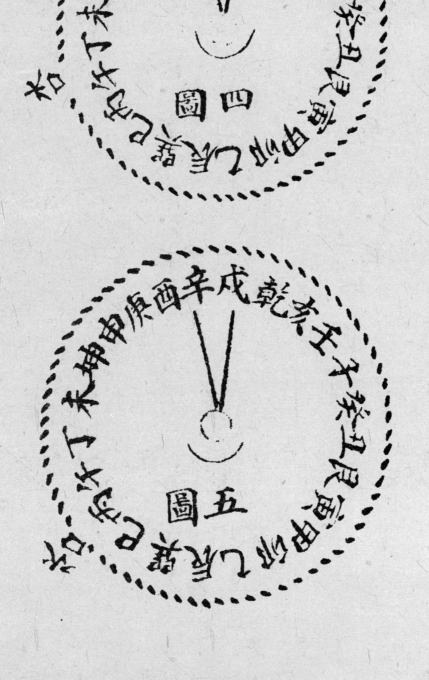

四圖

五圖

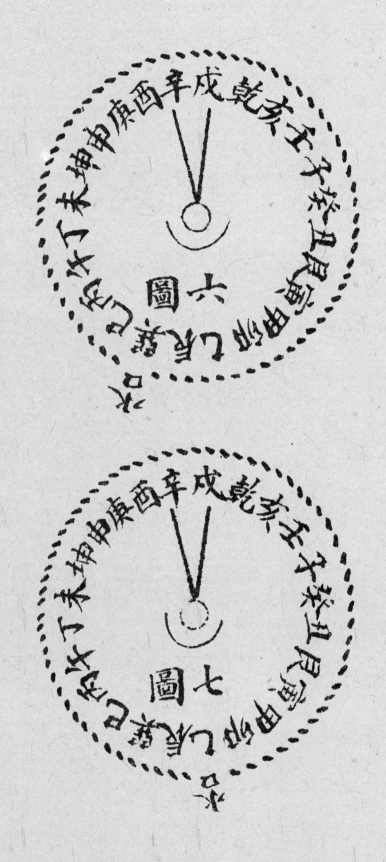

辩第十二图放水法

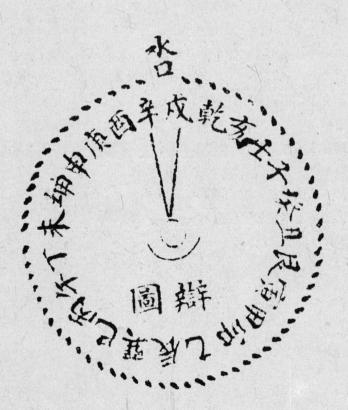

一图乙山辛向、辰山戌向。右水倒左出坤申方，系正养向，名为"贵人禄马上御街"，丁财大旺，功名显达，发福绵远，忠孝贤良，男女寿高。房房皆发，三门尤甚，并发女秀。

二图乙山辛向、辰山戌向。左水倒右，出乾亥方，为火局墓向，书云"辛入乾宫百万庄"，即此是也。发富发贵，人丁大旺，福寿双全。

三图乙山辛向、辰山戌向。水出庚酉方，冲破向上禄位，名冲禄小黄泉。主穷乏夭亡，出寡居。予验过无数旧茔，间有寿高者，有五六弟兄者，有乏嗣者，亦有为乞丐者，总之，穷困者多，发富者少。若戌字上再有枪刀恶石，出性暴人，习拳棒，行凶争斗。

四图乙山辛向、辰山戌向。水出丁未方，犯退神。初年稍利，发丁不发财，亦不发凶。

五图乙山辛向、辰山戌向。水出丙午方。初年间有发丁高寿者。久则夭亡绝嗣，退败田产，穷苦不发。

六图乙山辛向、辰山戌向。水出巽巳方。主退财，小儿难养，男女夭亡，乏嗣。先败长房，次及别房。

七图乙山辛向、辰山戌向。水出乙辰方，犯退神冠带不立向。主夭亡败绝，不发。

八图乙山辛向、辰山戌向。水出艮寅方。丁财两衰，甚则绝嗣。

九图乙山辛向、辰山戌向。水出癸丑方，犯衰不立向退神水法。丁财两不旺。

十图乙山辛向、辰山戌向。水出壬子方，为情过而亢。验过旧茔，间有初年发富发贵者，亦有不发者；或寿高，或寿短，或乏嗣，吉凶相半。

十一图乙山辛向、辰山戌向。左水倒右，出向上正辛字，不犯戌字，又须百步转栏，有发大富大贵者，稍差即绝，不可轻用。

十二图乙山辛向、辰山戌向。须有辛水朝堂，左水倒右从穴后甲字天干而去，不犯卯字，名"禄存流尽佩金鱼。"大富大贵，福寿双全，人丁亦旺，平洋地发者多，山地不可用，多败绝。

辩第十二图，乙山辛向、辰山戌向。若右水倒左，即从向上正辛巳流去，犯倒冲墓库大煞。书云"辛壬水路怕当乾"是也，立主败绝。

巽山乾向巳山亥向十二水口吉凶断法图

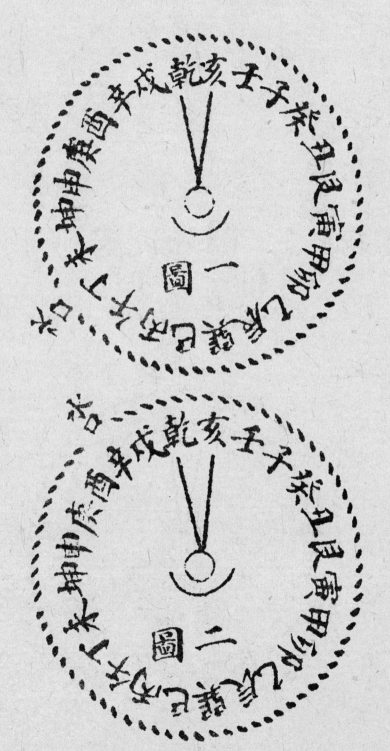

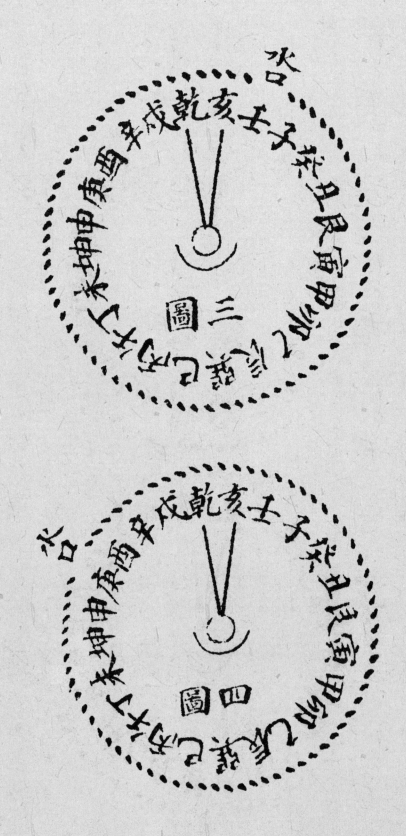

图 五

图 六

绘图校正集新堂藏版

辩第十二图放水法

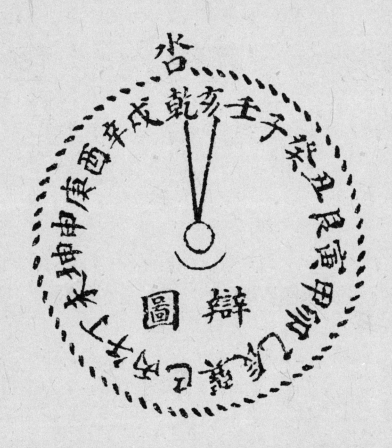

一图巽山乾向、巳山亥向。右水倒左出丁未，名"三方吊照正生向"。合进神救贫水法。旺去迎生，富贵之期骤至，书云"十四进神家业兴"。主妻贤子孝，五福满门，富贵双全，房分均匀。

二图巽山乾向、巳山亥向。右水倒左出辛戌方，为借库消水自生向。合杨公救贫进神水法，不作冲破养位论。主富贵寿高，人丁大旺，发福悠久。

三图巽山乾向、巳山亥向。左水倒右出壬子方，合文库消水杨救贫进神水法，书云"禄存流尽佩金鱼"。主发富贵，福寿双全。

四图巽山乾向、巳山亥向。水出庚酉方，为冲破胎神。初年间有旺丁、寿高、发财者。久则乏嗣贫苦，有寿必穷。此水不归库故也。

五图巽山乾向、巳山亥向。水出坤申绝位，为情过而亢。初年发丁，有寿不发财，功名不利。贫而有寿，不绝。

六图巽山乾向、巳山亥向。水出丙午方，为交如不及。短寿、败财、不发。

七图巽山乾向、巳山亥向。水出巽巳方，名生向交如不及。年久败绝。

八图巽山乾向、巳山亥向。水出乙辰方，犯十个退神，如鬼灵临官不立向，非败即绝。

九图巽山乾向、巳山亥向。水出甲卯方，为生来破旺、贫穷。初年发丁，久则败绝，不利。

十图巽山乾向、巳山亥向。水出癸丑方，犯病不立向退神水法，又犯冲破冠带。必伤年幼聪明之子、娇态之妇。

十一图巽山乾向、巳山亥向。水出艮寅方，冲破向上临官，犯黄泉大煞。伤成才之子，乏嗣、夭寿、穷苦，大凶。

十二图巽山乾向、巳山亥向。右水长大倒左，出向上正乾字，不犯亥字，百步转栏。大富大贵，人丁亦旺。若龙穴稍差，即见绝败，不可轻用。

辩第十二图，巽山乾向、巳山亥向。若左水长大倒右，出乾即犯墓绝冲生大煞。非败即绝。如出亥字，葬后尤凶。

丙山壬向午山子向十二水口吉凶断法图

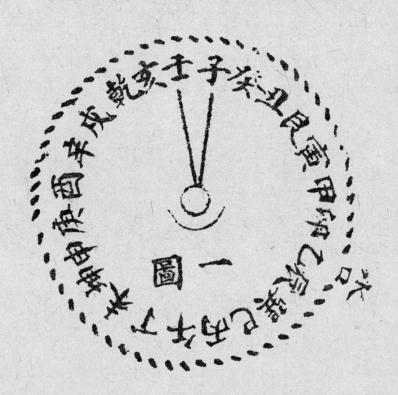

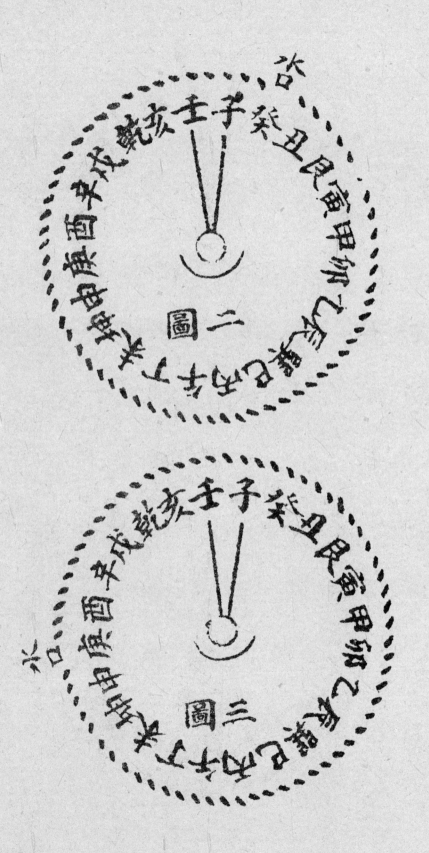

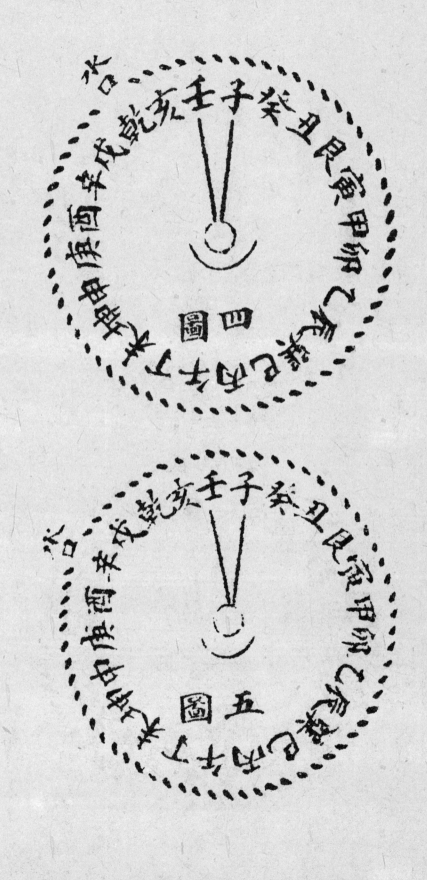

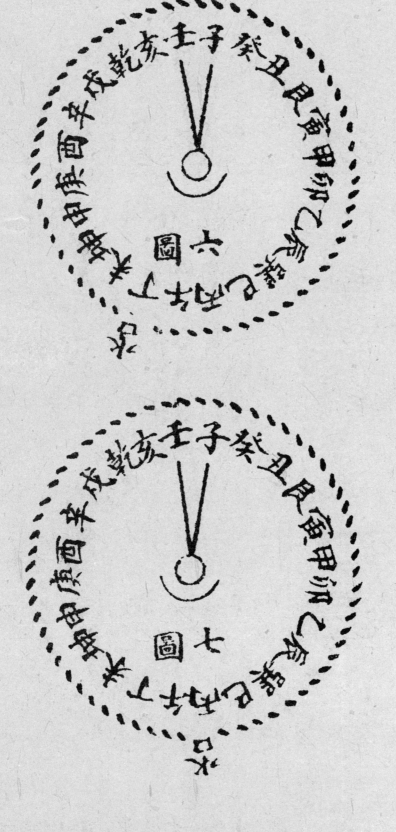

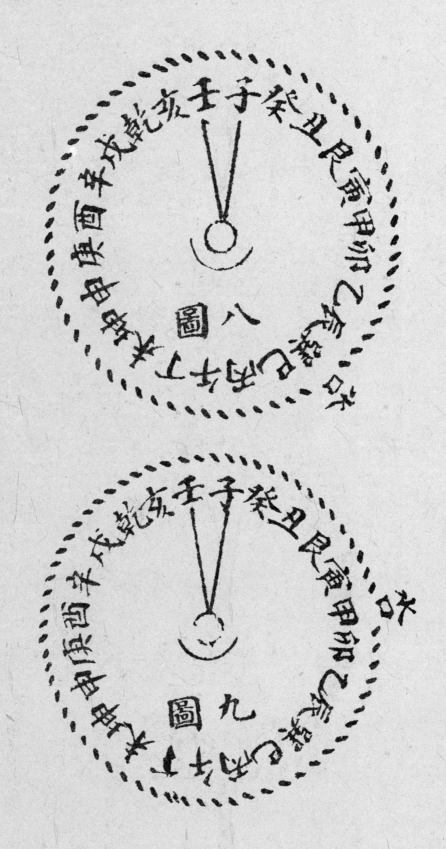

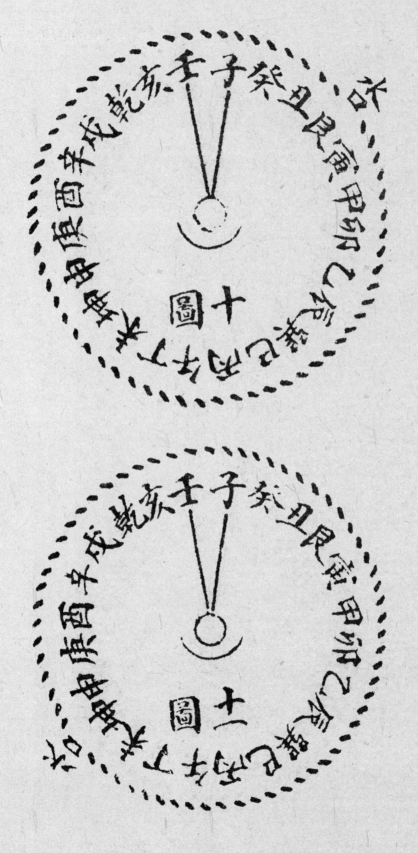

十 圖

十一 圖

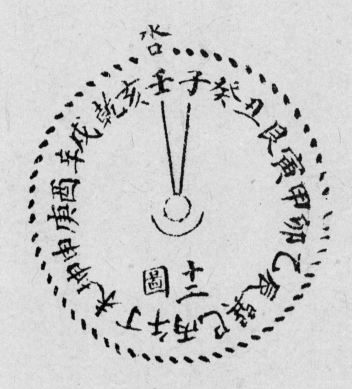

辩第十二图放水法

一图丙山壬向、午山子向。左水倒右出乙辰方，为正旺向，名为"三合联珠贵无价"。合杨公救贫进神生来会旺水法、玉带缠腰金城水法。大富大贵，忠孝贤良，男聪女秀，夫妇齐眉，房房相似，发福绵远。申子辰，坤壬乙，文曲从头出，即此是也。

二图丙山壬向、午山子向。左水倒右出癸丑方，为自旺向，合"惟有衰方可去来"杨公救贫进神水法。发富发贵，寿高丁旺。

三图丙山壬向、午山子向。右水倒左从庚字沐浴方消水，合"禄存流尽佩金鱼"。富贵双全，人丁兴旺。若稍犯西申二字即凶，不可轻用。

四图丙山壬向、午山子向。水出乾亥方，为冲破向上临官，犯杀人大黄泉。必丧成才之子，立主败绝，官词卖产，并犯软脚、风瘫、痨疾、吐血杂症。先伤二门，次及别门，无一不败绝者。

五图丙山壬向、午山子向。水出辛戌方，犯退神，主伤年幼聪明之子，并损娇妇少女。退败产业，久则绝嗣，冲破向上冠带故也。

六图丙山壬向、午山子向。水出丁未方，为冲破向上养位，主伤小口，败产绝嗣，犯退神沐浴不立向。

七图丙山壬向、午山子向。水出丙午方，为冲破胎神，主堕胎伤人。初年间有丁财稍利寿高者，久则败绝。此名过宫水，有寿必穷。

八图丙山壬向、午山子向。水出巽巳方，为情过而亢，不利功名。太公八十遇文王。初年发丁有寿不发财，水不归库故也。

九图丙山壬向、午山子向。水出甲卯方，为交如不及，犯颜回短命水。夭亡绝嗣，退败产业，多出寡居。先伤三门，内中亦有稍利者，然纵有丁无财，有财无丁，发功名即夭寿，寿福禄寿不能相兼，多因吐血、痨疾而死。

十图丙山壬向、午山子向。水出艮寅病方，犯短命寡宿水。男人寿短，必出寡妇五六人，败产乏嗣，并犯咳嗽、吐痰、痨疾等症。先伤三门，次及别房。与死方消水发凶相似。

十一图丙山壬向、午山子向。水出坤申方，犯旺去冲生大煞。虽有财而何为？小儿难养，富而无丁，十有九绝。先败长房，次及别门。

十二图丙山壬向、午山子向。右水倒左，从向上正壬字流出，不犯子字，百步转栏，又须左水细小，合火局胎向胎方去水，谓之出煞，不作冲胎论。主大富大贵，人丁兴旺；内中间有寿短、寡居，若非龙真穴的，不败即绝，万勿轻用。

辩第十二图，丙山壬向、午山子向。若左水倒右，从向上壬字出去，或当面直去，即是生来破旺，又名牵动土牛，不作胎向胎方去水论。主有丁无财，家道穷苦。

绘图校正集新堂藏版

圖 三

圖 四

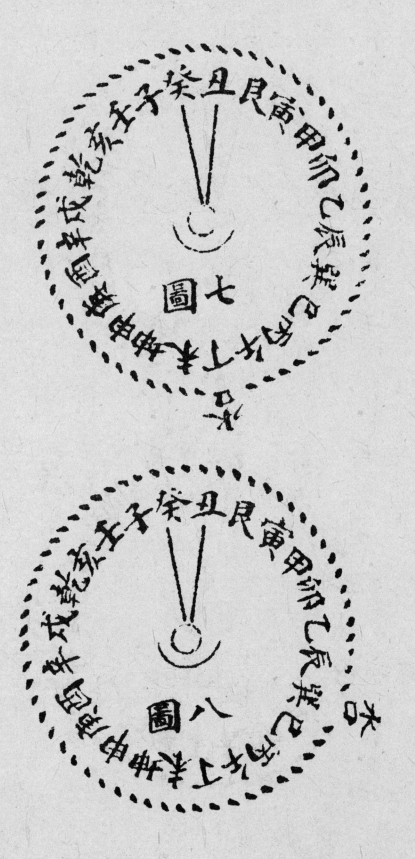

七 圖

八 圖

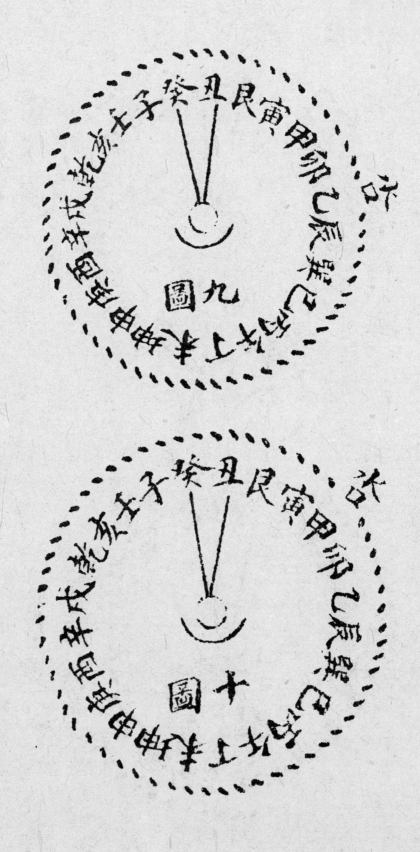

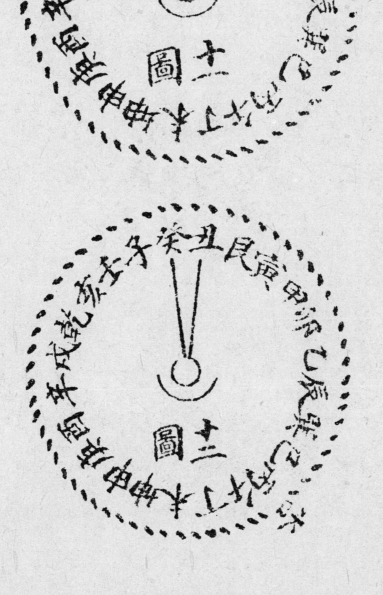

辩第十二图放水法

　　一图丁山癸向、未山丑向。右水倒左出乾亥方，系正养向，名为"贵人禄马上御街"，合进神救贫水法。丁财大旺，功名显达，发福绵远，忠孝贤良，男女寿高。房房皆发，三门尤盛，并发女秀。

　　二图丁山癸向、未山丑向。左水倒右出艮寅方，为金局墓向，书云"癸归艮位发文章"，发富发贵，人丁大旺，禄寿双全。惟年久主生风疾，愈见风，疾愈发。

　　三图丁山癸向、未山丑向。水出壬子方，冲破向上禄位，名"冲禄小黄泉"。主穷乏夭亡，出寡居。予验过无数旧茔，间有寿高者，有五六弟兄者，有乏嗣者，亦有为乞丐者，总之，穷困者多，发富者少。若丑字上有枪刀恶石，出性暴刁恶人，好习拳棒，发丁不发财。

　　四图丁山癸向、未山丑向。水出辛戌方，犯退神。初年旺丁不发财，亦不发凶，功名不利，平安有寿。

　　五图丁山癸向、未山丑向。水出庚酉方。初年间有发财发丁寿高者，久则寿短，小产乏嗣，退产败财。

六图丁山癸向、未山丑向。水出坤申方。主退财不发，小儿难养，男女夭亡，乏嗣。先败长房，次及别房。

七图丁山癸向、未山丑向。水出丁未方，犯退神冠带不立向。主夭亡败绝。

八图丁山癸向、未山丑向。水出巽巳方。丁财日衰，甚则绝嗣。

九图丁山癸向、未山丑向。水出乙辰方，犯衰不立向退神水法。财丁俱不旺。

十图丁山癸向、未山丑向。水出甲卯方，为情过而亢。验过旧茔，初年间有发富贵者，亦有不发者；或寿高，或寿短，乏嗣，吉凶相半。

十一图丁山癸向、未山丑向。左水倒右，出向上正癸字，又须百步转栏，有发大富大贵者，但稍差即绝，不可轻用。

十二图丁山癸向、未山丑向。癸水朝堂，左水倒右，从穴后丙字天干而去，不犯午字，名"禄存流尽佩金鱼"。大富大贵，福寿全。予验过旧茔，平洋地准发，山地败绝，不可轻用。

辩第十一图，丁山癸向、未山丑向。若右水倒左，即从向上正癸字流出，犯倒冲墓库，或当面直去，又为牵动土牛，书云"甲癸向中忧见艮"是也，立主败绝。

坤山艮向申山寅向十二水口吉凶断法图

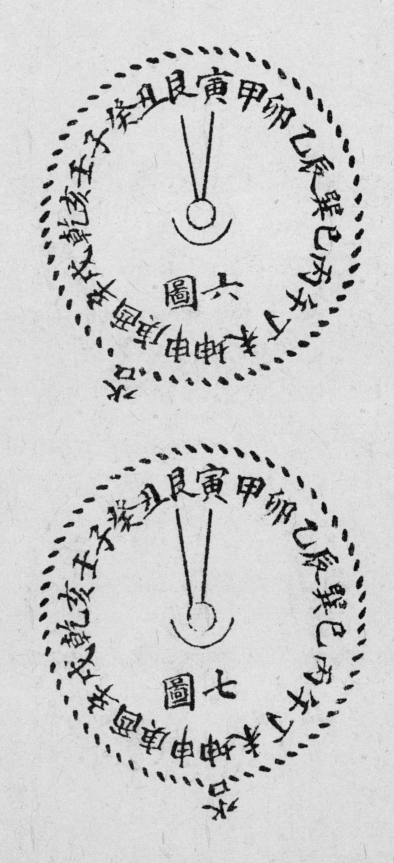

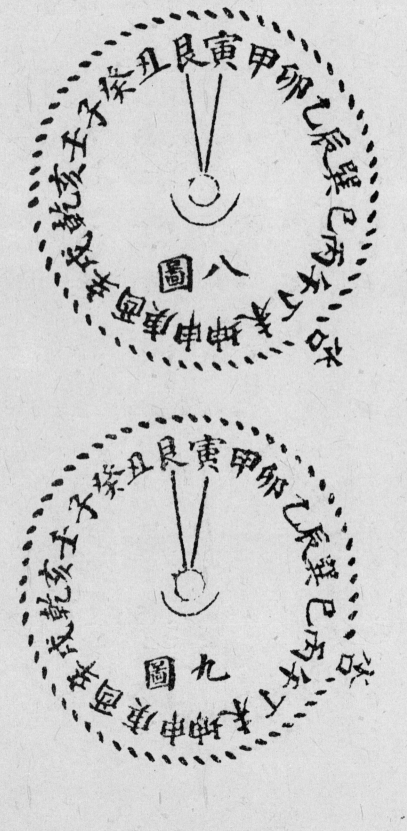

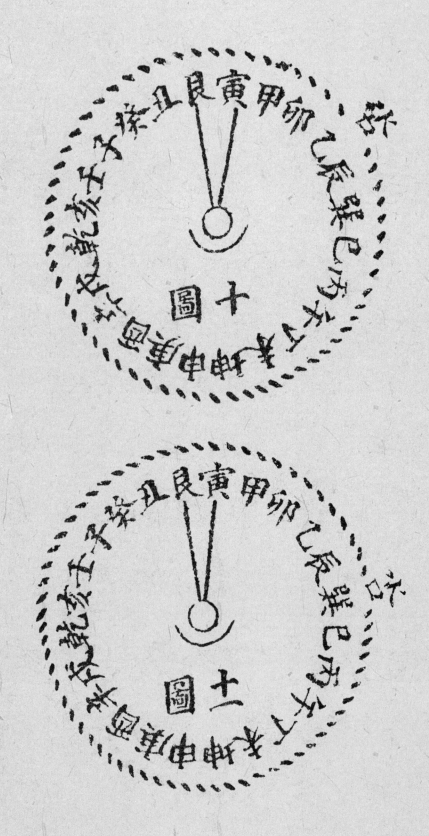

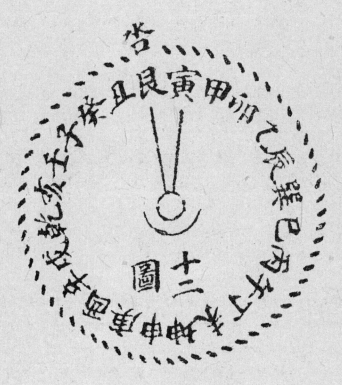

辩第十二圖放水法

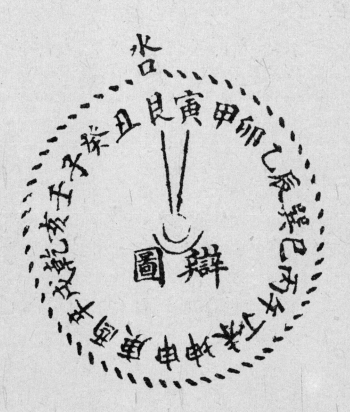

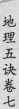

一图坤山艮向、申山寅向。右水倒左出辛戌方，为正生向。合旺去迎生救贫水法、玉带缠腰金城水法。书云"十四进神家业兴"，主妻贤子孝，五福满堂，富贵双全，门门皆发。

二图坤山艮向、申山寅向。右水倒左出癸丑方，为借库消水自生向。合杨公救贫进神水法，不作冲破养位论。主富贵寿高，人丁大旺，先发小房；龙砂好，亦有先发长房者。

三图坤山艮向、申山寅向。左水倒右出甲卯方，合文库消水杨公救贫进神水法，书云"禄存流尽佩金鱼"，主发富贵，福寿双全。

四图坤山艮向、申山寅向。水出壬子方，为冲破胎神。初年间有旺子发财高寿者。久则堕胎乏嗣、贫苦、有寿必穷，水不归库故也。

五图坤山艮向、申山寅向。水出乾亥方，为情过而亢。初年发丁不发财，寿高贫苦，功名不利。

六图坤山艮向、申山寅向。水出庚酉方，为交如不及。短寿败财，不吉。

七图坤山艮向、申山寅向。水出坤申方，犯生向交如不及。多主败绝。

八图坤山艮向、申山寅向。水出丁未方，犯十个退神，如鬼灵临官不立向，非败即绝。

九图坤山艮向、申山寅向。水出丙午方，为生来破旺。主穷乏，初年发丁，久则败绝。

十图坤山艮向、申山寅向。水出乙辰方，犯病不立向退神水法，又犯冲破冠带。必伤年幼聪慧之子，损窈窕贞节之女。

十一图坤山艮向、申山寅向。水出巽巳方，为冲破向上临官，伤成才之子，夭寿乏嗣。

十二图坤山艮向、申山寅向。右水长大倒左出艮，不犯寅字，百步转栏，大富大贵，人丁亦旺。若龙穴稍差，即见绝败，不可轻用。

辩第十二图，坤山艮向、申山寅向。若左水长大，倒右出艮，即犯墓绝冲生大煞，非败即绝。如出寅字，葬后尤凶。

庚山甲向酉山卯向十二水口吉凶断法图

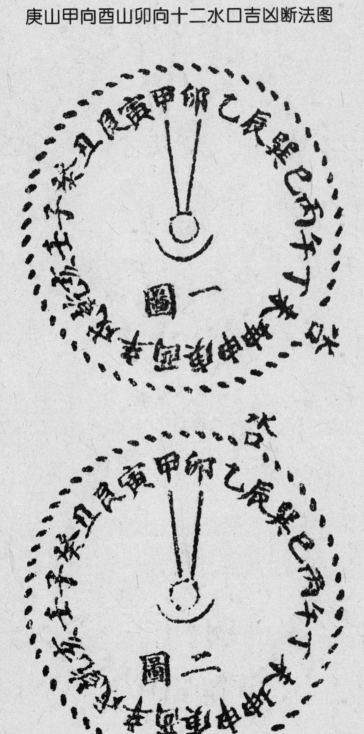

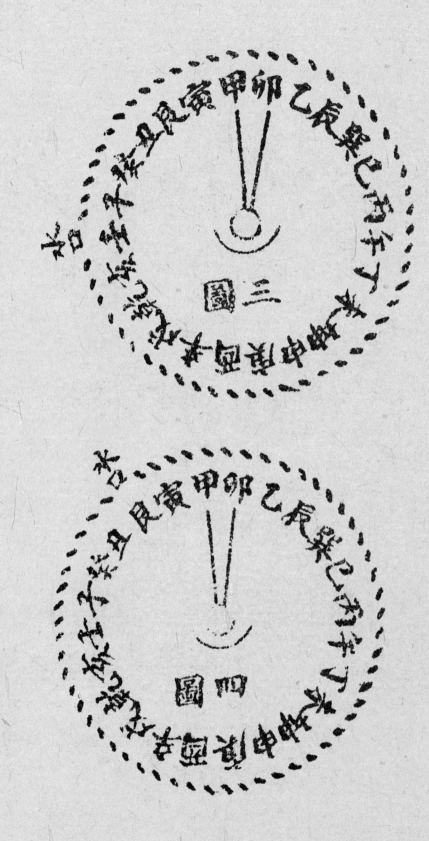

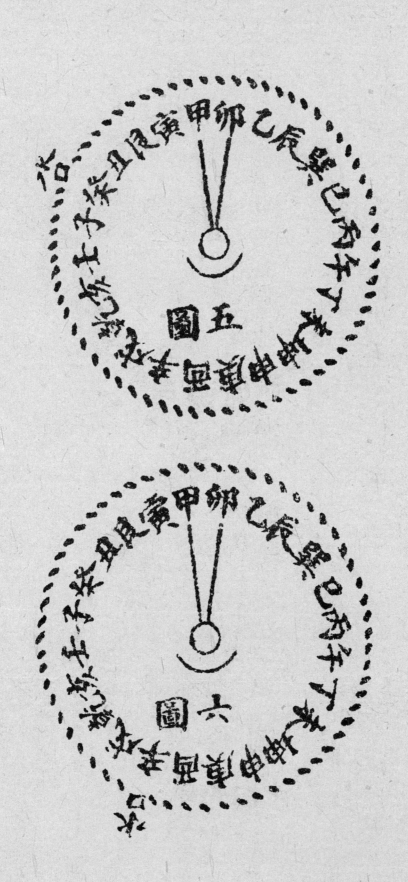

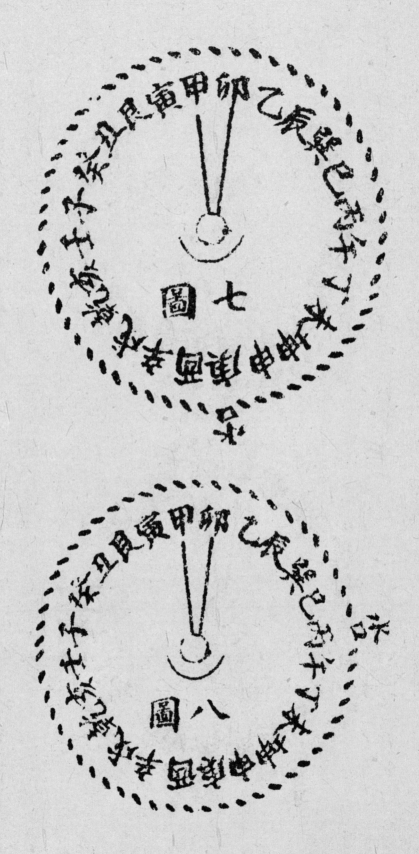

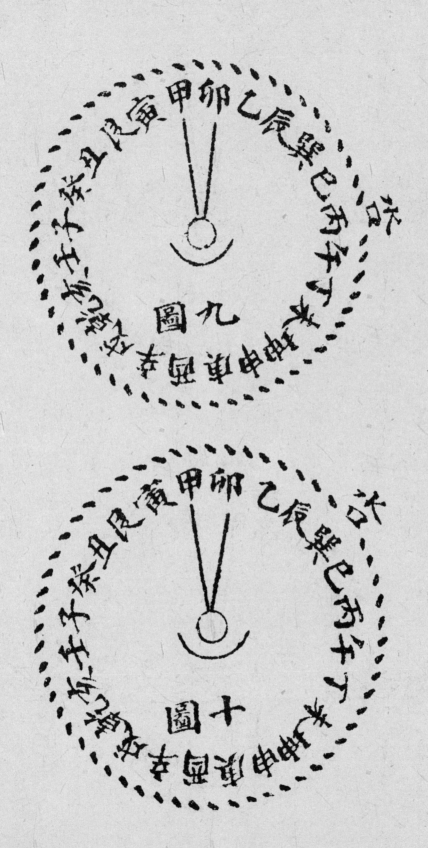

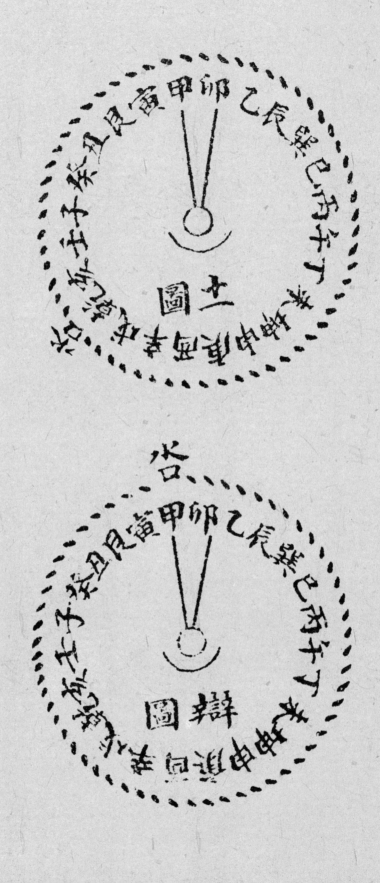

辩第十二图放水法

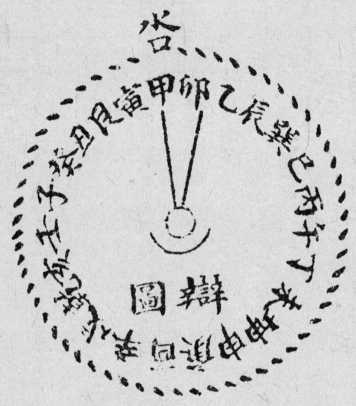

一图庚山甲向、酉山卯向。左水倒右出丁未方，为正旺向，名"三合联珠贵无价"。合杨公救贫进神生来会旺水法、玉带缠腰金城水法。大富大贵，忠孝贤良，男女寿高，房房相似，发福绵远。书云"亥卯未，乾甲丁，贪狼一路行"，即此向。

二图庚山甲向、酉山卯向。左水倒右，出乙辰方，为自旺向，合惟有衰方可去来杨公救贫进神水法。发富发贵，寿高丁旺，若艮水来朝，合三吉六秀向水法。

三图庚山甲向、酉山卯向。右水倒左，从壬字沐浴方消水，合"禄存流尽佩金鱼"。富贵双全，人丁兴旺。若稍犯子字亥字，大凶，不可乱用。

四图庚山甲向、酉山卯向。水出艮寅方，为冲破向上临官，犯杀人大黄泉。必丧成才之子，立主断绝，官词卖产，并犯软脚、风瘫、痨疾、吐血杂症。先伤二门，至于别房，大凶。

五图庚山甲向、酉山卯向。水出癸丑方，冲破向上冠带犯退神。主伤年幼聪明之子，并闺中幼妇少女。退败产业，久则绝嗣。

六图庚山甲向、酉山卯向。水出辛戌方，为冲破向上养位，主伤小口，败产绝嗣，犯退神沐浴不立向。

七图庚山甲向、酉山卯向。水出庚酉方，为冲破胎神，主堕胎伤人。初年间有丁财稍利者，久则败绝，此过宫水有寿无财，小房更不利。

八图庚山甲向、酉山卯向。水出坤申方，为情过而亢，功名不利，人多有寿，发丁无财，水不归库故也。

九图庚山甲向、酉山卯向。水出丙午方，为交如不及，犯颜回短命水。夭亡绝嗣，退败产业，多出寡居，先伤三门。此向有丁无财，有财无丁，发功名即夭亡，福禄寿不能相兼，年久败绝。

十图庚山甲向、酉山卯向。水出巽巳方，犯短命寡宿水。男人寿短，多出寡妇，败产乏嗣，咳嗽、吐痰、痨疾等症。先伤三门，次及别房。与死方消水发凶相似。

十一图庚山甲向、酉申卯向。水出乾亥方，为旺去冲生。虽有财而何为？小儿难养，富而无丁，十有九绝。先败长房，次及别房。

十二图庚山甲向、酉山卯向。右水长大倒左，从向上正甲字出，不犯卯字流去，百步转栏，合金局胎向胎方去水，谓之出煞，不作冲胎论。大富大贵，人丁兴旺；但内中间有寿短寡居。若非龙真穴的，不败即绝，不可轻用。

辩第十二图，庚山甲向、酉山卯向。若左水倒右，出向上正甲字，或当面直去，即变为生来破旺，又名牵动土牛。不作胎向胎方去水论，有丁无财，家道贫苦。

辛山乙向戌山辰向十二水口吉凶断法图

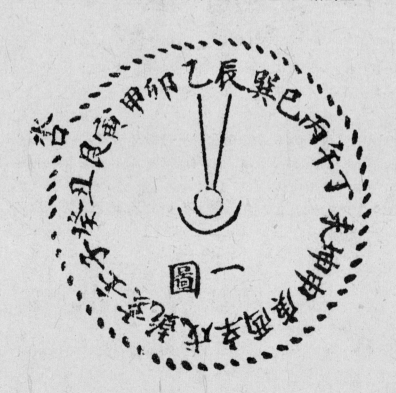

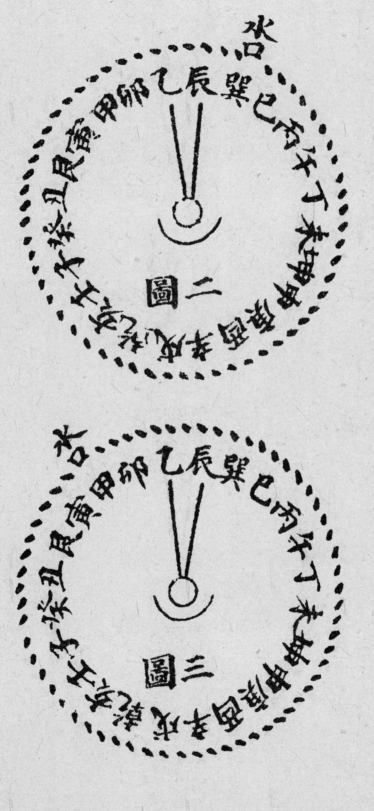

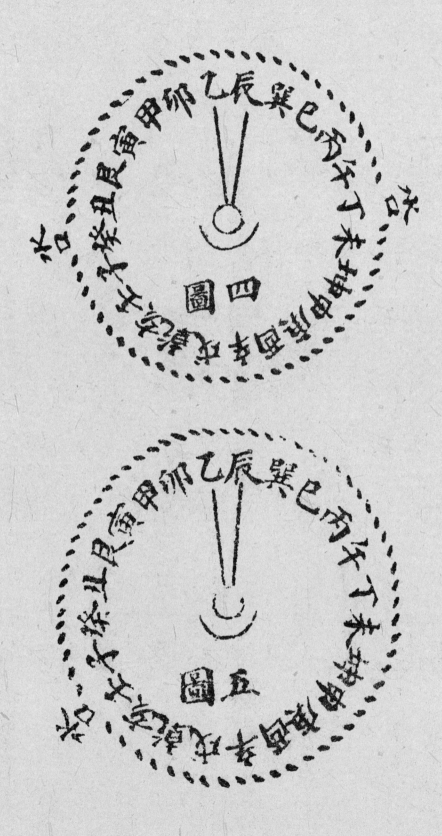

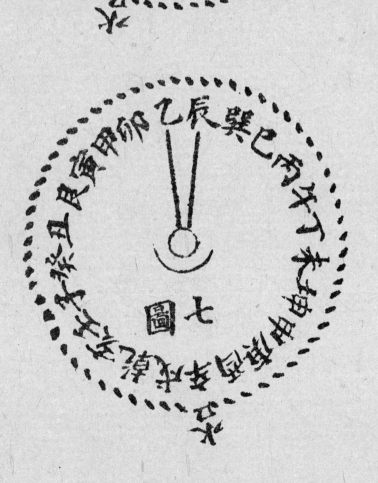

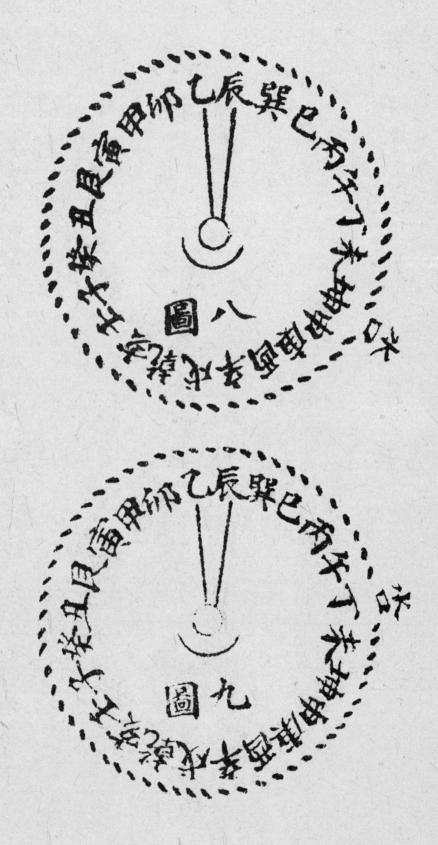

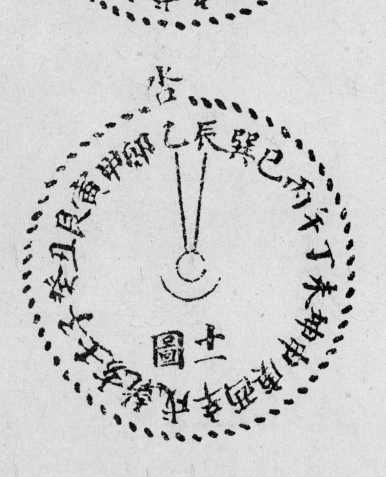

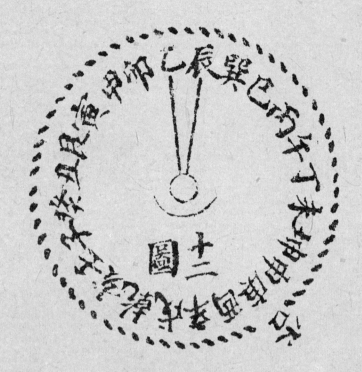

辩第十二图放水法

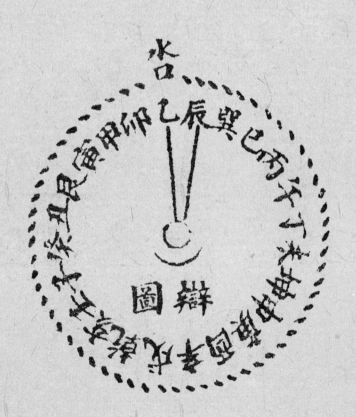

一图辛山乙向、戌山辰向。右水倒左出艮寅方，系正养向，名为"贵人禄马上御街"，丁财大旺，功名显达，发福绵远，忠孝贤良，男女寿高。房房皆发，三门尤甚，并发女秀。

二图辛山乙向、戌山辰向。左水倒右出巽巳方，为水局墓向，书云"乙向巽流清富贵"是也。发富发贵，人丁大旺，福寿双全。

三图辛山乙向、戌山辰向。水出甲卯方，冲破向上禄位，名"冲禄小黄泉"。主穷乏夭亡，出寡居。予验过无数旧坟，间有寿高者，有五六弟兄者，有乏嗣者，亦有为乞丐者。总之，穷困者多，发富者少。若辰字上有枪刀恶石，出暴人，好争斗行凶。

四图辛山乙向、戌山辰向。水出癸丑方，犯退神。初年发丁有寿，不发财，亦不发凶。

五图辛山乙向、戌山辰向。水出壬子方，初年间有发丁，久则寿短、小产、乏嗣、败产，不吉。

六图辛山乙向、戌山辰向。水出乾亥方。主退财不发，小儿难养，男女夭亡，乏嗣。先败长房，次及别房。

七图辛山乙向、戌山辰向。水出辛戌方，犯退神冠带不立向。主夭亡败绝。

八图辛山乙向、戌山辰向。水出坤申方。丁财日衰，甚则绝嗣。

九图辛山乙向、戌山辰向。水出丁未方，犯衰不立向，财丁不利。

十图辛山乙向、戌山辰向。水出丙午方，为情过而亢。予验过旧茔，间有初年发富者，或寿高，或寿短，或乏嗣，吉凶相半。

十一图辛山乙向、戌山辰向。左水倒右，从向上乙字出去，不犯辰字，又须百步转栏，主发富贵，但稍差即绝。

十二图辛山乙向、戌山辰向。乙水朝堂，左倒右，从穴后庚字天干而去，不犯酉字，名"禄存流尽佩金鱼"，大富大贵，福寿双全。此向平洋发福，山地败绝。

辩第十二图，辛山乙向、戌山辰向。若右水倒左，即从向上正乙字流出，为倒冲墓库；或当面直去，又为牵动土牛，书云"乙丙须防巽水先"是也，犯黄泉大煞，立主败绝。

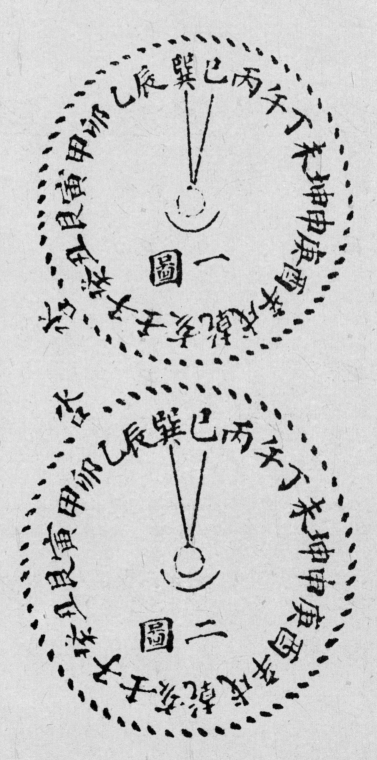

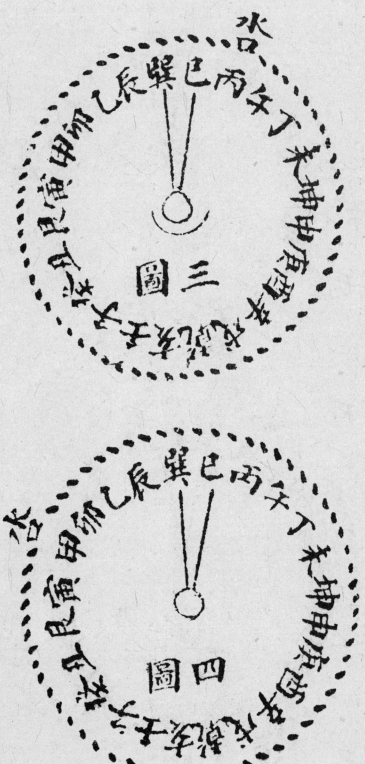

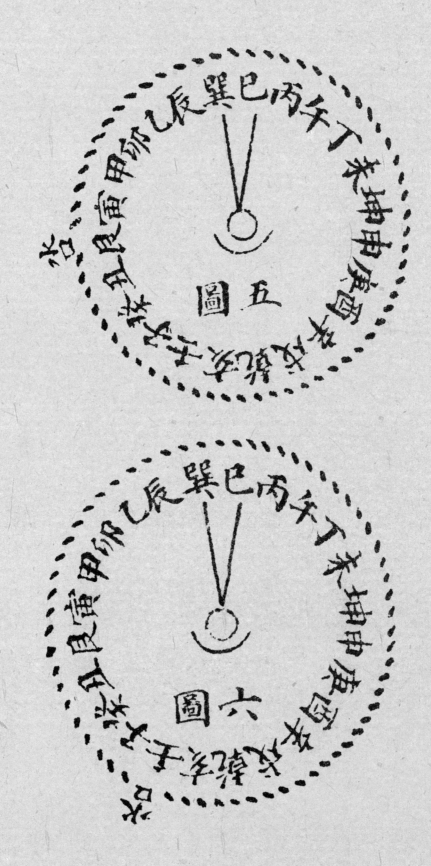

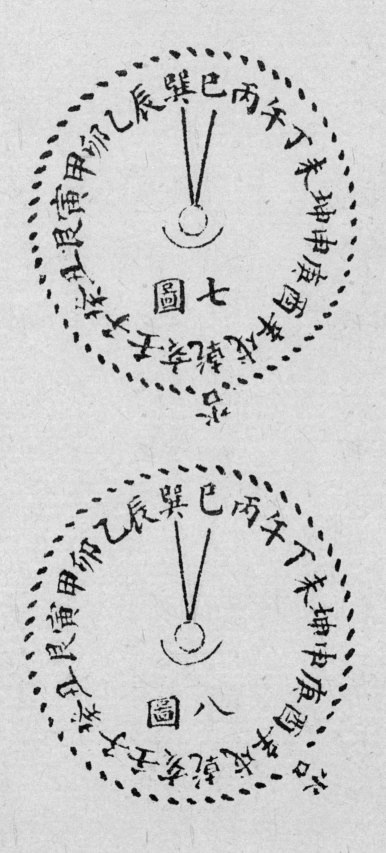

辩第十二图放水法

　　一图乾山巽向、亥山巳向。右水倒左出癸丑方，为正养向。合旺去迎生救贫水法、玉带缠腰金城水法。书云"十四进神家业兴"，主妻贤子孝，五福满堂，富贵双全，门门皆发。

　　二图乾山巽向、亥山巳向。右水倒出乙辰，为借库消水自生向。合杨公救贫进神水法，不作冲破养位论。主富贵寿高，人丁大旺，先发小房；龙砂好，亦有先发长房者。

　　三图乾山巽向、亥山巳向。左水倒右出丙午方，合文库消水杨救贫进神水法，书云"禄存流尽佩金鱼"，主发富贵，福寿双全。少差即绝，不可轻用。

　　四图乾山巽向、亥山巳向。水出甲卯方，为冲破胎神。初年间有丁财稍利寿高者，久则堕胎、乏嗣、贫苦，水不归库故也。

　　五图乾山巽向、亥山巳向。水出艮寅方，为情过而亢。初年发丁有寿，不发财，功名不利。

　　六图乾山巽向、亥山巳向。水出壬子方，为交如不及。短寿败财。

　　七图乾山巽向、亥山巳向。水出乾亥方，亦为交如不及。多主败绝。

八图乾山巽向、亥山巳向。水出辛戌方，犯十个退神，如鬼灵临官不立向，非败即绝。

九图乾山巽向、亥山巳向。水出庚酉方，为生来破旺，主穷苦。初年发丁，久则败绝。

十图乾山巽向、亥山巳向。水出丁未方，犯病不立向退神水法，又犯冲冠带。必伤年幼聪明之子，并损娇态妇女。

十一图乾山巽向、亥山巳向。水出坤申方，为冲破向上临官，伤成才之子，夭寿乏嗣，贫苦不利。

十二图乾山巽向、亥山巳向。右水长大倒左出巽，不犯巳字，百步转栏。大富大贵，人丁大旺，男女寿高。倘龙穴稍差，即犯败绝，不可轻用。

辩第十二图，乾山巽向、亥山巳向。若左水长大倒右，从向上巽字出去，即犯墓绝冲生大煞，立主败绝。不可误作生向当面水法论，须详辨。

禹碑文

徽宗泰岱禪主云事

大禹治水碑立岣嶁峰嶺龍文鳥篆非神禹而不能作

科斗篆

兩疏見機解組誰逼

亦漢時名人所作因其書體兩分故曰科斗

雁門紫塞雞田赤城

本亰錢名周之錢府或云以銘其金石故名之

金鉯亥

禍因惡積福緣善慶

始皇贄丞相斯诊神虑精深敛頭屈王罪且垂金

地理五诀卷八

山地平洋总论

山地属阴，平洋属阳。高起为阴，平坦为阳。阳阴各分，看法不同。山地贵坐实朝空，平洋要坐空朝满。山地以山作主，穴后宜高；平洋以水作主，穴后宜低。

书云："山上龙神不下水，水里龙神不上山。"盖山地阴盛阳衰，只要龙真穴的，气脉雄壮，即水法稍差，初年亦发富贵，"山上龙神不下水"，此之谓也。平洋地阳盛阴衰，只要四面水绕归流一处，以水为龙脉，以水为护卫，若得水神合法，消纳大小文库，即龙穴不真，亦发富贵，"水里神龙不上山"，此之谓也。

至于龙水配合二十四图，不论山地平洋，一样作用，惟立向分坐实朝空、坐空朝满耳。

平阳穴论

夫平洋者，一片皆水，而无山冈土岭也。水穴属阳，山龙属阴，山地穴后靠山，主丁旺寿高；平洋地则要枕水，方主丁旺寿高。书云："风吹水激寿丁长。"盖坐水如山，坐水尤宜反弓，如山之低地也。

平洋地多无起伏，凡是周围皆水，中间微高，水不到者，即是平洋。一突，始为奇穴。即落于高处，面前水绕抱归库，水外正向前，要一层高似一层，大发富贵。如立丙午自旺向，水出丁方，巽巳、丙午、丁未、坤申方要高，艮乾二方要低，穴后壬子方有水，横过要反弓，乃是真穴，大吉。如立养向，坤申、巽巳、丙午、丁未方高，乾亥、艮寅方低，主各房大富大贵。书云："平洋明堂低外高，长幼两房足富饶。"又云："平洋明堂高又高，金银积库米陈廒。"故穴前之水要眠弓，水外高则富贵，外低则败绝。书云："明堂低又低，万两黄金也化灰。"又云："明堂低又低，子孙穷到底。"至于平洋地贵人方缺陷，则宜补修，或土堆、房屋、庙宇、高塔，主速发科甲，盖平洋缺阴故也。如丙午向前后左右水皆从正甲字上出去，巽巳方，有高房大厦，是临官贵人，又系向上禄山，此处文峰高耸，功名最利。再土堆上或有庙字，名为赤蛇绕印，官居二品，翰苑鼎甲，文武全才。但出水不可犯卯字、寅字，犯寅三分，主乏嗣败绝；犯卯三分，主淫荡夭亡。平洋地此等水法甚多。

平洋龙最难识认，故云："平洋莫问龙，水绕是真踪。"水自左来，龙则从左；水自右来，龙则从右；有两水相迓处，即是过峡、束气；两水交合处，即是结作。"龙分阴阳两片取，水对三叉细认踪"，此看平洋之妙诀也。

平洋地，止许墓塚堆高，墓后不宜修土圈围城，有则不利于丁。若四面无水，只是一片平地，即以干流为水，以路为砂；高者为砂，低者为水。以村庄、乡场、市郡、房屋、庙宇、城墙等作案，作山峰。如或高或低，有土冈少岭者，不可误作平洋看，至若似平非平，似山非山者，须留心细察，万勿轻忽。

平洋地，若有沟渠流水，固能一见了然。设一片皆平而杳无流水者，又何以知其吉凶乎？法宜唤业主农夫，细问往日雨霁后，某处起水，众水由某处交合流去，即照此断验，万无一失。

平洋高一寸为山，低一寸为水，故云："平洋星辰眠倒看。"此之谓也。

平洋地补砂案贵人法

平洋无高峰，倘得一突，龙水配合，而临官方却无贵人者，宜照前法补修。倘若穴前无案，即于正穴前百步外添修土堆，或如玉几眠弓、峨眉三台、福星展诰等案，必发科甲。如在三吉六秀贵人方，更准更速。

平洋地砂法与山地不同，山地要立起看，平砂要倒地看。如两路夹一土角，即作旗鼓、刀枪、圭笏、仓库看，名为倒地文笔、倒地旗星。如有房屋、庙宇，亦作仓库、旗鼓、印星看，只要平洋起突，水归大小文库，与山地发达一也。

平洋地，穴前水要眠弓，穴后水要反弓。如坐眠弓，为裹头水，不吉；坐反弓为穴后低，个个儿孙会读书。穴之左右，众水皆归一处；后边渐低，前边水外渐高，穴上更高，即是大地，发福最久。

平洋地，龙不离水，水不离龙。龙得水而生活，必用坐空朝满法。或横坐龙，或倒骑龙。脚登来龙来水高处，头枕去水横水低处，合生、旺、墓、养、自生、自旺六向，能拨众水归库，亦不论倒左倒右、先到后到、逆转顺转，只要站立穴上，看见去水归库，即大发富贵。如有遮拦，发福不准。设立巽巳向，水从巽方来，转坤申、乾亥、壬子，出癸丑正库，或左边乙甲艮方合流癸丑出去，大富大贵，人丁兴旺，名逆转水法。何为逆转？生向宜右，水倒左，此是左水倒右归库，故曰逆转水法。如立丙午向，水从巽巳方来，由丙、丁、坤、庚、辛、乾转穴后壬、癸、艮、寅，出正甲字沐浴方，亦名逆转水法。总之，下左旋而右，宜右旋而左，即名逆转水法。大富大贵之家，类多此水，此之所历验甚准者，名"禄存流尽佩金鱼"，余可类推。

平洋地富贵丁寿四法

欲求丁旺，须立生向。生方高大，生水来朝，前高后低，穴星特起，生水归库，必发千丁。

欲求大富，须立旺向。旺方高太，旺水特朝，朝水一勺，可以致富。明堂前要聚蓄，故云："明堂如掌心，家富斗量金。"穴前要高，须得眠弓案，故云："伸手摸着案，积钱千万贯。"下砂要逆水，"逆水一尺可致富。"去水之旋要归库，故云："要得富，财归库，"盖财即水也。

欲求大贵，临官方要秀峰高耸、临官水特朝，或聚蓄，驮马贵、坐山贵，向上荐元峰透出，穴星特起甚高。若低小则无力，不发大贵。诸贵人若遇三吉六秀方，必发翰苑。还要坐空朝满，水不归库者不准。

欲求寿高，气脉雄壮，前高后低，枕大水，水即山也。天柱高而寿等彭祖，穴后为天柱，水要归库归绝，或乾方有池塘，或有水沟，俱主寿。若病死消水与交如不及，则无寿矣。

平洋地，以瓦窑、砖窑作贵人，在驮马方，为催官贵人，又为烟墩，发贵最速。在向前为秉烛，主出按察御史或兵部、刑部等官。小者如司狱、武职、刑名之类。若在丁字上，主由典吏出仕。若在丙、午、丁三字上，准许独占鳌头。

平洋地最宜逆水砂，盖平洋水多直流直去。有逆水砂，则去水必是之旋，又云："收尽源头水，买尽世间田。"又名刀枪砂、进田笔、倒地笏，有此砂，必有真穴大地，再得水法合局，文武齐出，富而且贵，善美尽矣。

平洋地最吉者，八干有朝水，则地势必高，合朝满之法。向后而去，必是低陷，又合坐空之法。书云："若知为官富厚，定是水缠元武。"故曰朝水为最吉。

平洋地最美者，金城水，眠弓案。金城水主富，眠弓案主贵，兼出女秀。又合穴前层层高向之法。

平洋地，合大元空五行、十四进神水法者，断无不发。但生、旺、墓、养天干、地支、五行不同，有合元空者，即有不合元空者。予验过无数旧茔，合元空固发，即不合元空而合十四进神者，亦无不发。可见杨公之水法，乃诸水法之祖也，山与平洋皆宜遵之。至若元空，惟平洋则可，如用之山地，则属影响矣。

平洋地无可捉摸，惟杨公九宫水法，应验最速。"人得九宫水，断人祸福灵如鬼。"若单看水法，而毫不知坐空朝满之法者，亦不甚验，二者须并用之。

平洋地乾、坤、艮、巽方有水特朝，或系生方，或系临官方，归库而去，房房皆发，长房更盛。若从寅、申、巳、亥地支特朝，主长房美中不足，或长房长子夭寿，多凶。书云："寅申巳亥长零丁。"即此是也。

平洋甲、庚、丙、壬四旺水特朝归库，大发富贵，二门尤盛。若从子、午、卯、酉地支上来，主二门受害，或夭折、绝嗣、凶死。盖犯"子午卯酉中男杀"故也。

平洋地，乙、辛、丁、癸水特朝，在衰、养、冠带方，主发科甲，出神童，中元少男先发，所谓"乙辛丁癸少男强"是也。若从辰、戌、丑、未来，主小房美中不足，书云："辰戌丑未少男殃。"若系不吉之方，再加以斜水、斜路、探头山，仕官之家，亦出盗贼，皆是此病。盖辰戌丑未为四魁罡，其性最暴，又是太阳出入之所，名"天罗地网方"故也。

以上甲、庚、丙、壬、乙、辛、丁、癸、乾、坤、艮、巽十二字俱属阳，主动，在吉方，宜有水来朝。若在水口，宜从此十二字去水，名"天干放水"，有吉无凶，何也？天一生水，书云："万水尽从天上去，"即是此意。子、午、卯、酉、辰、戌、丑、未、寅、申、巳、亥十二字属阴，主静。若在吉方来去，皆为流动地支，虽发富贵，主美中不足，若在病、死方，主反棺倒椁，疯疾乏嗣，贫苦寿短。若端在辰、戌、丑、未四字上，来水为流动黄泉，去水为冲动黄泉，若停蓄静照穴，为四库黄泉。虽归库合局，发富发贵，亦主美中不足，或遭刑戮大祸；若不合局，败绝必矣，岂但刑戮已哉！如十二宫步位稍有恍忽，断验不准。

平洋贵人禄马论

平洋与山地不同，山地要山峰之贵人，平地不然，面前有凸是贵峰，无凸有水，亦作贵峰论。有山论山，无山论水。水池即为山峰，小沟即为文笔。

如丙午向，从酉方上来水，到穴前湾抱，流入巽宫，朝甲字之元流出去，巽上、丙上、丁上此三处有三道小水沟，或小河，或水洪，或干流水，皆作眠弓案。外插三峰，又作三台看、笔架看，丙、午、丁秀拔论。水自南来，必是南方高。立丙午向，水出甲字，合"禄存流尽佩金鱼"。穴前高，又合目讲师"坐空朝满"之法，必主大发富贵。以贵人论，巽巳为临官贵、坐山贵、六秀贵、禄山贵，一小沟为四贵人，乃为真贵人也。又合"临官位上水聚积，禄马朝元喜气新。"丙上有小沟名帝旺水朝堂，合"丙壬到局，身挂朱衣"，又合"帝旺朝来聚面前，一堂旺气发庄田。官高爵重威名显，金谷丰盈有剩钱"。又为文笔、文峰。丁上小沟，合"衰方管局巨门星，学堂水到发聪明"。丁为南极星，又为文星，故主文人济济，"春秋祭丁"即此意也。午为天马，有天马山，催贵最速。此局合金局丙午向沐浴消水，用向上五行看，从艮寅起长生到甲是沐浴出水，去为文库消水，大发富贵。出辰为冠带，巽巳临官，丙为帝旺，丁为衰方，不作病死过堂论。余向类推。

自旺向禄存消水贵人峰禄山现水法图

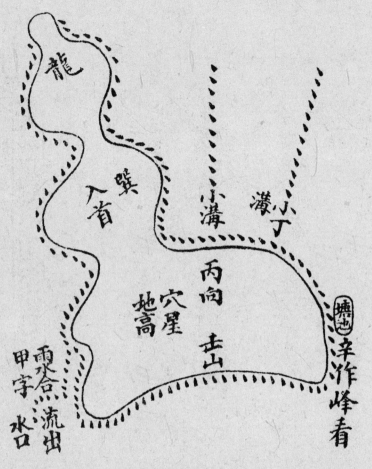

坐空朝满，旺龙入首，临官帝旺归文库水法。

此图是金局，甲是金之胎方，可放水，用向上五行，又合沐浴消水。巽龙入首，穿珠束气，结坐空朝满，倒骑龙穴。周围两水合流出甲字，立丙午向，艮为生，甲为沐，乙为冠，巽为临，丙为旺，丁为衰，俱是吉水。巽龙宜见辛峰，吉上有池塘，为巽荐辛。天乙、太乙星结穴，水归文库，主翰苑生香。又得丁水朝堂，主文人济济。面前巽、丙、丁皆有沟溪，又为笔架三台，联登科甲。巽龙见辛峰，必发魁元。穴星高，为平洋一凸。凡是平洋无干流水、活流水，只要站到穴上，看见两水夹出之处，俱照此图取贵人，不曰别局而曰金局者，以水口定局，不以向立局也。倘站立穴上，不见水口，或砂与树木、房屋遮拦，不见水口，则吉凶不应。门内方为我用。凡平洋地全凭内水口，不可贪外大水口，外水合更好，外虽有不合，应远年行到外堂水运时方准。

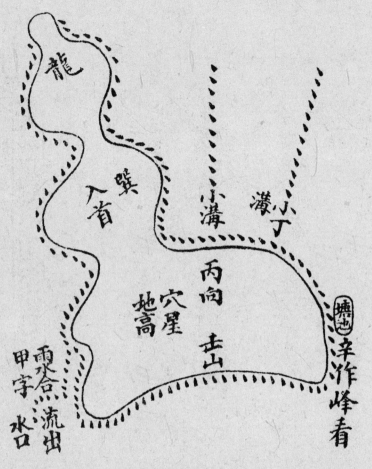

开挣展翅倒骑龙逆转水法旺龙配生向归库之图

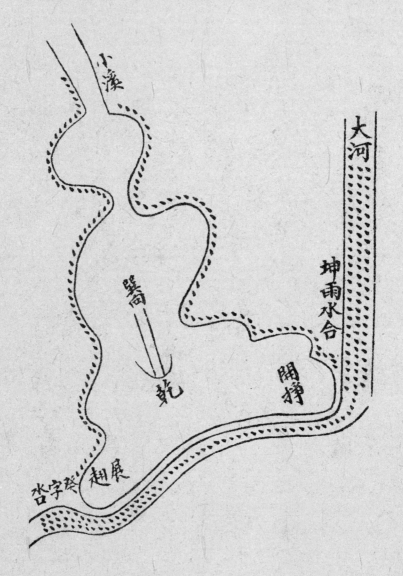

坐空朝满，主寿高丁旺。

　　此图是金局逆转水法，止用平洋，收巽、巳、丁、未、坤、申、庚、酉、辛、戌诸吉水，逆流倒转归正库，大发富贵，人丁兴盛。开挣展翅，出人性刚好胜，能作能为，与众不同，地气使然耳。看平洋地，只要立穴上看水口，不论逆转顺流，只要拨归大库、小库以及文库，俱主大发。别局类推。

丙午向花假地大黄泉水法图

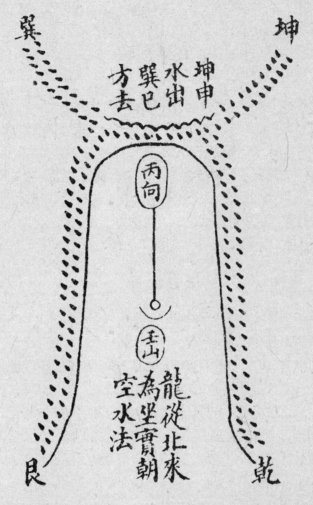

此图不合目讲师"坐空朝满"法，又不合杨公元空五行、十四进神水法。虽有乾、坤、艮水，壬、亥龙，葬不合法，发大凶。立丙向，右边坤申、庚酉、辛戌、乾亥，俱是病、死、墓、绝水过堂。从向上巽巳临官方放水，为冲破临官，犯"乙丙须防巽水先"黄泉大煞，立主败绝。水之至凶者，莫过于此。前面水从坤出巽，似反不反。出巽方斜流无情，故曰花假。

平洋水多直走，去水之元，乃真结水之元，即是砂环水抱，又有种逆结龙，书云："返身逆结涨潮水，不论丁砂美不美。"只要水得聚蓄，即主大发。又曰："好地多是无下砂，蒙昧世人不识得。"怪穴多有此结作。总而言之，以之元水口不通舟为第一。

平洋地，水多不能归流一处，只要拨生旺水归库，一砂一水亦主大发。

平洋天罡水最凶，断不可犯。倘有辰、戌、丑、未天罡水照穴，或去或来或停蓄，俱主不吉，不是反棺倒椁，即主败绝，或夭寿、刑戮诸事，美中不足。即于茔不远不

近之处添修墙屋，或堆土岗遮拦，即可免祸。若形势好，水法合，忽而遇凶者，多犯天罡故也，主三房多不利，辰戌丑未，主小男殃。

平洋地，戌、乾、震、兑水临穴，非目盲咽哑，即疯疾缠身，男丁跛足，妇女短寿。

平洋真诀

平洋真穴何处逢？坐空朝满倒骑龙。能将生旺拨归库，万代子孙俱兴隆。

古今讲地理者，不下数百家，谈山地则津津有味，至平洋而俱无成见，惟目讲师著平洋坐空朝满之法，是为平洋之祖。然虽百发百中，犹有未尽善者，盖平洋以水为主，水法尚未讲明。至我朝原真彻莹老师，于水法毫无遗漏，彻底清白，断验如神，真杨曾再世出也。予于平洋覆验二十余年，遵二公平洋之法，断吉凶祸福，丝毫不爽。今所著之平洋，皆自阅历试验中得来，非关门著书者比。有心平洋者，须于原真平洋留心试验，则风水之学，庶乎近焉！

五言金石①

欲识平洋地，须分满与空。拨水能归库，富贵世兴隆。

真假龙何辨？穴突看分明。众水归一处，中高是真形。

龙真穴已的，犹宜看贵峰。临官为最要，位必至三公。

平洋拿龙法，两水绕土坪。大水交合处，方许是龙真。

左属长宫房，后高前又倾。别房终有损，长子祸先生。

右边属小房，前低后又昂。夭寿并绝败，幼子祸难当。

前低贫又贫，后高绝人丁。前后中房站，败绝祸必生。

前中左右低，各房穷到底。后中左右高，家家人稀少。

房分要均匀，三面高处停。中间并左右，兄弟必连登。

状元与神童，坟后左右空。七岁能作赋，个个饱学翁。

兄弟皆败绝，莹复两边高。前堂又倾卸，葬后卖仓廒。

高寿知何定，脑后中宜空。横水要长大，其形水反弓。

富贵又绵远，平洋如何看？本穴已合法，水外重重现。

平洋贵峰稀，临官宜秀丽。若得高耸起，翰苑指日至。

平洋总要诀，朝满坐后空。家家合此法，富贵又兴隆。

凸穴不误人，只要合水法。十坟发九坟，家家尽荣华。

空满不合法，十莹九莹穷。总有好水法，富贵总是空。

① 直看平洋。

目讲禅师平洋诀

平洋造穴与山分，时师无度总关门。千葬千坟并万冢，绝杀千家万户孙。

江湖河海号平洋，风水真传各有行。避风避水真绝地，风吹水激寿丁长。

山属阴兮洋属阳，高起为阴低是阳。山陇藏风为真穴，风吹水激贫夭寿。

平洋明堂高又高，金银积库米陈廒。平洋穴后一尺低，个个儿孙会读书。

平洋左右两边低，兄弟两个做尚书。平洋明堂低外高，长次两房足富饶。

平洋明堂如掌心，各房家富斗量金。平洋明堂低又低，万两黄金也化灰。

平洋坟后高压冢，各房退败人绝种。平洋左右高压穴，兄弟两房人必绝。

平洋右低左边高，逢高败绝低富饶。水外高富低败绝，山与平洋反复推。

平洋穴法共三十五图

高田无河穴左高，长房子绝徒劳劳。穴右若是低一尺，二房多子福滔滔。

穴左高田鼻梁地，长房拐脚白眼眊。穴前向高进金银，穴后高地绝子孙。

平洋地总要坐空朝满，穴前高，穴后低。穴要高起，八面风吹，水不论顺流逆流，只要归库，与山地反看是真诀。

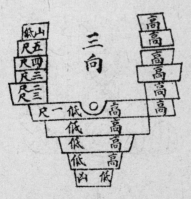

穴右田地高又高，二房贫穷大难熬。穴右田地二尺高，二房败绝也不饶。

穴右田地渐渐高，二房男死留阿娇。穴右后高厚且肥，二房蟆蛉冢边啼。

明堂偃月右边低，二房无饭又无衣。穴前明堂右边高，二房孤寡是富豪。

穴后左边节节低，长房高寿珍珠积。穴左之田步步低，长房丁旺比陶朱。

穴左三尺四尺低，长房有子做尚书。穴后之田清洁低，各房富贵管三妻。

穴左霎时三尺低，长房子孙杀三妻。穴前明堂右边高，长房富贵置仓廒。

穴左河边隔三丈，长房子孙做卿相。

金钩挂月左旋形，长房三代做公卿。

穴左田渐低，长房做尚书。

穴左三尺低，长房杀三妻。

穴左低近河，长房便登科。

金钩挂月右旋形，二房子孙做公卿。

穴右田渐低，二房做尚书。

穴有三尺低，二房杀三妻。

穴右近长河，二房便登科。

穴右河边三丈隔，二房做侯伯。

穴左天柱高又高，长房命同颜回夭。

穴右天柱低有风，二房必定出寿翁。

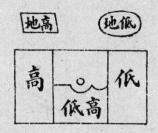

穴左坟后有低地，长房子孙百寿余。

穴左坟边一田高，长房子孙必寂寥。

穴左坟前一尺高，长房子孙置仓厩。

穴右坟后一田高，二房子孙夭难饶。

穴右坟边一田低，二房丁旺不须疑。

穴右坟前一地低，二房必定少食衣。

穴左天柱低有风，长房定出百岁翁。

穴右天柱高又高，二房寿短夭难煞。

河边小穴向朝河，离河一丈五尺多。

葬法须要照式点，子孙一举便登科。

河边小穴向朝田，一丈五尺离河边。

点穴务要依式点，子孙富贵永绵绵。

第一要识人家富，明堂管财库。面前仓库朝，世代足富饶。

穴前左右两短浜，亦可作仓库看。

穴左一丈一土高，长房拐脚白眼眊。

穴右无丈又不高，二房好眼少蹊跷。

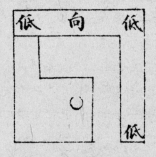

时师不识捶胸地，低则如人手拭泪。

有人扦葬此等形，哭子丧明家业退。

穴左土高润，可卜长房绝。

穴右尖且小，人财两旺好。

案砂两边尖，主讼终不了。

又如反弓形，定主外边倒。

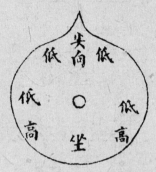

穴前尖嘴低又低，房房退败无食衣。

穴后高田藏纳气，各房败绝走东西。

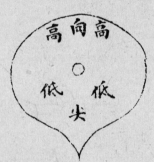

穴后低田被风吹，长二两房寿百余。

穴中左右两边低，长二两房丁旺宜。

穴前明堂高外高，长二两房金宝奇。

左执笏，长房中丞出。

右执笏，二房御史出。

左右执笏，即水笔现也。此图隔河之水来朝，大吉。

右捶胸，主人命军徒。

右捶胸，长儿人命凶。

穴左水笔去一截，长房倒路无棺椁。穴右亦然。

穴左水排峰，长房做三公。

腰肋隔河有一短漕，其穴方真，笏得盖砂外冲者，大旺。穴左边如笏笔漕尤妙，如箭者大凶。

泼穴扇向外，生人见退败。

明堂扇子仰，遭宫入法场。

明堂扇子角，遭官家退落。

穴前直田塍，主生拐脚儿。

穴左后田塍，主有白眼儿。

穴右亦然。

穴前泼火扇，子孙做都宪。

堂外有高地者，亦吉。

穴左田嘴低，长房发三公。

穴左田嘴高，长房福滔滔。

穴右田嘴低，二房寿期颐。

穴右田嘴高，二房家富饶。

穴左天柱渐渐低，长房寿及百岁余。

穴左樟边渐渐低，长房子孙旺又奇。

穴左坟前高又肥，长房家富真无比。

穴右天柱土又高，二房寿夭苦无聊。

穴右坟前土尖低，二房子孙无食衣。

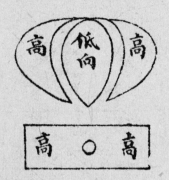

穴右墩边高又肥。二房子孙苦式微。

穴高扇子明堂低，葬下中子十年余。

长小两房衣食足，只愁久后惹灾非。

如高地面朝外者，吉期内者凶。

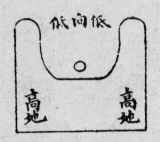

穴后高夭低寿长，左长有二断两房。

穴中左右不通风，长二两房绝了宗。

时师不识平洋诀，坐高向低为正穴。

若还有人扦葬此，后代儿孙必主绝。

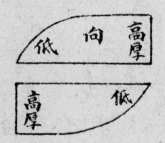

穴左天柱土又高，长房寿夭定难逃。

穴左樟边土高厚，长房无子绝了后。

穴左案上尖又低，长房无食又无衣。

穴右天柱渐渐低，二房子孙丁百余。

穴右明堂土高厚，二房富足子孙豪。

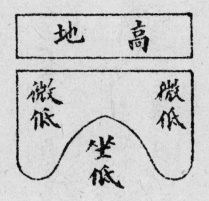

穴后低田一片空，长二两房寿老翁。
穴中左右两边低，长二两房子孙余。
穴前明堂一地高，长二两房发富豪。

穴后低田一片空，长二两房寿老翁。
穴中左右两边低，长二两房子孙余。
穴前明堂一地高，长二两房发富豪。

穴左坟前出阵旗，长房充军定不疑。
穴右坟前进来旗，二房发科天下知。

形如螃蟹一莲花，正穴能扦贵可夸。
河边偏穴多生气，子孙科第永无差。

穴右河湾隔三丈，二房读书登金榜。
穴前播米渐渐低，年来看看无食米。
穴后坐土节节高，长二两房夭难逃。

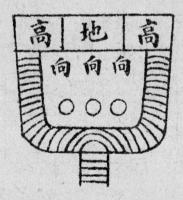

穴后河水直来冲，长二两房位三公。
左穴傍着左漕扦，长房黄甲御炉边。
右穴傍看右漕扦，二房衣锦出江旋。

穴左反弓无情意，长房倒路鬼相欺。
穴左田塍二丈离，长房多女子孙稀。
穴右反弓有情少，二房子孙家内倒。
穴右田塍五丈离，二房丁旺子孙余。

穴左眠弓护砂多，长房富贵又登科。
穴右田塍仅二丈，二房只女少儿郎。
穴右护砂眠弓转，二房富贵君王选。
穴右田塍五丈多，长房丁旺子孙伙。

穴后低逼者富贵，穴后风来者发福。

外高内低号掌心，时师错认压胸襟。
吉人得葬此形穴，富贵成家万万春。

穴后河水直来冲，长二两房富贵同。
左穴右河漕头安，长房子孙做高官。

大唐黄妙应先师地理神经[①]

论相地法

经云：凡看山，到山场，先问水。有大水龙来，长水会江湖。有小水龙来，短水会溪涧。须细问何方来，何方去。水来处是发龙，水尽处龙亦尽，两水合才是尽。或大合，或小合，须细认。善知识，何以相？龙神上聚，登高相之；龙神下降，就下相之。穴土位中，对面相之；水去水来，侧身相之。砂左砂右，移步相之；后应前朝，转睫相之。眠彼堂，逼周遭，广野果，尔俱合，乃论阴阳，定向首，稽气候，正方隅。形势符，方位合，斯全吉。阙形势，不可葬。失方位，减福力。善知识，此语柴。

论　龙

寻龙法，筑祖宗，筑父母。祖宗所居，极高之方，火星所结，顿起楼殿，漫天水星，与渠相映，曰水与火，乃成既济。父母所居，中高之方，金星所结，爰有三星，内外相照，一父一母，是为对待。龙自此出，自此退卸，自此转挽，十里五里，三里二里，才是行龙，才可结穴。若从大山便落一节，两边龙虎，此为假穴，何以故？不贯顶也。认得真龙，真龙居中，后有托的、送的，傍有护的、缠的。托多，送多，护多，缠多，龙神大贵、中贵、小贵，凭这可推。行龙的度，人身相似，一开两手，分八字，抽胸膛，直前去，身正的，身歪的，偏左的，偏右的，叠串的，倒转的，趋下的，趋高的，变化多端，汝谛汝谛。八个相法，相何等相？二十四形，形何等形？九

① 三字经。

大变星，星何等星？分富贵贫贱，三样落法，自中而落，自肩而落，自腰而落，三落者，各分枝，各分叶。中落，上肩落，次腰落，又次到尽处，方好好辨五势，龙北发朝南来，为正势；龙西发北结穴，朝西发南作朝，为势；龙逆水上，朝顺水下，此乃逆势；龙顺水下，朝逆水上，此乃顺势；龙身回顾祖山为朝，此乃回势。五者结穴，有逆顺五局，以逆为贵，顺则减力，势之顺逆。论大江水，正、侧、顺、逆，祖山之水皆可到堂。回势既远，盖砂障隔。祖山之水难以到堂，但势盘旋兼水环绕，虽不到堂，其力反重。既得势了，便看水口，兼看下砂。俱在逆取，不向顺裁。逆势者，情得水无下砂亦吉地。顺势者，无下砂得近案乃可取。顾祖者远为优，近不如，何以故？远者龙长，得水为多；近者龙短，得水为少。龙犹树，有大干，有小枝。干长大，枝短少。干为营，枝为卫。论低昂，何轩轾？若得水，咸可用。枝干上，有疑龙，须细论。山双行，水居中。水双行，山内拥。水界龙，龙便止，何以故？气行地中，是曰内气。水流土上，是曰外气。外气界截，内气上聚。支中祖脉，土脊是脉。陇中头骨，石脉是骨。遥遥是势，迤迤是形，势来形止，生气可乘。龙欲其聚，不欲其散。龙欲其止，不欲其行。散余有聚，行余有止。得地之纪，何知是聚？城郭是聚。何知是止？结作是止。陇龙属阳，其气浮如，最怕风吹。支脉属阴，其气沉如，不怕风吹。何名峡山？断续处是。两山扛峡为峡之吉，风吹水射峡是以凶。有正出的，有偏出的，有左出的，有右出的，有转回的，有正出偏过的，有偏出正过的。此等峡，穴如之。欲得穴，先推峡，即这峡，穴可明。两样地，十样过，宜细认。论向首，字对字。看何龙，作何向。看何峡，作何坐。因长短，结远近。认得真，穴便是。龙神博换，从大博小，从高博低。断了断，乱了乱，穴必嫩，不曾断，不曾乱，便丑样，遇凶星，须博吉，方可用。不博吉，若要用，间星法，流星法，须详认。顺制逆，逆求顺，不晓得，生恶业，胡可用？龙穿帐出，厥力乃重。若含金，若含水，这帐为上，绕水为下。两角有带，这帐为上，下垂为中。穿胸的帐，这帐为上，穿角为下。帐下贵人，这个为上。若居帐上，这个为下；左关右轴，这个为上。边有边无，这个为下。灵泉养荫，异骨奇毛，皆能证验。欲辨穴，先辨龙。不识龙，胡识穴？得真龙，穴有病，可医修。若龙贱，修无益。但这龙，众人母，诞贵儿，在何方？须细认，勿因龙贵，妄认孀穴。汝见龙形，当知穴形。莫待临穴，乃尔识真。有飞龙、蟠龙、舞龙、踞龙、奔龙、惊蛇的、龙，平冈、嵯峨、尖射、乱杂的、孤秀的龙，凡十样，相穴状可知。或结弓龙，或结眠龙，或结鸾凤，或结狮象，或结马驼，或结弓剑，或结星月，或结将府，或结凶坛，或结营寨，或结神观，宜细论，要博推，即后龙，分年代，看何龙瞻何属。审星宿，问方隅，亥、艮、兑、巽、丙、丁、辛、庚、巳，龙之吉，法宜扦。壬、子、癸、震，亦中。论合穴，亥龙向，巽丙丁。艮龙向，丙庚丁兼辛巽，合星元。兑向艮，卯巽丁。巽之向，亥艮辛。丙龙向，亦巽辛。丁之向，亥艮临。辛庚向，巽卯艮。巳与亥，对宫扦，壬之向，惟坤乙。子癸向，俱午坤。卯之向，庚辛位。此龙穴，俱合

贵。寻龙者，认星峦，望龙气，定龙脉。何者来，何者去，考方位，注真气，加制伏，方得利。论龙神，详且末。有星垣，会者稀。识全局，知大地，有紫微，有太微，有五市。天虹来，天马至，古名都。眠不眠，高著目，锲心记，诲汝龙，龙如是。

论　穴

善知识，龙格下，有穴星。或金星，或木星，或水星，或火星，或土星，此为正。有高圆金，有矮方金，有金带水，有土带金，俱为金吉。金而带火，金而带木，水而带荡，火而带焰，俱为凶星。有变样的，无龙虎的，有龙无虎的，有虎无龙的，左侧的，右偏的，左高右低的，右高左低的，开口的，不开口的，垂乳的，不垂乳的。百十样子，或睡卧势，或犬坐势，或耸立势。睡者身仰上，气下行，穴宜下。坐者身隐曲，气中聚，穴宜中。立者身高耸，气上行，穴宜上。五龙作穴，横、直、飞、潜、回，穴变多岐。高忽为低，或低而高，北忽行南，亦西而东。有闪走的，有斜飞的，有背水的，有临岸的。穴有常的，亦有在的。常者如之，在者殊形。有结水中的，有结石中的，有散平地的，有现山脊的，有藏田心的，有逆跳翻身的，有斩堂截气的，有凭高攻势的。虽多端，要证佐，要得水，故曰：地理万卷书，总总是太虚。个中四个字，一个是真如。上数穴，皆奇状，皆怪形。宜用乐，宜用鬼，宜开堂，宜取水。审所宜，勿失一。认穴法，何者真？何者假？山水向，是为真；山水背，是为假。何者生？何者死？风藏水逆，气聚是生；风飘水荡，气散是死。龙逆水，方成龙；穴逆水，方得穴，何以故？龙得水，在势逆；穴得水，在砂逆。龙将入首，逆转收水，方得成龙。穴将融结，下砂逆水，方得成穴。穴局正偏大，宜细认。堂似弓，穴似箭，朝似的，把弓箭，执两勹，比对的，方调匀，发必中，此可验。比对处，有明暗。明可见，暗不见。但正处，常在中，定穴左右，只在乘气，只在食水。龙左气右，龙右气左。气若归左，砂便抱左；气若归右，砂便抱右。左扦者，乘左气，食左水。右扦者，乘右气，食右水。穴有高的、低的、大的、小的、瘦的、肥的，裁制要得宜。高宜避风，低宜避水，大宜阔作，小宜狭作，瘦宜下沉，肥宜上浮，相度妙，在一心。穴里立立，何以省得？审阴阳，定五行，决向背，究生死，推来历，论星峰，看到头，论分合，观明暗，核是非，察缓急，慎饶减，知避忌，精巧拙，定偏正，审隐露。上乘金，下相水，中穴土，旁印木，外藏八，内秘五，不离隐约，一圈之中。这一圈，天地圈，圆不圆，方不方，扁不扁，长不长，短不短，窄不窄，阔不阔，尖不尖，秃不秃，在人意见，似有似无，自然圈也。阴阳此立，五行此出。圈内微凹，似水非水；圈内微起，似砂非砂。分阴分阳，妙哉至理！上有分，分而合；下有合，合而分。阴不离阳，阳不离阴。阴来阳受，阳来阴受。大阴阳，小阴阳。大交度，小交度。大分合，小分合。自一至九九，而九九皆阴阳妙也，五行妙也。善知识，知之乎？不知乎？这阴阳，有聚散，何以辨？上小下大，是为阴脉，中微有突；上大下小，是为阳脉，

中微有窝。阴气在里，厥脉沉如；阳气在表，厥脉浮如。高低之法，瞻前顾后，观左应右，依心为准。左一步，右一步，前一步，后一步，想一想，看一看，他是我，我是他，不要忙，不要乱，不可露，不可陷，案中准，砂中验，眉上齐，心上应。浅中深，深中浅，最难辨。气有浮沉，土有厚薄，晕有大小，翼有高低。土中痣，切须忌；土中瘢，切须忌。穴局圆洁，是为全吉。出直现尖，须力避却。一边直，一边尖，神煞露，法宜盖，高处穴也。左右低，带尖直，神煞露，法宜落，低处穴也。左尖直，右而九；右尖直，左而九，神煞偏，法宜避，下侧穴也。若认龙点穴，即善男信女，身到头来。龙格下顿起星峰，为男相。阳中阴，须有窝。有少阴窝，晕中韭菜窝是；有大阴窝，晕中锅底锅是。若阳龙，下阳穴，主死别，与生离。龙格下即结穴，此女相。阴中阳，须有泡。有少阳泡，晕中微结块。是有太阳泡，晕中见乳泡是。若阴龙，下阴穴，主风声，且破家，作之法，审缓急直斜，审长短高低，审阔狭浅深，审单双偏正。脉缓高穴，脉急下穴，脉直偏穴，脉斜正穴。皆少阴作也。脉短，从头分之；脉长，从中分之；脉高，露顶就之；脉低，凑足就之。皆少阳作也。脉狭，当心而下；脉阔，取气而下；脉深，揭起就高；脉浅，浮上就气，皆太阴作也。脉单而虚则就其实，脉双深长则取其短。脉之正者当侧受之，脉之偏者当正受之。皆太阳作也。穴之病，急须知，首乱石，身浪痕，臂低折，胸走窜，水断臂，水割腹，唇上缺，嘴上尖，胸肥满，皆穴病。轻则整，重则弃。去水地，最可忌。龙虎窜，最可忌。穷龙无案，此亦可忌。孤龙无朝，此亦可忌。穴有贼风，当避则避。明堂低小，当培则培。相其轻重，细加裁剪。智者步龙，巧者得穴。得穴步龙，得者十八。步龙得穴，得者十一。气不和，山不直，不可扦。或奇致，土隐中，法宜扦。气未止，山趋走，不可扦。或腰结，或横龙，法宜扦。龙未会，山而孤，不可扦。落平洋，水营卫，法宜扦。气不来，脉断续，不可扦。自然断，断了断，法宜扦。气不行，山垒石，不可扦。或异骨，土隐中，法宜扦。五吉星，可取用。四凶星，勿妄裁。博好龙，迎好水，凶化吉，理须精。论五星，辨贵贱。论博变，辨祸福。论形体，辨吉凶。合阴阳，化阴阳，较耳脸，扶龙神，吉宜挨，凶勿侵。金线官，玉缠位，分得明，为上瑞。课三主，何主星？何年代？值则荫。课命年，何穴星？何生人？值则荫。课公位，是何星？是何位？值则荫。课年月，属何星？值则荫。课坐向，属何星？何方位？课山水，得几步？几世益？课去水，那边来？来则福。课生死，那边生？生则福。九者样，百者形，是不是，真不真，眼中见，心中明。起一起，伏一伏，来来堆堆。阳精转，阴血随。知牝牡，识雌雄。穿针眼，把翼肩，杖上取，指上安，罗纹固，土宿横，二星耀，决通灵，透地理，勿虚传。验不验，然不然，辨五土，为正筌。或开茔，或穿圹，或作堆，俱有法。或开门，或放水，或取路，须端的，作用的，有专门。训汝曹，须勉旃。

论　砂

砂关水，水抱砂。抱穴之砂，关元辰水。龙虎之砂，关怀中水。近案之砂，关中之水。外朝之砂，关外龙水。周围环抱，脚牙交插，砂之贵者，水之善者。两边鹄立，命曰侍砂。能遮两边恶山，最为有力。从龙抱拥，命曰卫砂。外御回风，内增气势。远抱穴前，命曰迎砂。平低似揖，参拜之职，面前特立，命曰朝砂。不论远近，特来为贵。四砂惟朝，关系匪细。高低穴法，只可据此。本身横案，亦是朝神。插水砂，遮田笔，祸福关，万勿失。水左来，山右抱；水右来，砂左转。抱内水，插外水，所以贵。若无砂，近案插，亦有力。龙与虎，吾指掌。龙身取，为至功。穴若真，必不顺；穴若假，岂肯逆。若备外砂，名为护从，环抱低平，左右相应。其或不交，借案横阑，亦能收水，此亦可扦。上水宜长，下水宜短。下水若长，下砂要转。或有偏龙，水自右来；亦有偏虎，水自左来。偏龙左富贵穴，偏虎右富贵穴。或取正用，或取斜裁，知正知变，逆顺安排。又有龙虎，结成顺局，须抱过腕，臂末起峰，横阑穴前，亦多成地。主短朝长，是朝逆主；主长朝短，是主逆朝，名为变势。若道其堂，主朝相若，是为正势。主朝相会，水亦相交，朝山贵峰，或三或五，尖员端秀，是为上格。短缩之形，虽秀减神，时亦横过，突起对峰，意非特朝，亦有可取。身脚水道，不我相向，偏斜走窜，无所取裁。主山之水，赖朝钮会。朝山之水，趋向主龙，何论足员，何拘平方。但要端正，真水到堂。有等大地，主山固正，朝山亦逆。三阳之水，乃无走泄，发龙虎后，抱龙虎前，此是前案。或发龙虎腰，亦为案取。贵下生上，抱是前朝，以收内水。内水不收，有朝无案，亦赖前砂。朝案俱无，护砂前插，护若背此，穷龙之宅。朝不厌远，案固欲近。案秀尖员，厥形为上。一字并过，得案正形，中高中低，几几相合，高凌低脱，云胡可论。水口之砂，最关利害，交插紧密，龙神斯聚。走窜顺飞，真龙必去。砂有三：富、贵、贱。肥、圆、正，为富格；秀、尖、丽，为贵格；斜、臃、肿，为贱局。砂有煞，汝知乎？有尖射的，破透顶的，探出头的，身反背的，顺水走的，高大穴的，皆凶砂也。有相斗的，破碎的，直强的，狭逼的，低陷的，斜飞的，粗大的，瘦弱的，短缩的，昂头的，背面的，断腰的，皆凶祸也。夹护砂，须要审。左护多的，必为左穴；右护多的，必为右穴。迎托之砂，须认下落。后托之砂，有边长的，有边短的，穴在长边，此亦可据。四砂法，若推磨，吉亦多，凶亦多。后玄武，要垂头，祸与福，谁之招？前朱雀，尤紧要。吉凶机，宜早辨。有盖砂，高穴盖穴者是。有照砂，正照穴场者是。有乐山，出照穴场者是。主山后，有乐山。龙低脱，有乐贵。尖尾鬼，尖属火；齐尾鬼，齐属土。火主贵，土惟富。横龙穴，须认正。若正出，认有无。曜气何？插两臂，龙虎边，拖末难。富星何？前者是。分阴阳，煞属阴，曜属阳。不见者是，见者不是。前后左右，气之剩余，尖员直方，气之秀发。向龙则美，反肘则凶。参以龙穴，细细研究。天有北辰，地有镇星。生居

水口，耳角分明。亦有兽星，与天罗星，方员尖石，马象龟形，如鸾如凤，平地高冈，论力之重，夷掌水中，印砂何取？鱼砂何论？倾我为真，背我勿论。西方为佳，妙在艮巽。巽丙丁，砂之秀。乾坤艮，亦吉曜。若罗列，可推究。木克土，土克水，水克火，火克金，金克木。木生火，火生土，土生金，金生水，水生木。生中克，克中生。看何方，何星属，何生旺，是得地。砂之形，穴之应，勿失真，认而认。宜作堆，宜作坪，论生克，讨分明。宜开池，宜筑堤。论制化，俱有验。化凶吉，随龙神。妙中妙，心目明。阳形砂，随时见。是何方，则何荫。

论　水

聚水法，要到堂。第一水，元辰方，食母乳，养婴孩。第二水，怀中方，食堂馔，会养生。第三水，中堂水，积钱谷，家计隆。第四水，龙神方，广田宅，大官方。水口山，论远近。龙长短，此正应。识大小，辨顺逆。何以分，来者是。何以合，止者是。堂中受，瓮中贮。欲识龙，在识水。欲识水，在识中。识得中，逆之中。水近穴，须梭织。到穴前，须还曲。既过穴，又梭织。若此水，水之吉。与龙逆，与穴逆，与砂逆，水之得。山趋东，水自西。水趋东，田自西。山反转，水如之。水反转，山如之。皆真逆，见莫拘。两水合，无逆局，穴亦非。看山城，转何处。论得穴，此之据。山坐北，面而南。水自西，趋而东，转而北，北有地。何以故？水之抱，抱在北，气聚斯。宜融结。类而推，穴易得。有捍门，守御固。有罗星，纽会全，为剑戟，为旗纛。为狮象，为鹅雁，为鸾凤。见此二星，论头尾，高与低，穴之据。观紧慢，知有无。观形势，知大小。寻龙门，点穴户。水口密，下砂顾。龙若住，水口狭。若不住，便宽阔。见怪形，论得水，五龙落，四水住。真血脉，真气生。洋潮汪汪，水格之富。湾环曲折，水格之贵。直去直流，下贱无比。有形与穴克的，穴小水大的，穿破堂局的，穴前割脚的，过穴反背的，尖背射穴的，皆从凶论。寻龙认气，认气尝水，其色碧，其味甘，其气香，主上贵。其色白，其味清，其气温，主中贵。其色淡，其味辛，其气烈，主下贵。若酸涩，若腥秽，若发脓，不足论。水是朱雀，亦是贵格。有声凶，无声吉。冬冬可取，最忌悲泣。论水远近，当山高低，加减之法，则此可推。或绕穴后，或绕左右，皆为吉地。面前水法，尤宜精细。水口重比，将相之关。山谷水口，培加结磅。平洋水口，势自停驻。外海洋潮，胜于交织。水口虽阔，纳水之域，或无朝山，真水无山；或无朝水，真山无水。真山环错，左右交牙，气聚其间。山应称迟，水应神速。山行益后，水行益前。大约世数，不过十步。若问祸福，断在何方。占水乘舟，决水量势。阳脉几尺，阴脉几尺，要知水法，玄情空色。何为三阳？巽丙及丁。震庚艮亥，壬丙离方。水法之吉，嗣以凶祥。上中下格，还看龙神。龙贱水贵，亦非全吉。水贱龙贵。也堪从贵。

论明堂①

善知识，吾语汝。明堂法，明堂里。会天机，识明堂，穴可扦。小明堂，穴前是。中明堂，龙虎里。大明堂，案内是。此三堂，聚四水。水上堂，穴即是。低平洼，方是处。要藏风，要聚气，良可喜。气不聚，空坦夷。其中最重，惟中明堂。锁结要备，纽会要全。山脚田岑，关插重重，气不走泄，福自兴隆。堂内聚水，名蓄内气，净洁为佳，塞块为病，增高就卑，谬妄自若，恣意穿凿，伤残真气，反惹祸基。堂之广狭，随龙长短。龙远堂宽，斯为正法。龙近堂小，形势乃宜。山谷宽好，平洋狭作，宜狭而宽，便为旷野。宜宽而狭，真气不发。宽不至旷，狭不至逼，斯为全吉。或堂窟坑，堂中壅塞，山摧岸落，四面不足，山脚射身，倾斜崩破，皆堂病也。其势四平，高下分明，中低傍起，屈曲回环，横得好，直得好，员得好，方得好，扁得好，皆好相也。忌有土山，忌有巨石，忌有土堆，忌长荆棘，忌作亭台，忌多种植。天光下照，吉水长流。看水聚左，看水聚右。凭兹论课，效用最灵。既明堂局，要识堂煞。一白好，五黄好，六白好，八白好，九紫好，此五吉。又忌四凶：二黑宜忌，三碧宜忌，四青宜忌，七赤宜忌。放水去，放水来，宜倒左，宜倒右，要合法，勿妄裁。

① 右水法不言星卦。

跋

地理之义，起于青乌之书，迨唐之杨筠松神明其术，后之论者，莫能相尚。然其所法，虽泄尽龙穴砂水之秘，而独于向则阙而弗之及也。大率前辈论地理于大龙大局，言之甚悉，即节取之壤，亦略而弗详，殆亦留俟后贤之补其阙欤！以故今之卜葬，有忽小而图大者，有得地而失向者，虽具仁人孝子之心，而莫之所措。夫向者，龙穴砂水统属之枢也；吉凶祸福，皆于是乎凭之，顾可略而弗讲乎？赵公洞悉其原，早鸣其术于冀北，今独标向旨著《地理五诀》一书，刊以公世，其说似创，而其理实本诸前辈之义，申其未竟之说也。其图则显易也，其文则明晰也，其向旨则瞭然于心目也。以仁心行仁术，其功伟矣，夫岂炫奇玄异如术家者流，为逐利计哉！自今以往，地无弃壤，凡有卜葬之责，无不感赵公扩不匮之孝思，发而为指迷之苦心者。予不知地理，而深佩赵公以宦辙所经，尚尔是究是图，泽及朽骨，则其素日之居官，宅心岂顾问哉！用撮数语于篇末。

乾隆五十二年律中无射阊阖风北至于胃娄时钱塘越亭顾栾抗跋

周易书斋精品书目

书　名	作　者	定　价	版别
影印涵芬楼本正统道藏 [典藏宣纸版；全512函1120册]	[明]张宇初编	480000.00	九州
影印涵芬楼本正统道藏 [再造善本；全512函1120册]	[明]张宇初编	280000.00	九州
重刊术藏[全6箱，精装100册]	谢路军主编	58000.00	九州
续修术藏[全6箱，精装100册]	谢路军主编	58000.00	九州
道藏[全6箱，精装60册]	谢路军主编	48000.00	九州
焦循文集[全精装18册]	[清]焦循撰	9800.00	九州
邵子全书[全精装15册]	[宋]邵雍撰	9600.00	九州
子部珍本备要（以下为分函购买价格）		178000.00	九州
峋嵝神书	宣纸线装1函1册	280.00	九州
地理啖蔗録	宣纸线装1函4册	880.00	九州
地理玄珠精选	宣纸线装1函4册	880.00	九州
地理琢玉斧峦头歌括	宣纸线装1函4册	880.00	九州
金氏地学粹编	宣纸线装3函8册	1840.00	九州
风水一书	宣纸线装1函4册	880.00	九州
风水二书	宣纸线装1函4册	880.00	九州
增注周易神应六亲百章海底眼	宣纸线装1函1册	280.00	九州
卜易指南	宣纸线装1函1册	280.00	九州
大六壬占验	宣纸线装1函1册	280.00	九州
真本六壬神课金口诀	宣纸线装1函3册	680.00	九州
太乙指津	宣纸线装1函2册	480.00	九州
太乙金钥匙 太乙金钥匙续集	宣纸线装1函1册	280.00	九州
奇门遁甲占验天时	宣纸线装1函2册	480.00	九州
南阳掌珍遁甲	宣纸线装1函1册	280.00	九州
达摩易筋经 易筋经外经图说 八段锦	宣纸线装1函1册	280.00	九州
钦天监彩绘真本推背图	宣纸线装1函2册	680.00	九州
玉函通秘	宣纸线装1函3册	680.00	九州
灵棋经	宣纸线装1函1册	280.00	九州
道藏灵符秘法	宣纸线装4函9册	2100.00	九州
地理青囊玉尺度金针集	宣纸线装1函6册	1280.00	九州
奇门秘传九宫纂要	宣纸线装1函1册	280.00	九州
影印清抄耕寸集－真本子平真诠	宣纸线装1函2册	480.00	九州
新刊合并官板音义评注渊海子平	宣纸线装1函2册	480.00	九州
影抄宋本五行精纪	宣纸线装1函6册	1280.00	九州

书　　名	作　者	定　价	版别
影印明刻阴阳五要奇书1–郭氏阴阳元经	宣纸线装1函2册	480.00	九州
影印明刻阴阳五要奇书2–克择璇玑括要	宣纸线装1函1册	280.00	九州
影印明刻阴阳五要奇书3–阳明按索图	宣纸线装1函2册	480.00	九州
影印明刻阴阳五要奇书4–佐玄直指	宣纸线装1函2册	480.00	九州
影印明刻阴阳五要奇书5–三白宝海钩玄	宣纸线装1函1册	280.00	九州
相命图诀许负相法十六篇合刊	宣纸线装1函1册	280.00	九州
玉掌神相神相铁关刀合刊	宣纸线装1函1册	280.00	九州
古本太乙淘金歌	宣纸线装1函1册	280.00	九州
重刊地理葬埋黑通书	宣纸线装1函2册	480.00	九州
壬归	宣纸线装1函2册	480.00	九州
大六壬苗公鬼撮脚二种合刊	宣纸线装1函1册	280.00	九州
大六壬鬼撮脚射覆	宣纸线装1函2册	480.00	九州
大六壬金柜经	宣纸线装1函1册	280.00	九州
纪氏奇门秘书仕学备余	宣纸线装1函1册	280.00	九州
八门九星阴阳二遁全本奇门断	宣纸线装2函18册	3680.00	九州
李卫公奇门心法	宣纸线装1函1册	280.00	九州
武侯行兵遁甲金函玉镜海底眼	宣纸线装1函1册	280.00	九州
诸葛武侯奇门千金诀	宣纸线装1函1册	280.00	九州
隔夜神算	宣纸线装1函1册	280.00	九州
地理五种秘籍合刊	宣纸线装1函1册	280.00	九州
地理雪心赋句解	宣纸线装1函2册	480.00	九州
九天玄女青囊经	宣纸线装1函1册	280.00	九州
考定撼龙经	宣纸线装1函1册	280.00	九州
刘江东家藏善本葬书	宣纸线装1函1册	280.00	九州
杨公六段玄机赋杨筠松安门楼玉辇经合刊	宣纸线装1函1册	280.00	九州
风水金鉴	宣纸线装1函1册	280.00	九州
新镌碎玉剖秘地理不求人	宣纸线装1函2册	480.00	九州
阳宅八门金光斗临经	宣纸线装1函1册	280.00	九州
新镌徐氏家藏罗经顶门针	宣纸线装1函2册	480.00	九州
影印乾隆丙午刻本地理五诀	宣纸线装1函4册	880.00	九州
地理诀要雪心赋	宣纸线装1函2册	480.00	九州
蒋氏平阶家藏善本插泥剑	宣纸线装1函1册	280.00	九州
蒋大鸿家传地理归厚录	宣纸线装1函1册	280.00	九州
蒋大鸿家传三元地理秘书	宣纸线装1函1册	280.00	九州
蒋大鸿家传天星选择秘旨	宣纸线装1函1册	280.00	九州
撼龙经批注校补	宣纸线装1函4册	880.00	九州

书　　名	作　　者	定　价	版别
疑龙经批注校补－全	宣纸线装1函1册	280.00	九州
种筠书屋较订山法诸书	宣纸线装1函2册	480.00	九州
堪舆倒杖诀 拨砂经遗篇 合刊	宣纸线装1函1册	280.00	九州
认龙天宝经	宣纸线装1函1册	280.00	九州
天机望龙经 刘氏心法 杨公骑龙穴诗 合刊	宣纸线装1函1册	280.00	九州
风水一夜仙秘传三种合刊	宣纸线装1函1册	280.00	九州
新镌地理八窍	宣纸线装1函2册	480.00	九州
地理解醒	宣纸线装1函1册	280.00	九州
峦头指迷	宣纸线装1函3册	680.00	九州
茅山上清灵符	宣纸线装1函2册	480.00	九州
茅山上清镇禳摄制秘法	宣纸线装1函1册	280.00	九州
天医祝由科秘抄	宣纸线装1函2册	480.00	九州
千镇百镇桃花镇	宣纸线装1函2册	480.00	九州
轩辕碑记医学祝由十三科轩辕科治病奇书合刊	宣纸线装1函1册	280.00	九州
清抄真本祝由科秘诀全书	宣纸线装1函3册	680.00	九州
增补秘传万法归宗	宣纸线装1函2册	480.00	九州
祝由科诸符秘卷祝由科诸符秘旨合刊	宣纸线装1函1册	280.00	九州
辰州符咒大全	宣纸线装1函4册	880.00	九州
万历初刻三命通会	宣纸线装2函12册	2480.00	九州
新编三车一览子平渊源注解	宣纸线装1函3册	680.00	九州
命理用神精华	宣纸线装1函3册	680.00	九州
命学探骊集	宣纸线装1函1册	280.00	九州
相诀摘要	宣纸线装1函2册	480.00	九州
相法秘传	宣纸线装1函1册	280.00	九州
新编相法五总龟	宣纸线装1函1册	280.00	九州
相学统宗心易秘传	宣纸线装1函2册	480.00	九州
秘本大清相法	宣纸线装1函2册	480.00	九州
相法易知	宣纸线装1函1册	280.00	九州
星命风水秘传	宣纸线装1函1册	280.00	九州
大六壬隔山照	宣纸线装1函2册	480.00	九州
大六壬考正	宣纸线装1函1册	280.00	九州
大六壬类阐	宣纸线装1函2册	480.00	九州
六壬心镜集注	宣纸线装1函1册	280.00	九州
遁甲吾学编	宣纸线装1函2册	480.00	九州
刘明江家藏善本奇门衍象	宣纸线装1函1册	280.00	九州
遁甲天书秘文	宣纸线装1函2册	480.00	九州

书　名	作　者	定　价	版别
金枢符应秘文	宣纸线装 1 函 2 册	480.00	九州
秘传金函奇门隐遁丁甲法书	宣纸线装 1 函 2 册	480.00	九州
六壬行军指南	宣纸线装 2 函 10 册	2080.00	九州
家藏阴阳二宅秘诀线法	宣纸线装 1 函 2 册	480.00	九州
阳宅一书阴宅一书合刊	宣纸线装 1 函 1 册	280.00	九州
地理法门全书	宣纸线装 1 函 1 册	280.00	九州
四真全书玉钥匙	宣纸线装 1 函 1 册	280.00	九州
重刊官板玉髓真经	宣纸线装 1 函 4 册	880.00	九州
明刊阳宅真诀	宣纸线装 1 函 2 册	480.00	九州
阳宅指南	宣纸线装 1 函 1 册	280.00	九州
阳宅秘传三书	宣纸线装 1 函 1 册	280.00	九州
阳宅都天滚盘珠	宣纸线装 1 函 1 册	280.00	九州
纪氏地理水法要诀	宣纸线装 1 函 1 册	280.00	九州
李默斋先生地理辟径集	宣纸线装 1 函 2 册	480.00	九州
李默斋先生辟径集续篇 地理秘缺	宣纸线装 1 函 2 册	480.00	九州
地理辨正自解	宣纸线装 1 函 1 册	280.00	九州
形家五要全编	宣纸线装 1 函 4 册	880.00	九州
地理辨正抉要	宣纸线装 1 函 1 册	280.00	九州
地理辨正揭隐	宣纸线装 1 函 1 册	280.00	九州
地学铁骨秘	宣纸线装 1 函 1 册	280.00	九州
地理辨正发秘初稿	宣纸线装 1 函 1 册	280.00	九州
三元宅墓图	宣纸线装 1 函 1 册	280.00	九州
参赞玄机地理仙婆集	宣纸线装 2 函 8 册	1680.00	九州
幕讲禅师玄空秘旨浅注外七种	宣纸线装 1 函 1 册	280.00	九州
玄空挨星图诀	宣纸线装 1 函 1 册	280.00	九州
影印稿本玄空地理筌蹄	宣纸线装 1 函 1 册	280.00	九州
玄空古义四种通释	宣纸线装 1 函 2 册	480.00	九州
地理疑义答问	宣纸线装 1 函 1 册	280.00	九州
王元极地理辨正冒禁录	宣纸线装 1 函 1 册	280.00	九州
王元极校补天元选择辨正	宣纸线装 1 函 3 册	680.00	九州
王元极选择辨真全书	宣纸线装 1 函 1 册	280.00	九州
王元极增批地理冰海 原本地理冰海 合刊	宣纸线装 1 函 1 册	280.00	九州
王元极三元阳宅萃篇	宣纸线装 1 函 2 册	480.00	九州
尹一勺先生地理精语	宣纸线装 1 函 1 册	280.00	九州
古本地理元真	宣纸线装 1 函 2 册	480.00	九州
杨公秘本搜地灵	宣纸线装 1 函 1 册	280.00	九州

书 名	作 者	定 价	版别
秘藏千里眼	宣纸线装1函1册	280.00	九州
道光刊本地理或问	宣纸线装1函1册	280.00	九州
影印稿本地理秘诀	宣纸线装1函2册	480.00	九州
地理秘诀隔山照 地理括要 合刊	宣纸线装1函1册	280.00	九州
地理前后五十段	宣纸线装1函2册	480.00	九州
心耕书屋藏本地经图说	宣纸线装1函1册	280.00	九州
地理古本道法双谭	宣纸线装1函1册	280.00	九州
奇门遁甲元灵经	宣纸线装1函1册	280.00	九州
黄帝遁甲归藏大意 白猿真经 合刊	宣纸线装1函1册	280.00	九州
遁甲符应经	宣纸线装1函2册	480.00	九州
遁甲通明钤	宣纸线装1函1册	280.00	九州
景佑奇门秘纂	宣纸线装1函2册	480.00	九州
奇门先天要论	宣纸线装1函2册	480.00	九州
御定奇门古本	宣纸线装1函2册	480.00	九州
奇门吉凶格解	宣纸线装1函1册	280.00	九州
御定奇门宝鉴	宣纸线装1函3册	680.00	九州
奇门阐易	宣纸线装1函2册	480.00	九州
六壬总论	宣纸线装1函1册	280.00	九州
稿抄本大六壬翠羽歌	宣纸线装1函1册	280.00	九州
都天六壬神课	宣纸线装1函1册	280.00	九州
大六壬易简	宣纸线装1函2册	480.00	九州
太上六壬明鉴符阴经	宣纸线装1函1册	280.00	九州
增补关煞袖里金百中经	宣纸线装1函1册	280.00	九州
演禽三世相法	宣纸线装1函2册	480.00	九州
合婚便览 和合婚姻咒 合刊	宣纸线装1函1册	280.00	九州
神数十种	宣纸线装1函1册	280.00	九州
神机灵数一掌经 金钱课 合刊	宣纸线装1函1册	280.00	九州
本书制作中,其余品种将于2019年面世			
阳宅三要[宣纸线装一函三册]	[清]赵九峰撰	298.00	华龄
绘图全本鲁班经匠家镜[宣纸线装一函四册]	[周]鲁班著	680.00	华龄
青囊海角经[宣纸线装一函四册]	[晋]郭璞著	680.00	华龄
地理点穴撼龙经[宣纸线装一函三册]	[清]寇宗注	680.00	华龄
秘藏疑龙经大全[宣纸线装一函一册]	[清]寇宗注	280.00	华龄
杨公秘本山法备收[宣纸线装一函一册]	[清]寇宗注	280.00	华龄
校正全本地学答问[宣纸线装一函三册]	[清]魏清江撰	680.00	华龄
赖仙原本催官经[宣纸线装一函一册]	[宋]赖布衣撰	280.00	华龄

书　　名	作　　者	定　价	版别
赖仙催官篇注[宣纸线装一函一册]	[宋]赖布衣撰	280.00	华龄
尹注赖仙催官篇[宣纸线装一函一册]	[宋]赖布衣撰	280.00	华龄
赖仙心印[宣纸线装一函一册]	[宋]赖布衣撰	280.00	华龄
新刻赖太素天星催官解[宣纸线装一函二册]	[宋]赖布衣撰	480.00	华龄
天机秘传青囊内传[宣纸线装一函一册]	[清]焦循撰	280.00	华龄
阳宅斗首连篇秘授[宣纸线装一函一册]	[明]卢清廉撰	280.00	华龄
精刻编集阳宅真传秘诀[宣纸线装一函二册]	[明]李邦祥撰	480.00	华龄
秘传全本六壬玉连环[宣纸线装一函二册]	[宋]徐次宾撰	480.00	华龄
秘传仙授奇门[宣纸线装一函二册]	[清]湖海居士辑	480.00	华龄
祝由科诸符秘卷祝由科诸符秘旨合刊 [宣纸线装一函二册]	[清]郭相经辑	480.00	华龄
校正古本入地眼图说[宣纸线装一函二册]	[宋]辜托长老撰	480.00	华龄
校正全本钻地眼图说[宣纸线装一函二册]	[宋]辜托长老撰	480.00	华龄
赖公七十二葬法[宣纸线装一函二册]	[宋]赖布衣撰	480.00	华龄
新刻杨筠松秘传开门放水阴阳捷径 [宣纸线装一函二册]	[唐]杨筠松撰	480.00	华龄
校正古本地理五诀[宣纸线装一函二册]	[清]赵九峰撰	480.00	华龄
重校古本地理雪心赋[宣纸线装一函二册]	[唐]卜应天撰	480.00	华龄
宋国师吴景鸾先天后天理气心印补注 [宣纸线装一函一册]	[宋]吴景鸾撰	280.00	华龄
新刊宋国师吴景鸾秘传夹竹梅花院纂 [宣纸线装一函二册]	[宋]吴景鸾撰	480.00	华龄
连山[宣纸线装一函一册]	[清]马国翰辑	280.00	华龄
归藏[宣纸线装一函一册]	[清]马国翰辑	280.00	华龄
周易虞氏义笺订[宣纸线装一函六册]	[清]李翊灼订	1180.00	华龄
周易参同契通真义[宣纸线装一函二册]	[后蜀]彭晓撰	480.00	华龄
御制周易[宣纸线装一函三册]	武英殿影宋本	680.00	华龄
宋刻周易本义[宣纸线装一函四册]	[宋]朱熹撰	980.00	华龄
易学启蒙[宣纸线装一函二册]	[宋]朱熹撰	480.00	华龄
易余[宣纸线装一函二册]	[明]方以智撰	480.00	九州
明抄真本梅花易数[宣纸线装一函三册]	[宋]邵雍撰	480.00	九州
古本皇极经世书[宣纸线装一函三册]	[宋]邵雍撰	980.00	九州
奇门鸣法[宣纸线装一函二册]	[清]龙伏山人撰	680.00	华龄
奇门衍象[宣纸线装一函二册]	[清]龙伏山人撰	480.00	华龄
奇门枢要[宣纸线装一函二册]	[清]龙伏山人撰	480.00	华龄
奇门仙机[宣纸线装一函三册]	王力军校订	298.00	华龄
奇门心法秘纂[宣纸线装一函三册]	王力军校订	298.00	华龄
御定奇门秘诀[宣纸线装一函三册]	[清]湖海居士辑	680.00	华龄

书　名	作　者	定　价	版别
龙伏山人存世文稿[宣纸线装五函十册]	[清]矫子阳撰	2800.00	九州
奇门遁甲鸣法[宣纸线装一函二册]	[清]矫子阳撰	680.00	九州
奇门遁甲衍象[宣纸线装一函二册]	[清]矫子阳撰	480.00	九州
奇门遁甲枢要[宣纸线装一函二册]	[清]矫子阳撰	480.00	九州
遁甲括囊集[宣纸线装一函三册]	[清]矫子阳撰	980.00	九州
增注蒋公古镜歌[宣纸线装一函一册]	[清]矫子阳撰	180.00	九州
宫藏奇门大全[线装五函二十五册]	[清]湖海居士辑	6800.00	***
遁甲奇门秘传要旨大全[线装二函十册]	[清]范阳耐寒子辑	6200.00	***
增广神相全编[线装一函四册]	[明]袁珙订正	980.00	***
遁甲奇门捷要[宣纸线装一函一册]	[清]杨景南编	380.00	***
奇门遁甲备览[宣纸线装一函二册]	清顺治抄本	760.00	***
六壬类聚[宣纸线装一函四册]	[清]纪大奎撰	1520.00	***
订正六壬金口诀[宣纸线装一函六册]	[清]巫国匡辑	1280.00	华龄
六壬神课金口诀[宣纸线装一函三册]	[明]适适子撰	298.00	华龄
改良三命通会[宣纸线装一函四册,第二版]	[明]万民英撰	980.00	华龄
增补选择通书玉匣记[宣纸线装一函二册]	[晋]许逊撰	480.00	华龄
增补四库青乌辑要[宣纸线装全18函59册]	郑同校	11680.00	九州
第1种:宅经[宣纸线装1册]	[署]黄帝撰	180.00	九州
第2种:葬书[宣纸线装1册]	[晋]郭璞撰	220.00	九州
第3种:青囊序青囊奥语天玉经[宣纸线装1册]	[唐]杨筠松撰	220.00	九州
第4种:黄囊经[宣纸线装1册]	[唐]杨筠松撰	220.00	九州
第5种:黑囊经[宣纸线装2册]	[唐]杨筠松撰	380.00	九州
第6种:锦囊经[宣纸线装1册]	[晋]郭璞撰	200.00	九州
第7种:天机贯旨红囊经[宣纸线装2册]	[清]李三素撰	380.00	九州
第8种:玉函天机素书/至宝经[宣纸线装1册]	[明]董德彰撰	200.00	九州
第9种:天机一贯[宣纸线装2册]	[清]李三素撰辑	380.00	九州
第10种:撼龙经[宣纸线装1册]	[唐]杨筠松撰	200.00	九州
第11种:疑龙经葬法倒杖[宣纸线装1册]	[唐]杨筠松撰	220.00	九州
第12种:疑龙经辨正[宣纸线装1册]	[唐]杨筠松撰	200.00	九州
第13种:寻龙记太华经[宣纸线装1册]	[唐]曾文辿撰	220.00	九州
第14种:宅谱要典[宣纸线装2册]	[清]铣溪野人校	380.00	九州
第15种:阳宅必用[宣纸线装2册]	心灯大师校订	380.00	九州
第16种:阳宅撮要[宣纸线装2册]	[清]吴鼒撰	380.00	九州
第17种:阳宅正宗[宣纸线装1册]	[清]姚承舆撰	200.00	九州
第18种:阳宅指掌[宣纸线装2册]	[清]黄海山人撰	380.00	九州

书 名	作 者	定 价	版别
第19种:相宅新编[宣纸线装1册]	[清]焦循校刊	240.00	九州
第20种:阳宅井明[宣纸线装2册]	[清]邓颖出撰	380.00	九州
第21种:阴宅井明[宣纸线装1册]	[清]邓颖出撰	220.00	九州
第22种:灵城精义[宣纸线装2册]	[南唐]何溥撰	380.00	九州
第23种:龙穴砂水说[宣纸线装1册]	清抄秘本	180.00	九州
第24种:三元水法秘诀[宣纸线装2册]	清抄秘本	380.00	九州
第25种:罗经秘传[宣纸线装2册]	[清]傅禹辑	380.00	九州
第26种:穿山透地真传[宣纸线装2册]	[清]张九仪撰	380.00	九州
第27种:催官篇发微论[宣纸线装2册]	[宋]赖文俊撰	380.00	九州
第28种:入地眼神断要诀[宣纸线装2册]	清抄秘本	380.00	九州
第29种:玄空大卦秘断[宣纸线装1册]	清抄秘本	200.00	九州
第30种:玄空大五行真传口诀[宣纸线装1册]	[明]蒋大鸿等撰	220.00	九州
第31种:杨曾九宫颠倒打劫图说[宣纸线装1册]	[唐]杨筠松撰	200.00	九州
第32种:乌兔经奇验经[宣纸线装1册]	[唐]杨筠松撰	180.00	九州
第33种:挨星考注[宣纸线装1册]	[清]汪董缘订定	260.00	九州
第34种:地理挨星说汇要[宣纸线装1册]	[明]蒋大鸿撰辑	220.00	九州
第35种:地理捷诀[宣纸线装1册]	[清]傅禹辑	200.00	九州
第36种:地理三仙秘旨[宣纸线装1册]	清抄秘本	200.00	九州
第37种:地理三字经[宣纸线装3册]	[清]程思乐撰	580.00	九州
第38种:地理雪心赋注解[宣纸线装2册]	[唐]卜则巍撰	380.00	九州
第39种:蒋公天元余义[宣纸线装1册]	[明]蒋大鸿等撰	220.00	九州
第40种:地理真传秘旨[宣纸线装3册]	[唐]杨筠松撰	580.00	九州
增补四库未收方术汇刊第一辑(全28函)	线装影印本	11800.00	九州
第一辑01函:火珠林·卜筮正宗	[宋]麻衣道者著	340.00	九州
第一辑02函:全本增删卜易·增删卜易真诠	[清]野鹤老人撰	720.00	九州
第一辑03函:渊海子平音义评注·子平真诠·命理易知	[明]杨淙增校	360.00	九州
第一辑04函:滴天髓:附滴天秘诀·穷通宝鉴:附月谈赋	[宋]京图撰	360.00	九州
第一辑05函:参星秘要诹吉便览·玉函斗首三台通书·精校三元总录	[清]俞荣宽撰	460.00	九州
第一辑06函:陈子性藏书	[清]陈应选撰	580.00	九州
第一辑07函:崇正辟谬永吉通书·选择求真	[清]李奉来辑	500.00	九州
第一辑08函:增补选择通书玉匣记·永宁通书	[晋]许逊撰	400.00	九州
第一辑09函:新增阳宅爱众篇	[清]张觉正撰	480.00	九州
第一辑10函:地理四弹子·地理铅弹子砂水要诀	[清]张九仪注	320.00	九州
第一辑11函:地理五诀	[清]赵九峰著	200.00	九州

书　　名	作　者	定　价	版别
第一辑 12 函:地理直指原真	[清]释如玉撰	280.00	九州
第一辑 13 函:宫藏真本入地眼全书	[宋]释静道著	680.00	九州
第一辑 14 函:罗经顶门针·罗经解定·罗经透解	[明]徐之镆撰	360.00	九州
第一辑 15 函:校正详图青囊经·平砂玉尺经·地理辨正疏	[清]王宗臣著	300.00	九州
第一辑 16 函:一贯堪舆	[明]唐世友辑	240.00	九州
第一辑 17 函:阳宅大全·阳宅十书	[明]一壑居士集	600.00	九州
第一辑 18 函:阳宅大成五种	[清]魏青江撰	600.00	九州
第一辑 19 函:奇门五总龟·奇门遁甲统宗大全·奇门遁甲元灵经	[明]池纪撰	500.00	九州
第一辑 20 函:奇门遁甲秘笈全书	[明]刘伯温辑	280.00	九州
第一辑 21 函:奇门庐中阐秘	[汉]诸葛武侯撰	600.00	九州
第一辑 22 函:奇门遁甲元机·太乙秘书·六壬大占	[宋]岳珂纂辑	360.00	九州
第一辑 23 函:性命圭旨	[明]尹真人撰	480.00	九州
第一辑 24 函:紫微斗数全书	[宋]陈抟撰	200.00	九州
第一辑 25 函:千镇百镇桃花镇	[清]云石道人校	220.00	九州
第一辑 26 函:清抄真本祝由科秘诀全书·轩辕碑记医学祝由十三科	[上古]黄帝传	800.00	九州
第一辑 27 函:增补秘传万法归宗	[唐]李淳风撰	160.00	九州
第一辑 28 函:神机灵数一掌经金钱课·牙牌神数七种·珍本演禽三世相法	[清]诚文信校	440.00	九州
增补四库未收方术汇刊第二辑(全36函)	线装影印本	13800.00	九州
第二辑第 1 函:六爻断易一撮金·卜易秘诀海底眼	[宋]邵雍撰	200.00	九州
第二辑第 2 函:秘传子平渊源	燕山郑同校辑	280.00	九州
第二辑第 3 函:命理探原	[清]袁树珊撰	280.00	九州
第二辑第 4 函:命理正宗	[明]张楠撰集	180.00	九州
第二辑第 5 函:造化玄钥	庄圆校补	220.00	九州
第二辑第 6 函:命理寻源·子平管见	[清]徐乐吾撰	280.00	九州
第二辑第 7 函:京本风鉴相法	[明]回阳子校辑	380.00	九州
第二辑第 8－9 函:钦定协纪辨方书 8 册	[清]允禄编	780.00	九州
第二辑第 10－11 函:鳌头通书 10 册	[明]熊宗立撰辑	880.00	九州
第二辑第 12－13 函:象吉通书	[清]魏明远撰辑	1080.00	九州
第二辑第 14 函:选择宗镜·选择纪要	[朝鲜]南秉吉撰	360.00	九州
第二辑第 15 函:选择正宗	[清]顾宗秀撰辑	480.00	九州
第二辑第 16 函:仪度六壬选日要诀	[清]张九仪撰	680.00	九州
第二辑第 17 函:葬事择日法	郑同校辑	280.00	九州
第二辑第 18 函:地理不求人	[清]吴明初撰辑	240.00	九州

书　　　名	作　者	定　价	版别
第二辑第 19 函:地理大成一:山法全书	[清]叶九升撰	680.00	九州
第二辑第 20 函:地理大成二:平阳全书	[清]叶九升撰	360.00	九州
第二辑第 21 函:地理大成三:地理六经注·地理大成四:罗经指南拔雾集·地理大成五:理气四诀	[清]叶九升撰	300.00	九州
第二辑第 22 函:地理录要	[明]蒋大鸿撰	480.00	九州
第二辑第 23 函:地理人子须知	[明]徐善继撰	480.00	九州
第二辑第 24 函:地理四秘全书	[清]尹一勺撰	380.00	九州
第二辑第 25 - 26 函:地理天机会元	[明]顾陵冈辑	1080.00	九州
第二辑第 27 函:地理正宗	[清]蒋宗城校订	280.00	九州
第二辑第 28 函:全图鲁班经	[明]午荣编	280.00	九州
第二辑第 29 函:秘传水龙经	[明]蒋大鸿撰	480.00	九州
第二辑第 30 函:阳宅集成	[清]姚廷銮纂	480.00	九州
第二辑第 31 函:阴宅集要	[清]姚廷銮纂	240.00	九州
第二辑第 32 函:辰州符咒大全	[清]觉玄子辑	480.00	九州
第二辑第 33 函:三元镇宅灵符秘箓·太上洞玄祛病灵符全书	[明]张宇初编	240.00	九州
第二辑第 34 函:太上混元祈福解灾三部神符	[明]张宇初编	360.00	九州
第二辑第 35 函:测字秘牒·先天易数·冲天易数/马前课	[清]程省撰	360.00	九州
第二辑第 36 函:秘传紫微	古朝鲜抄本	240.00	九州
中国风水史	傅洪光撰	32.00	九州
古本催官篇集注	李佳明校注	48.00	九州
鲁班经讲义	傅洪光著	48.00	九州
新刊地理玄珠	精装古本影印	380.00	华龄
参赞玄机地理仙婆集	精装古本影印	380.00	华龄
章仲山地理九种(上下)	精装古本影印	760.00	华龄
八门九星阴阳二遁全本奇门断	精装古本影印	760.00	华龄
六壬统宗大全	精装古本影印	380.00	华龄
太乙统宗宝鉴	精装古本影印	380.00	华龄
重刊星海词林(全五册)	精装古本影印	1900.00	华龄
万历初刻三命通会(上下)	精装古本影印	760.00	华龄
风水择吉第一书:辨方	李明清著	168.00	华龄
增广沈氏玄空学	郑同点校	68.00	华龄
增补高岛易断(精装上下)	(清)王治本编译	198.00	华龄
地理点穴撼龙经	郑同点校	32.00	华龄
绘图地理人子须知(上下)	郑同点校	78.00	华龄

书　名	作　者	定　价	版别
玉函通秘	郑同点校	48.00	华龄
绘图入地眼全书	郑同点校	28.00	华龄
绘图地理五诀	郑同点校	48.00	华龄
一本书弄懂风水	郑同著	48.00	华龄
风水罗盘全解	傅洪光著	58.00	华龄
堪舆精论	胡一鸣著	29.80	华龄
堪舆的秘密	宝通著	36.00	华龄
中国风水学初探	曾涌哲	58.00	华龄
全息太乙(修订版)	李德润著	68.00	华龄
时空太乙(修订版)	李德润著	68.00	华龄
故宫珍本六壬三书(上下)	张越点校	118.00	华龄
大六壬通解(全三册)	叶飘然著	168.00	华龄
壬占汇选(精抄历代六壬占验汇选)	肖岱宗点校	48.00	华龄
大六壬指南	郑同点校	28.00	华龄
六壬金口诀指玄	郑同点校	28.00	华龄
大六壬寻源编[全三册]	[清]周螭辑录	180.00	华龄
六壬辨疑　毕法案录	郑同点校	32.00	华龄
时空太乙(修订版)	李德润著	68.00	华龄
全息太乙(修订版)	李德润著	68.00	华龄
大六壬断案疏证	刘科乐著	58.00	华龄
六壬时空	刘科乐著	68.00	华龄
飞盘奇门:鸣法体系校释(精装上下)	刘金亮撰	198.00	九州
御定奇门宝鉴	郑同点校	58.00	华龄
御定奇门阳遁九局	郑同点校	78.00	华龄
御定奇门阴遁九局	郑同点校	78.00	华龄
奇门秘占合编:奇门庐中阐秘·四季开门	[汉]诸葛亮撰	68.00	华龄
奇门探索录	郑同编订	38.00	华龄
奇门遁甲秘笈大全	郑同点校	48.00	华龄
奇门旨归	郑同点校	48.00	华龄
奇门法窍	[清]锡孟樨撰	48.00	华龄
奇门精粹——奇门遁甲典籍大全	郑同点校	68.00	华龄
珞琭子三命消息赋古注通疏(精装上下)	明注　疏	188.00	华龄
御定子平	郑同点校	48.00	华龄
增补星平会海全书	郑同点校	68.00	华龄
五行精纪:命理通考五行渊微	郑同点校	38.00	华龄

书　名	作　者	定价	版别
青囊汇刊1:青囊秘要	[晋]郭璞等撰	48.00	华龄
青囊汇刊2:青囊海角经	[晋]郭璞等撰	48.00	华龄
青囊汇刊3:阳宅十书	[明]王君荣撰	48.00	华龄
青囊汇刊4:秘传水龙经	[明]蒋大鸿撰	68.00	华龄
青囊汇刊5:管氏地理指蒙	[三国]管辂撰	48.00	华龄
子平汇刊1:渊海子平大全	[宋]徐子平撰	48.00	华龄
子平汇刊2:秘本子平真诠	[清]沈孝瞻撰	38.00	华龄
子平汇刊3:命理金鉴	[清]志于道撰	38.00	华龄
子平汇刊4:秘授滴天髓阐微	[清]任铁樵注	48.00	华龄
子平汇刊5:穷通宝鉴评注	[清]徐乐吾注	48.00	华龄
子平汇刊6:神峰通考命理正宗	[明]张楠撰	38.00	华龄
子平汇刊7:新校命理探原	[清]袁树珊撰	48.00	华龄
子平汇刊8:重校绘图袁氏命谱	[清]袁树珊撰	68.00	华龄
纳甲汇刊1:校正全本增删卜易	郑同点校	68.00	华龄
纳甲汇刊2:校正全本卜筮正宗	郑同点校	48.00	华龄
纳甲汇刊3:校正全本易隐	郑同点校	48.00	华龄
纳甲汇刊4:校正全本易冒	郑同点校	48.00	华龄
纳甲汇刊5:校正全本易林补遗	郑同点校	38.00	华龄
纳甲汇刊6:校正全本卜筮全书	郑同点校	68.00	华龄
古今图书集成术数丛刊:卜筮(全二册)	[清]陈梦雷辑	80.00	华龄
古今图书集成术数丛刊:堪舆(全二册)	[清]陈梦雷辑	120.00	华龄
古今图书集成术数丛刊:相术(全一册)	[清]陈梦雷辑	60.00	华龄
古今图书集成术数丛刊:选择(全一册)	[清]陈梦雷辑	50.00	华龄
古今图书集成术数丛刊:星命(全三册)	[清]陈梦雷辑	180.00	华龄
古今图书集成术数丛刊:术数(全三册)	[清]陈梦雷辑	200.00	华龄
四库全书术数初集(全四册)	郑同点校	200.00	华龄
四库全书术数二集(全三册)	郑同点校	150.00	华龄
四库全书术数三集:钦定协纪书(全二册)	郑同点校	98.00	华龄
增补鳌头通书大全(全三册)	[明]熊宗立撰辑	180.00	华龄
增补象吉备要通书大全(全三册)	[清]魏明远撰辑	180.00	华龄
绘图三元总录	郑同编校	48.00	华龄
绘图全本玉匣记	郑同编校	32.00	华龄
周易正解:小成图预测学讲义	霍斐然著	68.00	华龄
周易初步:易学基础知识36讲	张绍金著	32.00	华龄
周易与中医养生:医易心法	成铁智著	32.00	华龄

书　名	作　者	定　价	版别
增补校正邵康节先生梅花周易数全集	[宋]邵雍撰	58.00	华龄
梅花心易阐微	[清]杨体仁撰	48.00	华龄
梅花易数讲义	郑同著	58.00	华龄
白话梅花易数	郑同编著	30.00	华龄
梅花周易数全集	郑同点校	58.00	华龄
一本书读懂易经	郑同著	38.00	华龄
白话易经	郑同编著	38.00	华龄
周易象数学(精装)	冯昭仁著	98.00	华龄
知易术数学:开启术数之门	赵知易著	48.00	华龄
术数入门——奇门遁甲与京氏易学	王居恭著	48.00	华龄
壬奇要略(全5册:大六壬集应钤3册,大六壬口诀纂1册,御定奇门秘纂1册)	肖岱宗郑同点校	300.00	九州
白话高岛易断(上下)	[日]高岛嘉右卫门	128.00	九州
周易虞氏义笺订(上下)	[清]李翊灼校订	78.00	九州
周易明义	邸勇强著	73.00	九州
论语明义	邸勇强著	37.00	九州
统天易数(精装)	秦宗臻著	68.00	城市
统天易解(精装)	秦宗臻著	88.00	城市
润德堂丛书合编1:述卜筮星相学	袁树珊著	38.00	华龄
润德堂丛书全编2:命理探原	袁树珊著	38.00	华龄
润德堂丛书全编3:命谱	袁树珊著	68.00	华龄
润德堂丛书全编4:大六壬探原 养生三要	袁树珊著	38.00	华龄
润德堂丛书全编5:中西相人探原	袁树珊著	38.00	华龄
润德堂丛书全编6:选吉探原 八字万年历	袁树珊著	38.00	华龄
润德堂丛书全编7:中国历代卜人传	袁树珊著	168.00	华龄
天星姓名学	侯景波著	38.00	燕山
解梦书	郑同、傅洪光著	58.00	燕山

4、银行汇款户名：**王兰梅**。请您汇款后**电话通知我们所需书目**以及汇款时间、金额等项，以便及时寄出图书。

邮政：601006359200109796　农行：6228480010308994218

工行：0200299001020728724　建行：1100579980130074603

交行：6222600910053875983　支付宝：13716780854

5、京东－学易斋官方旗舰店网址：xyz888.jd.com

6、学易斋官方微信号：xyz15652026606　　　　　北京周易书斋敬启